主编 陈川

Fine Brushwork Painting's New Classic

工笔新经典

杨 斌

万象之渊

工笔新经典

广西美术出版社

图书在版编目（CIP）数据

工笔新经典.杨斌·万象之渊/陈川主编.— 南宁：
广西美术出版社，2020.8
ISBN 978-7-5494-2226-5

Ⅰ.①工… Ⅱ.①陈… Ⅲ.①工笔画—人物画—
作品集—中国—现代②工笔画—人物画—国画技法
Ⅳ.①J222.7②J212

中国版本图书馆CIP数据核字（2020）第123884号

工笔新经典——杨斌·万象之渊

GONGBI XIN JINGDIAN—YANG BIN · WANXIANG ZHI YUAN

主　　编：陈　川
著　　者：杨　斌
出 版 人：陈　明
图书策划：杨　勇　吴　雅
责任编辑：廖　行
责任校对：张瑞瑶　韦晴媛　李桂云
审　　读：陈小英
装帧设计：廖　行　大　川
内文制作：蔡向明
责任印制：莫明杰
出版发行：广西美术出版社
地　　址：广西南宁市望园路9号
邮　　编：530023
网　　址：www.gxfinearts.com
制　　版：广西朗博文化发展有限公司
印　　刷：雅昌文化（集团）有限公司
版　　次：2020年8月第1版
印　　次：2020年8月第1次印刷
开　　本：635 mm×965 mm　1/8
印　　张：19
书　　号：ISBN 978-7-5494-2226-5
定　　价：138.00元

前　言

　　"新经典"一词，乍看似乎是个伪命题，"经典"必然不新鲜，"新鲜"必然不经典，人所共知。

　　那么，怎样理解这两个词的混搭呢？

　　先说"经典"。在《挪威的森林》中，村上春树阐释了他读书的原则：活人的书不读，死去不满三十年的作家的作品不读。一语道尽"经典"之真谛：时间的磨砺。烈酒的醇香呈现的是酒窖幽暗里的耐心，金沙的灿光闪耀的是千万次淘洗的坚持，时间冷漠而公正，经其磨砺，方才成就"经典"。遇到"经典"，感受到的是灵魂的震撼，本真的自我瞬间融入整个人类的共同命运中，个体的微小与永恒的恢宏莫可名状地交汇在一起，孤寂的宇宙光明大放、天籁齐鸣。这才是"经典"。

　　卡尔维诺提出了"经典"的14条定义，且摘一句："一部经典作品是一本从不会耗尽它要向读者说的一切东西的书。"不仅仅是书，任何类型的艺术"经典"都是如此，常读常新，常见常新。

　　再说"新"。"新经典"一词若作"经典"之新意解，自然就不显突兀了，然而，此处我们别有怀抱。以卡尔维诺的细密严苛来论，当今的艺术鲜有经典，在这片百花园中，我们的确无法清楚地判断哪些艺术会在时间的洗礼中成为"经典"，但卡尔维诺阐述的关于"经典"的定义，却为我们提供了遴选的线索。我们按图索骥，集结了几位年轻画家与他们的作品。他们是活跃在当代画坛前沿的严肃艺术家，他们在工笔画追求中既别具个性也深有共性，饱含了时代精神和自身高雅的审美情趣。在这些年轻画家中，有的作品被大量刊行，有的在大型展览上为读者熟读熟知。他们的天赋与心血，笔直地指向了"经典"的高峰。

　　如今，工笔画正处于转型时期，新的美学规范正在形成，越来越多的年轻朋友加入创作队伍中。为共燃薪火，我们诚恳地邀请这几位画家做工笔画技法剖析，结合理论与实践，试图给读者最实在的阅读体验。我们屏住呼吸，静心编辑，用最完整和最鲜活的前沿信息，帮助初学的读者走上正道，帮助探索中的朋友看清自己。近几十年来，工笔繁荣，这是个令人心潮澎湃的时代，画家的心血将与编者的才智融合在一起，共同描绘出工笔画的当代史图景。

　　话说回来，虽然经典的谱系还不可能考虑当代年轻的画家，但是他们的才情和勤奋使其作品具有了经典的气质。于是，我们把工作做在前头，王羲之在《兰亭序》中写得好，"后之视今，亦犹今之视昔"，留存当代史，乃是编者的责任！

　　在这样的意义上，用"新经典"来冠名我们的劳作、品位、期许和理想，岂不正好？

目录

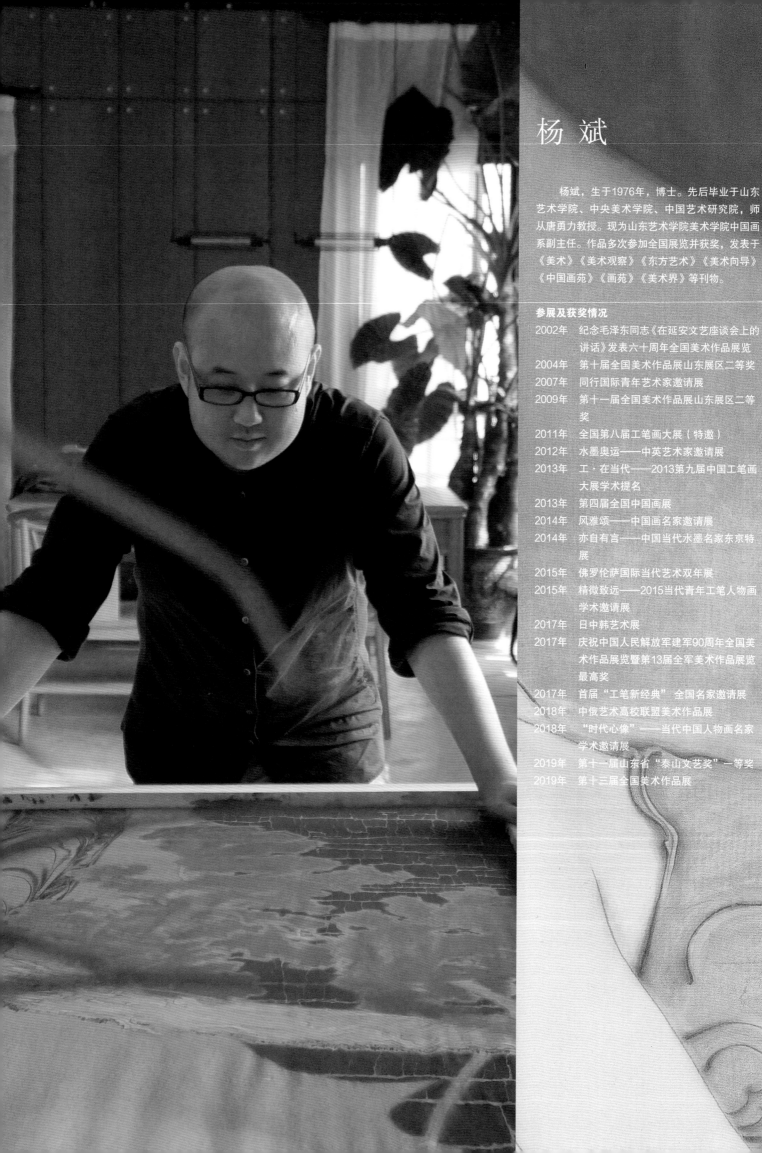

杨 斌

杨斌，生于1976年，博士。先后毕业于山东艺术学院、中央美术学院、中国艺术研究院，师从唐勇力教授。现为山东艺术学院美术学院中国画系副主任。作品多次参加全国展览并获奖，发表于《美术》《美术观察》《东方艺术》《美术向导》《中国画苑》《画苑》《美术界》等刊物。

参展及获奖情况

2002年　纪念毛泽东同志《在延安文艺座谈会上的讲话》发表六十周年全国美术作品展览

2004年　第十届全国美术作品展山东展区二等奖

2007年　同行国际青年艺术家邀请展

2009年　第十一届全国美术作品展山东展区二等奖

2011年　全国第八届工笔画大展（特邀）

2012年　水墨奥运——中英艺术家邀请展

2013年　工·在当代——2013第九届中国工笔画大展学术提名

2013年　第四届全国中国画展

2014年　风雅颂——中国画名家邀请展

2014年　亦自有言——中国当代水墨名家东京特展

2015年　佛罗伦萨国际当代艺术双年展

2015年　精微致远——2015当代青年工笔人物画学术邀请展

2017年　日中韩艺术展

2017年　庆祝中国人民解放军建军90周年全国美术作品展览暨第13届全军美术作品展览最高奖

2017年　首届"工笔新经典" 全国名家邀请展

2018年　中俄艺术高校联盟美术作品展

2018年　"时代心像"——当代中国人物画名家学术邀请展

2019年　第十一届山东省"泰山文艺奖"一等奖

2019年　第十三届全国美术作品展

当代工笔人物画沿承了文脉中的精神属性，得庙堂之基因，呈现出庄严、温润的样式。作为一种表达精神的载体，更深入地体现当代的脉搏才是当下存在的根源。

回望传统

置陈布势

　　中国古典工笔人物画中，画面的布局讲究空间转换的构图理念，是建立在意象论和传神论的基础上的。中国画创作构思的过程一般是立意、为象、格局，这三个方面有着互为表里的关系，而且没有明确的界限。在立意的过程中，"体悟"来源于视觉观察；在工笔人物画的观察方式上，通过"游观"这种中国式的智慧来体现；在空间的表现方式上，有着全景式和边角式等多种自由转换的构图方式，这种灵动多变的空间表征，为画面建构起宇宙万物生生不息的生命律动。

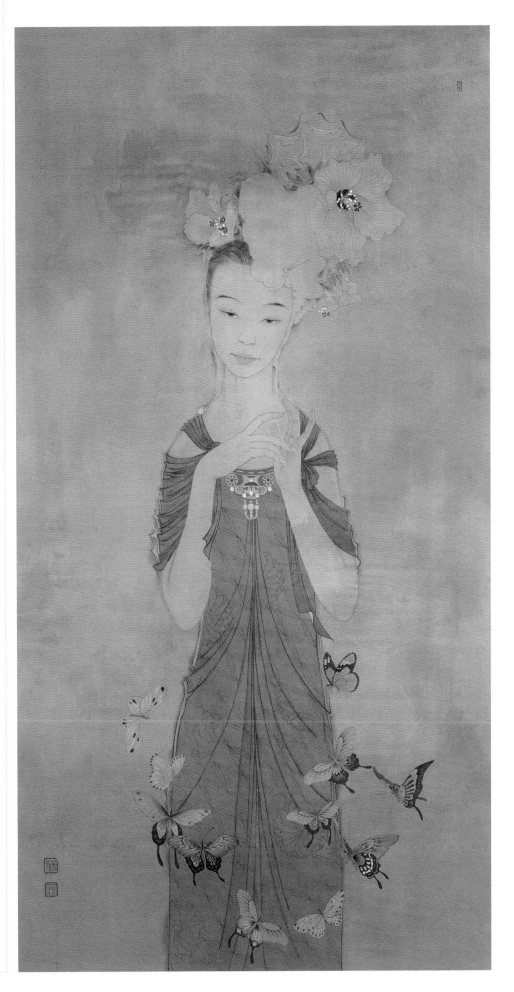

→
拂云承露 128 cm×72 cm　绢本设色　2013年

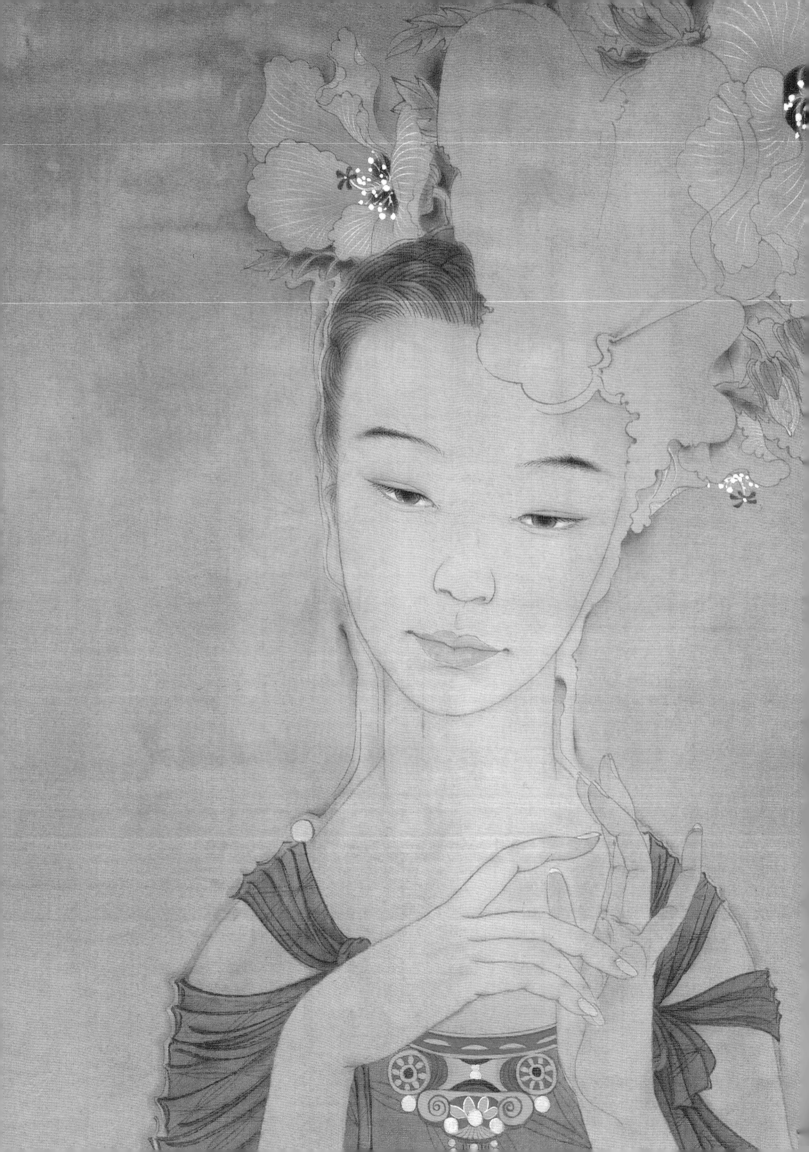

在顾恺之的绘画作品《列女仁智图》中，一些没有故事串联的人物形象被罗列在一起，这是中国画独有的无中心构图形式。画面中人物动势塑造得十分巧妙，或回眸转身，或侧身直立，人物的动势和神情完美融合，达到悟对神通的效果。

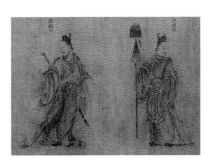

顾恺之　列女仁智图

←
拂云承露（局部）

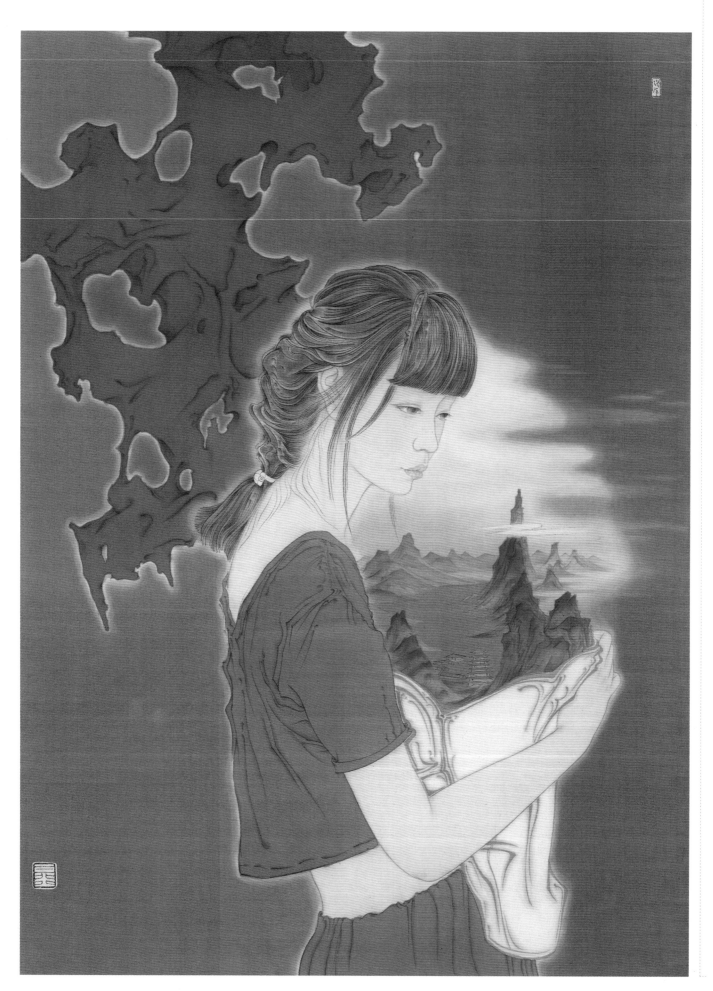

忆江南　73 cm×53 cm　绢本设色　2013年

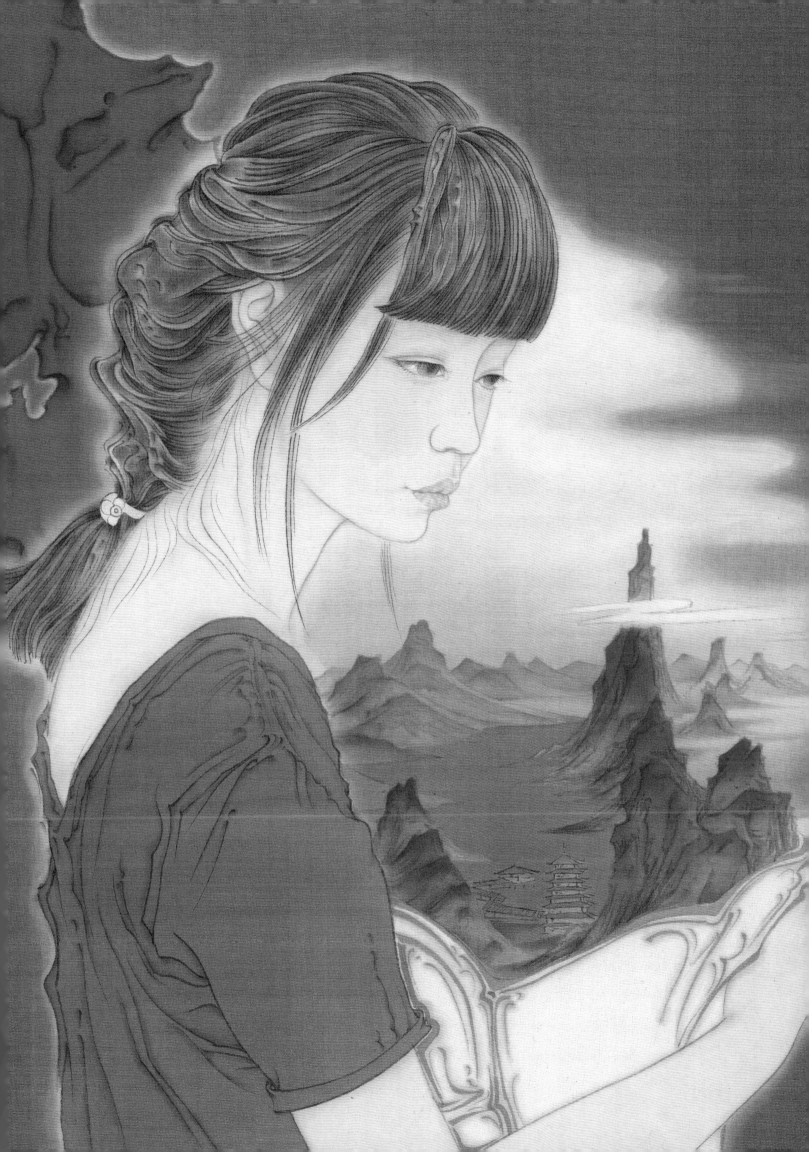

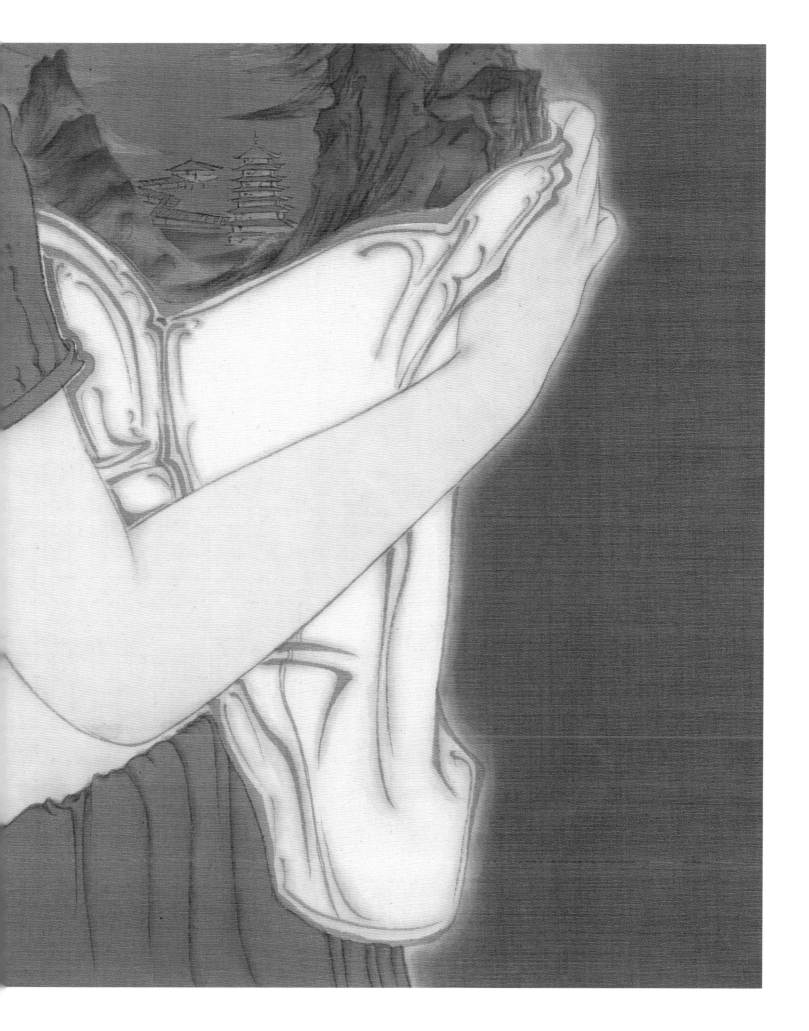

桃之夭夭　73 cm×53 cm　绢本设色　2014年

↑ **桃之夭夭**（局部）

意象造型

在中国人物画发展的过程中，造型的基本方式是线，不同的线条表现出不同的造型意味，线条的作用和效力形成不同的图示类型。线条不仅有着自身的审美特征，同时以丰富多变的形、质、神表现出精准深入的形象。在造型中，"形"与"神"的关系是中国人物画造型的核心，同时也是中国人物画一脉相承的基本准则。无论是表现手段，还是立形的准则，最终在画面上表现的都是"意"的传达。中国人物画的基本造型观就是"意象造型"，它是主体精神和客观物象交融统一后的图像呈现，是主体精神、情感、意志、绘画技巧和外在世界的统一体。

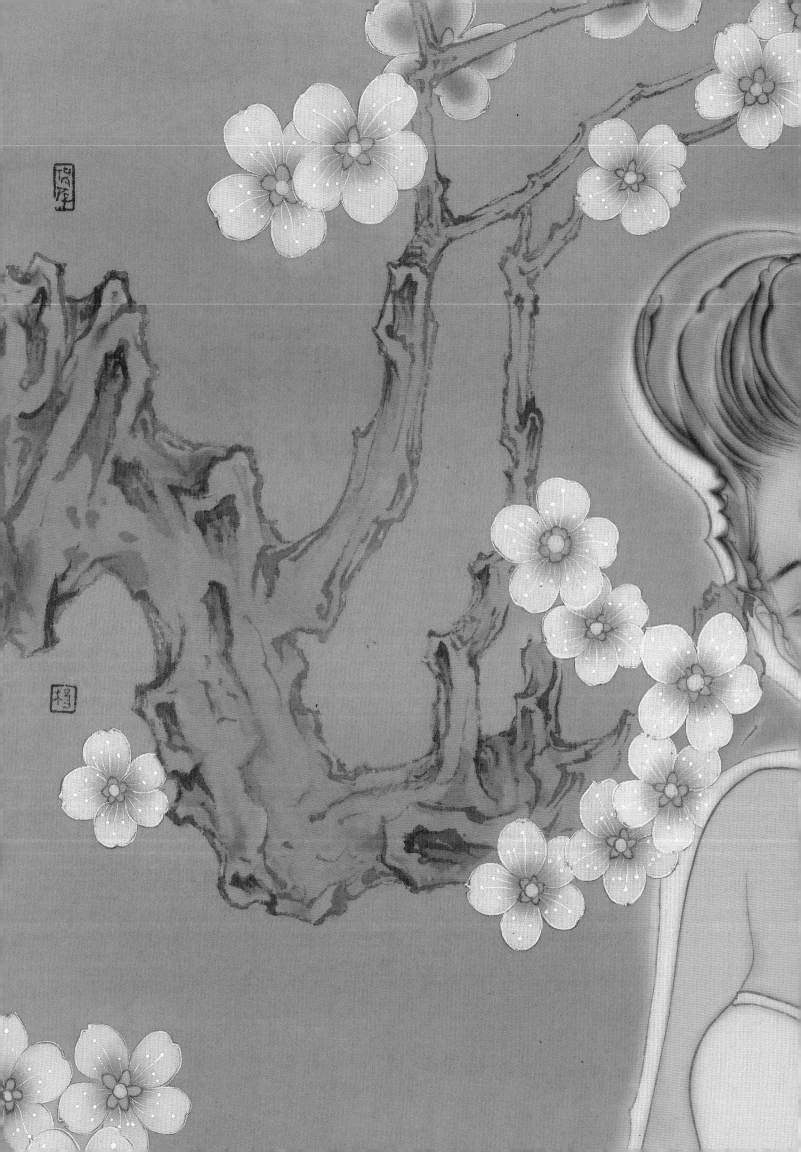

清檀（素描稿）

清檀　125 cm×58 cm　绢本设色　2014年

以线立形

以线造型是意象造型最主要的形式语言。线条勾勒存在于中国绘画发端、衍生的文化土壤里。中国绘画中线的解读，不仅仅是一种绘画语言的研究，更应该是以"知行合一"之心，在中国画的造型和线条勾勒的笔法之中体悟"象由心生"的精神研究和"技道相生"的法理研究。

对于以线造型，描绘得生动而准确的有黄宾虹先生的："勾勒用笔，要有一波三折。波是起伏的形态，折是笔的方向变化，描时可随对象的起伏而变化。""一波"和"三折"，在这里不仅有笔力的提按，更有笔路的变化，是情感节律作用下的精神表达，也是澄观万象中的"应物象形"。在线条游移的过程中，其所蕴含的美学特质和"书画同源"的学理相通，更是中国传统艺术精神指导下中国绘画的造型法则。

传统工笔人物画中的"高古游丝描""曹衣出水""吴带当风""铁线描"以及后来形成的"十八描"，是工笔人物画在长期的发展过程中经过提炼概括出来的意象的程式化表现方式。

绘画和书法的相互交融，使绘画中的用笔用线具有一种精神指向的属性，使得线条不再仅仅是对形的约束，而变成意象的所指，诸如劲挺、飘逸、高古、冷静、稚拙等感情与心绪的印迹。在绘画的过程中主体对物象表现时，主体精神情感的酝酿和变动所产生的节奏和韵律，直接体现在线条的抑扬顿挫和轻重缓急的笔意特征上。

→
清檀（局部）

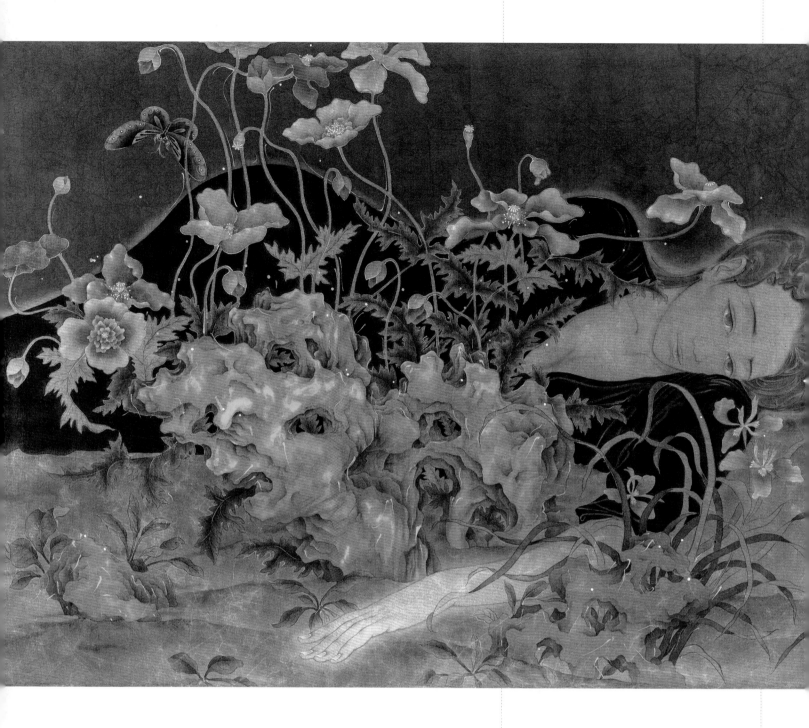

↑ **秋上香冷之一** 53 cm×73 cm 绢本设色 2015年

以形写神

　　"形"与"神"的问题是讨论中国人物画之"象"的起点，有了形作为依托，绘
画才能真正地成为精神的显现。东晋画家顾恺之提出"传神写照"的艺术主张之后，
又进一步提出在绘画实践中"以形写神"的创作方法，强调形神的统一，并将之确定
为人物画中的中心环节。他在《摹拓妙法》中论述："凡生人亡有手揖眼视而前亡所对
者，以形写神而空其实对，荃生之用乖，传神之趣失矣。"　顾恺之强调写形只是一种
手段，传神是通过形的具体描写而产生的，传神是写形的目的所在。并且他举例说一个
人的传神的重点表现是在眼睛，这就是流传很广的"传神写照，正在阿堵中"的论断。

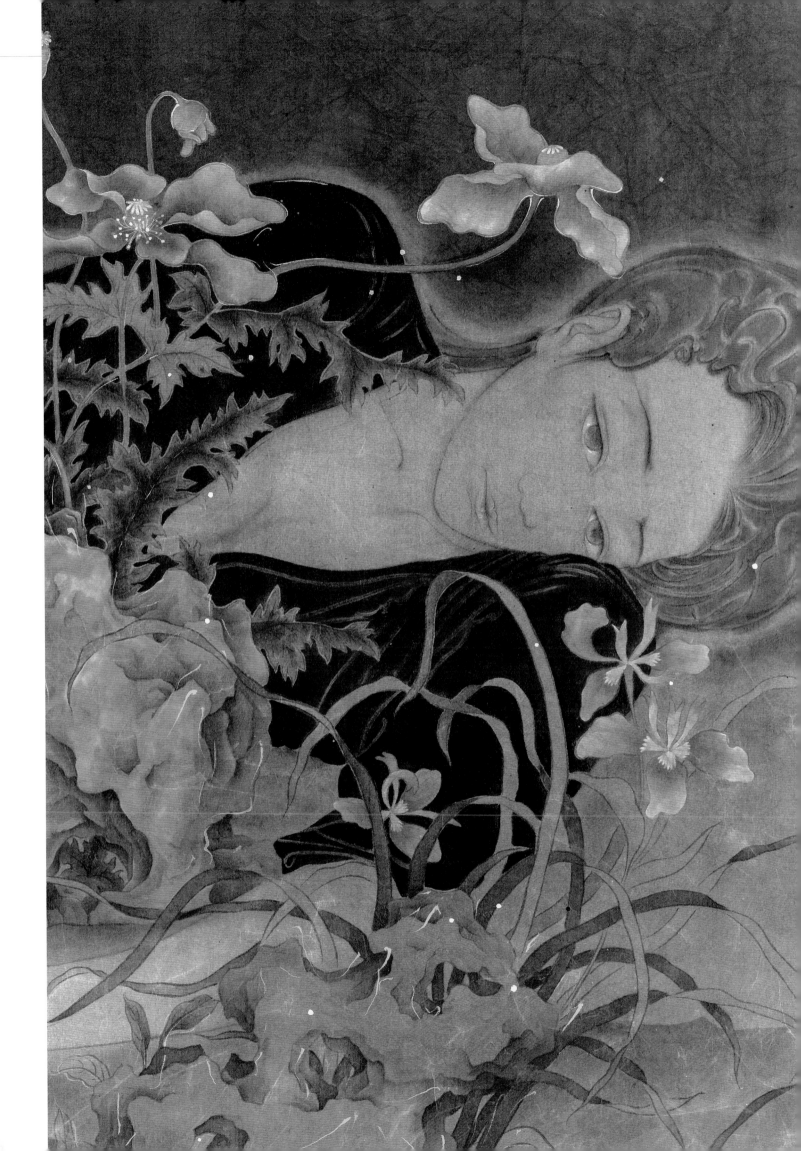

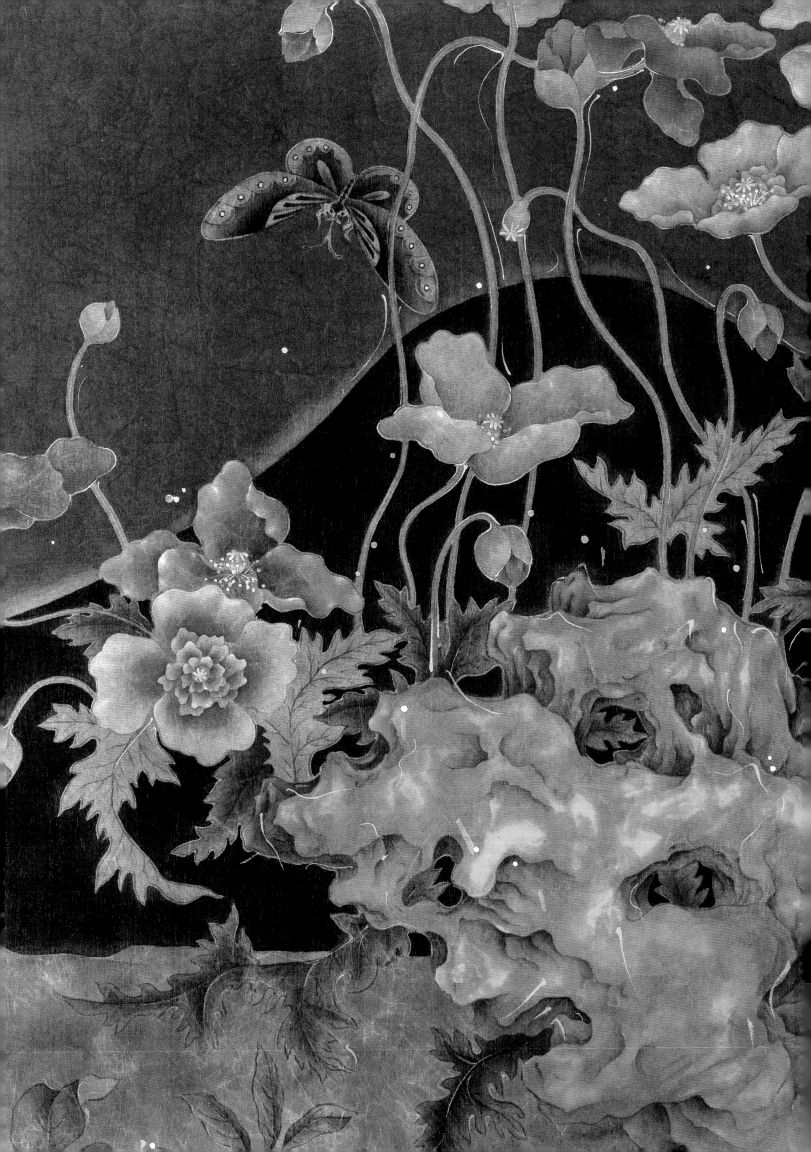

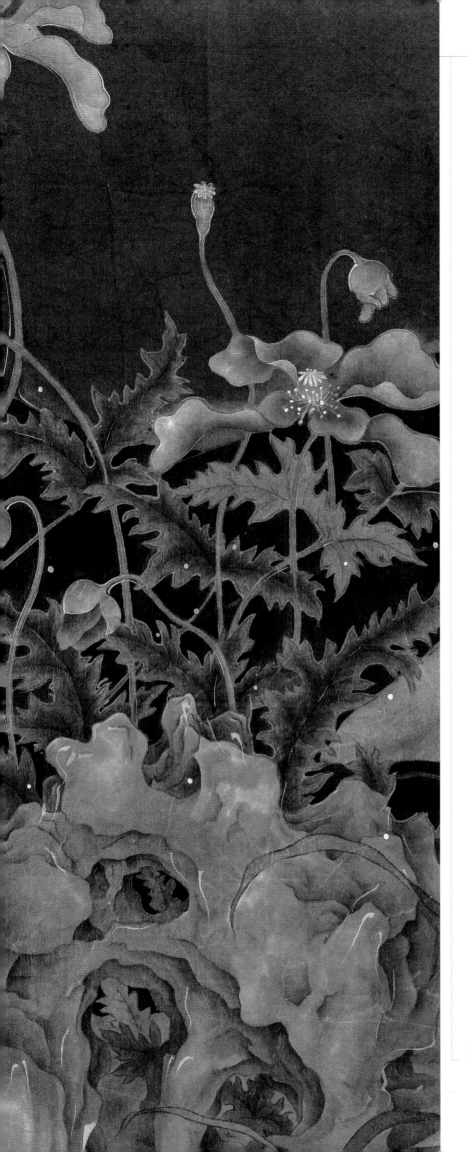

魏晋南北朝时期，绘画实践和绘画理论中"形"和"神"的关系达到高度的统一，也就说明可以从绘画作品中找到"形神合一"的典范。在顾恺之的作品《女史箴图》中明确地反映出"以形写神"和"传神写照"的艺术观点。在人物衣冠、面目的表现上自然真实，在造型语言的意味上又气息古朴，线条严谨而又灵动，恰如春蚕吐丝连绵不断，节奏韵律如行云流水。在人物具体的面部和动态的勾画中，更是细致入微，重点就是在于对"神"的描写。 在同一时期的其他作品中，也可以揣摩出绘画"形神观"对画家们的影响。敦煌莫高窟第257窟中的壁画《鹿王本生图》，绘于北魏时期，该画取材于《佛说九色鹿经》的故事，在画面当中九色鹿描绘得非常端正，昂首挺胸，体现出一身正气，似乎已经阐明九色鹿拯救溺水人的事情经过，藐视和谴责溺水人的见利忘义。而在国王的表现上使其身体略显前倾，并突出马匹低头奋起的动感，展现出国王见到九色鹿后复杂的心理变化。画面上飘舞着的很多彩带以及人物的头饰，更加显现出人物的精神状态。在技法上，画面以厚涂色彩的方式，增强了形象外形的变化和处理，明显地体现出汉代绘画"形神观"的传统。

敦煌莫高窟 鹿王本生图

←
秋上香冷之一（局部）

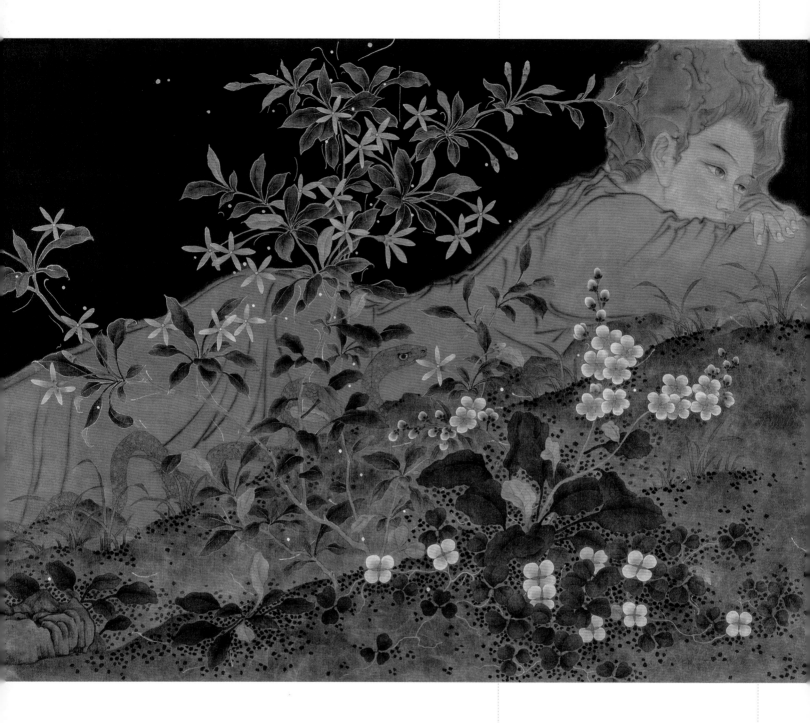

↑ **秋上香冷之二** 53 cm×73 cm 绢本设色 2015年

　　五代时期，南唐著名画家顾闳中的代表作《韩熙载夜宴图》，用笔圆劲，人物
形象生动严谨而且富有变化，神情意趣表现得真切自然，每个人物都展现出自己的
个性和性格特点。全图共分五段，描绘的是韩熙载夜宴宾客时的场景，画作采取游
观式构图，并且韩熙载的形象反复出现。在韩熙载与宾客们品酒、听乐、观舞、调
笑等的场景中，人物的神态和动作都表现得真切而又丰富，情感和性格跃然纸上。

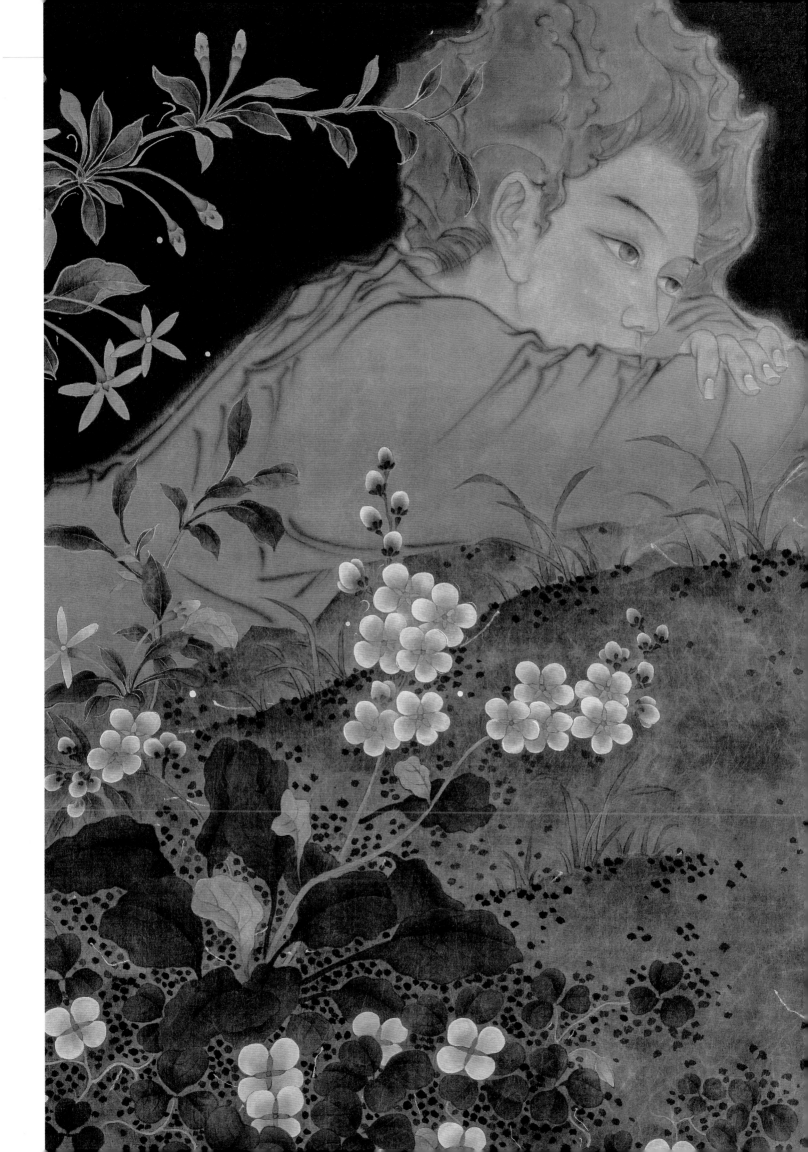

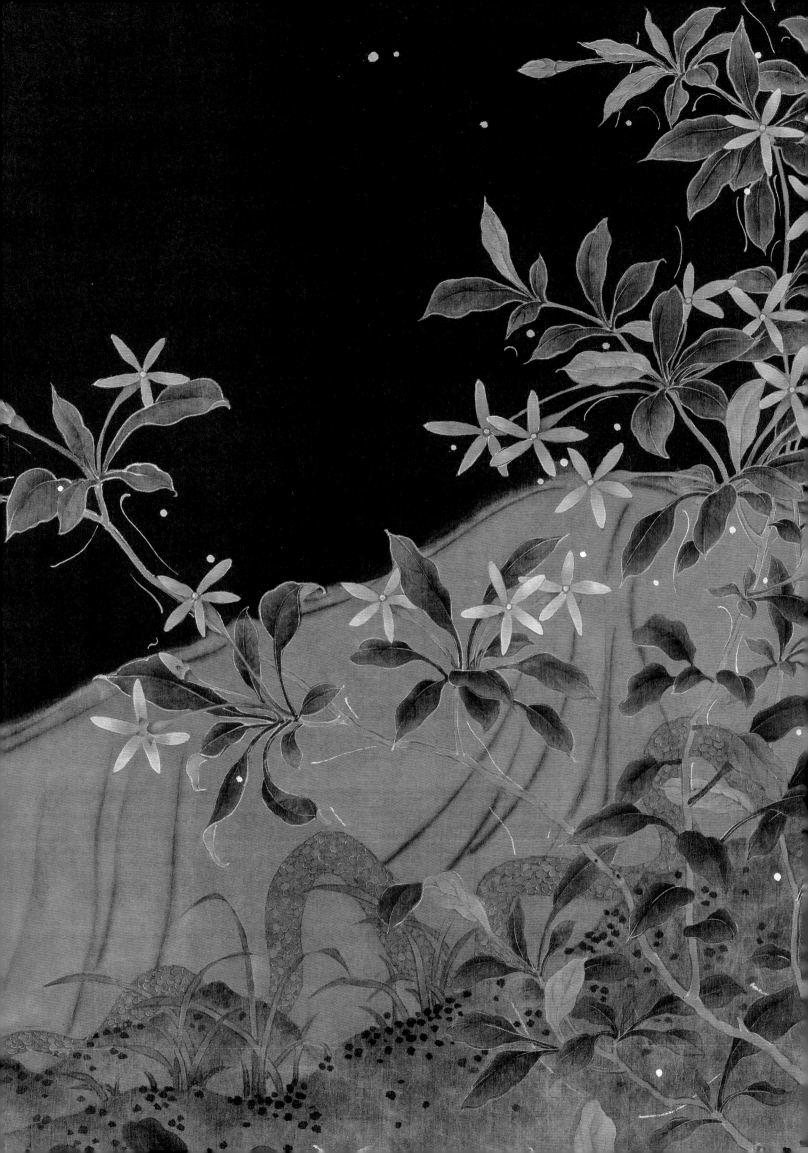

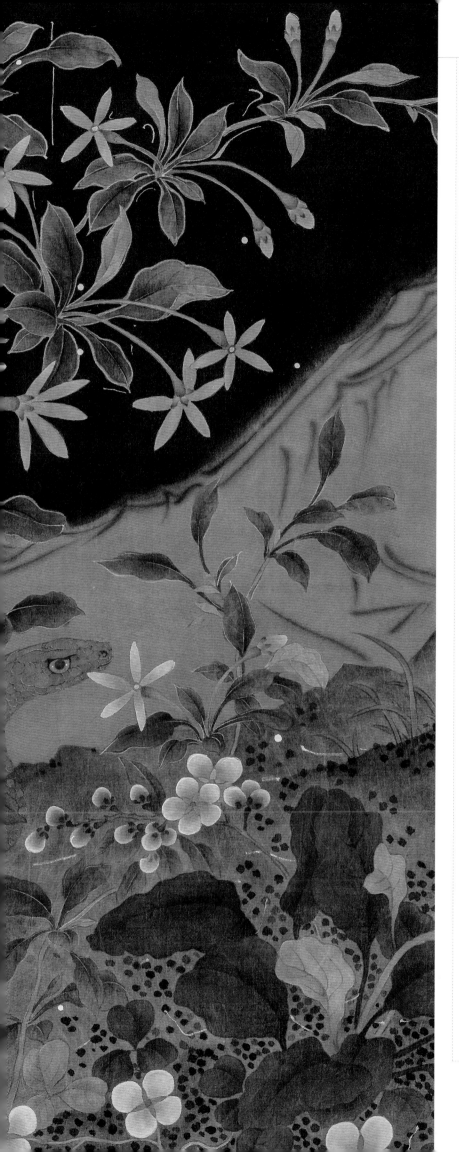

意象色彩

在中国传统绘画中，中国画曾经的称谓是"丹青"，是以朱砂和石青这两种色彩材料来指代中国绘画，可见色彩在中国古典绘画中的地位。在中国古代的哲学中，可以一窥色彩在中国精神生活中的地位。古人认为金、木、水、火、土是构成世界的五种元素，那么与之相对应的是白、青、黑、赤、黄，从一开始色彩就有着特殊的含义，也决定了后来色彩的象征性、主观性和意象性特征。

秋上香冷之二（局部）

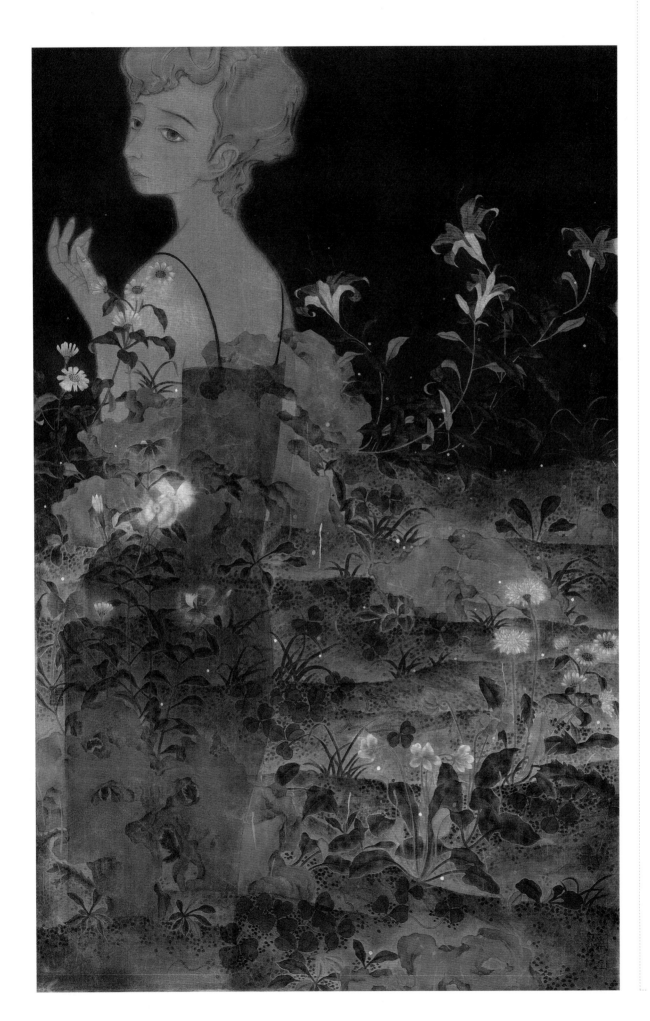

秋上香冷之三 73 cm×53 cm 绢本设色 2015年

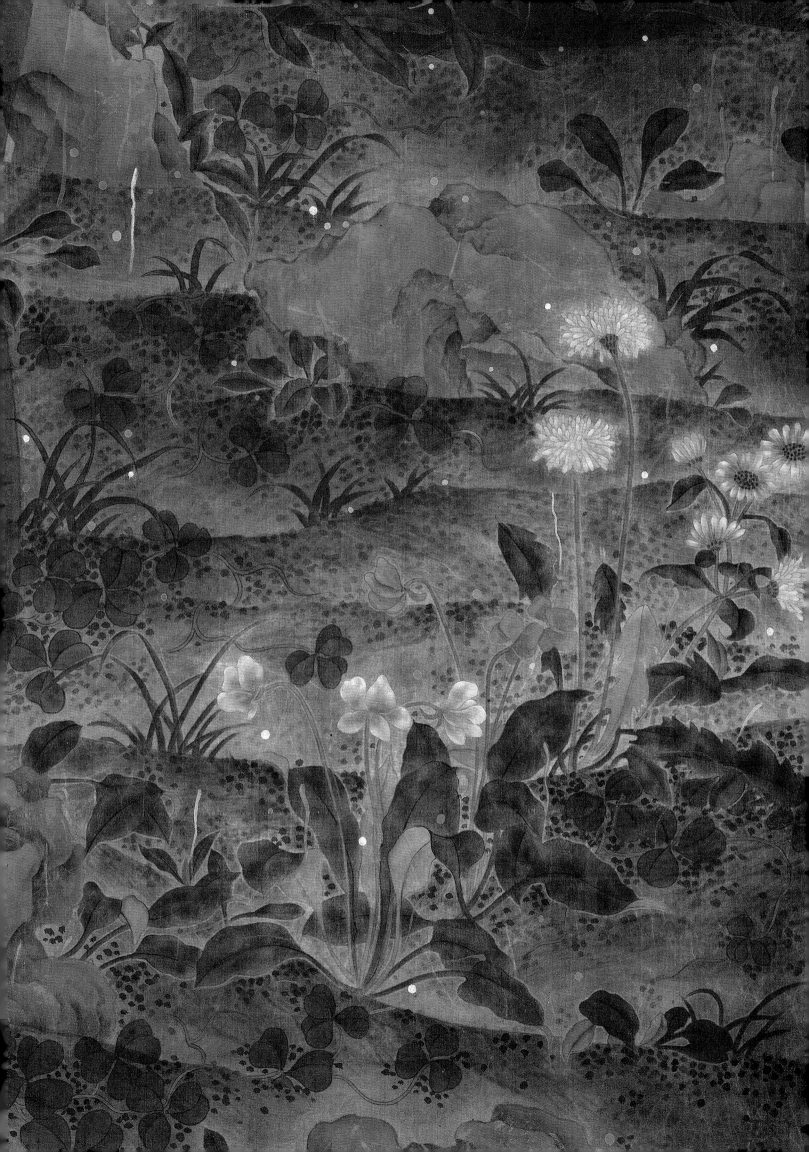

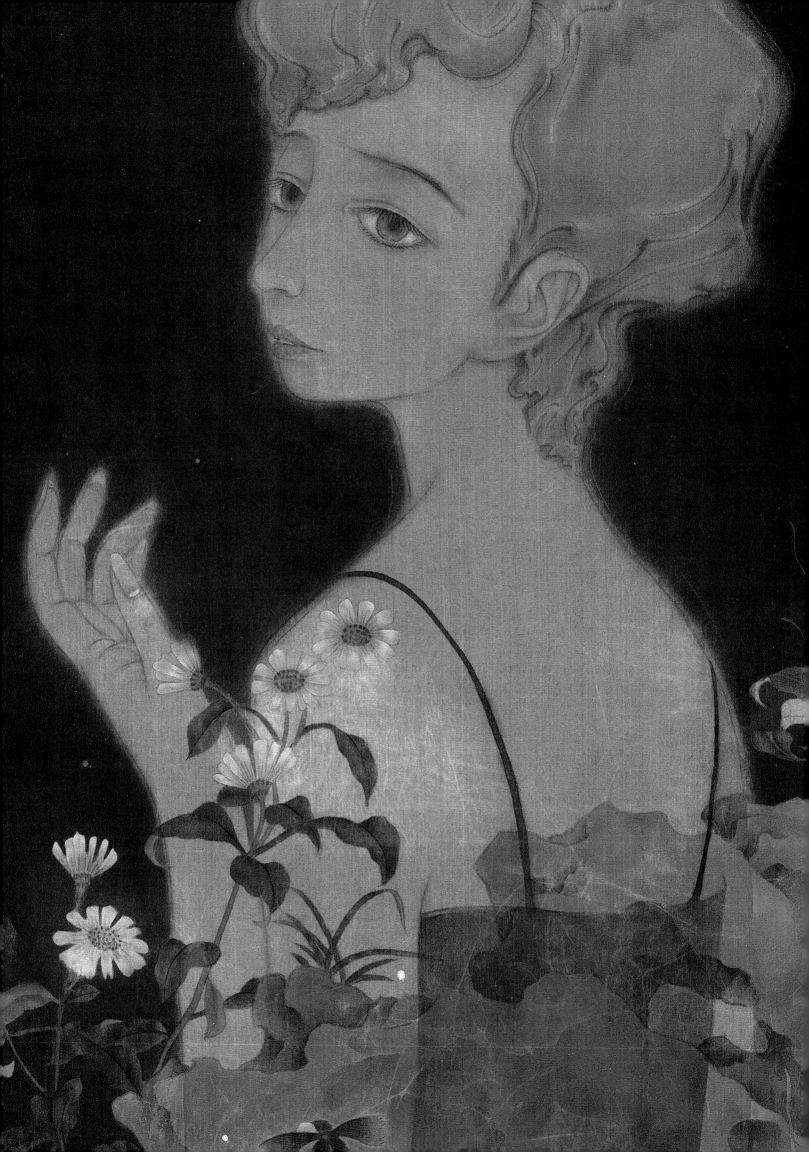

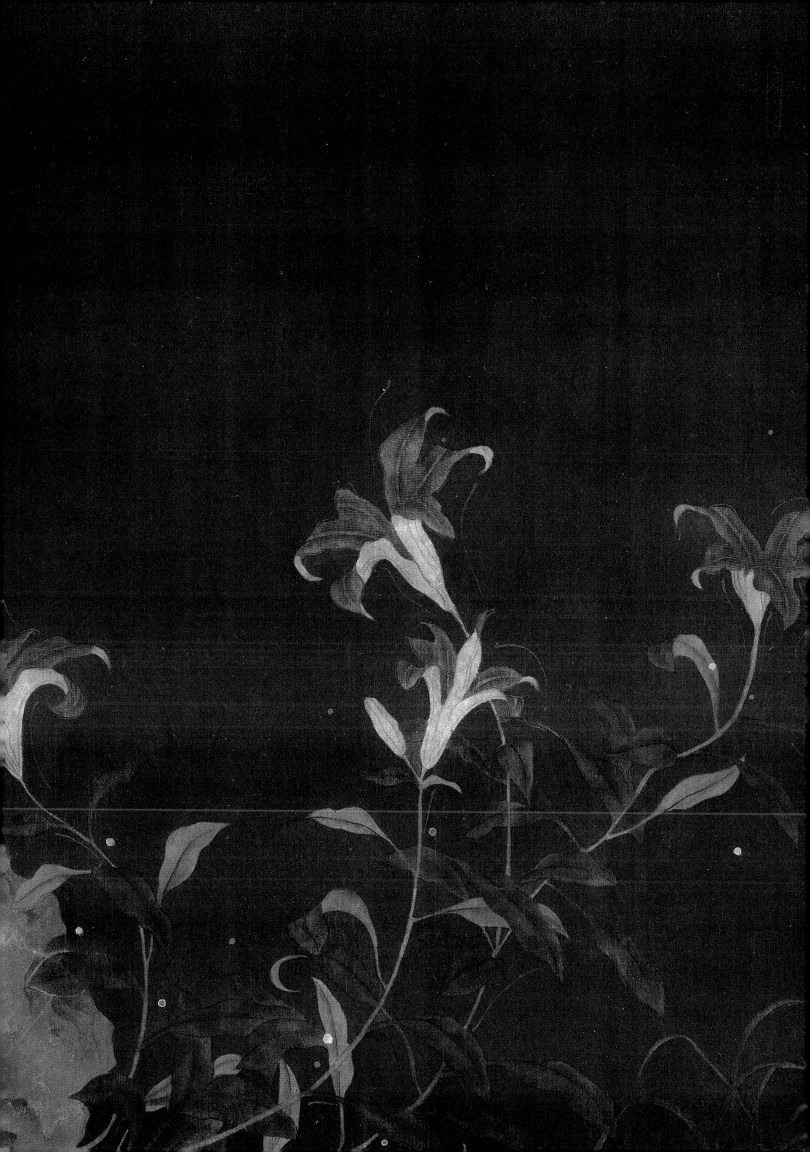

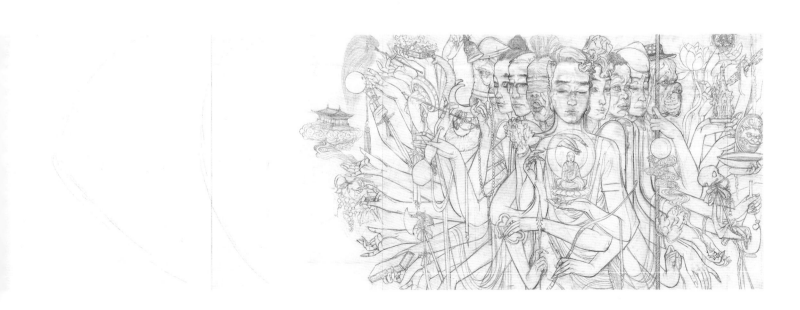

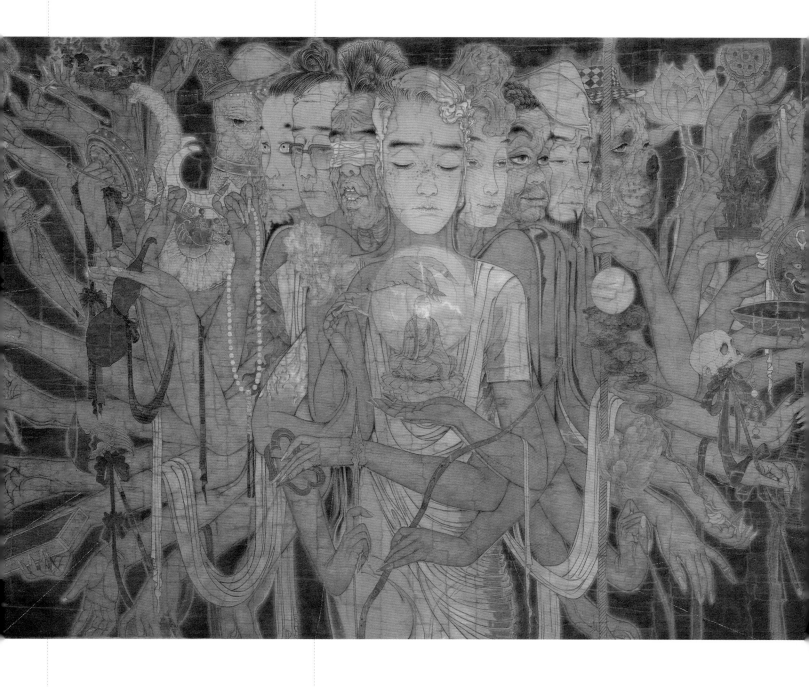

↑ **时间之象之一** 108 cm×317 cm 绢本设色 2018年

←
时间之象之一（素描稿）

　　唐宋以前，画家在绘画的过程中，使用的颜料很多，设色的方法也是多种多样，并不是完全按照五色来表达情感的。唐代以前的绘画色彩体系，主要还是属于"丹青"的多色绘画色彩体系。作为艺术创作的主体，画家的审美观和色彩经验不一定完全按照哲学意义上的色彩观，更多的是依赖审美经验和审美的直接感受。所以，画家在表现色彩的时候，不会考虑孔子的告诫"恶紫之夺朱也"。中国早期的色彩体系发展，根基于早期的哲学观，用主观五色来表现季节、方位、权力和等级的色彩呈现单调的格局。

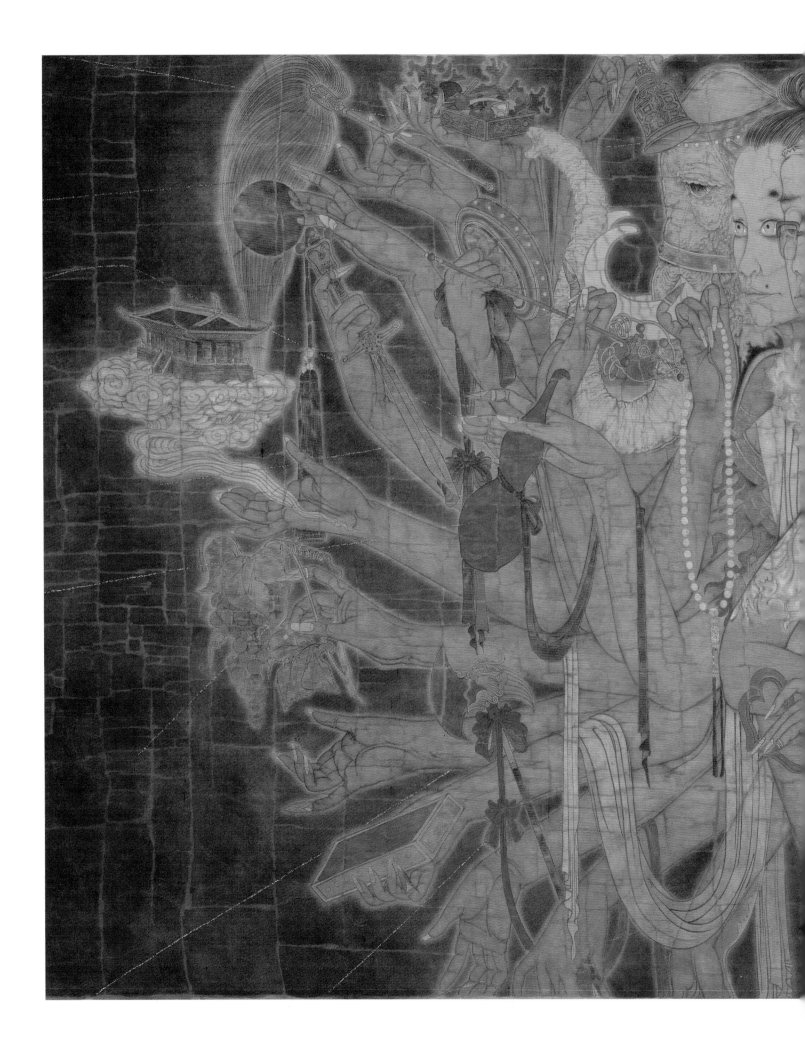

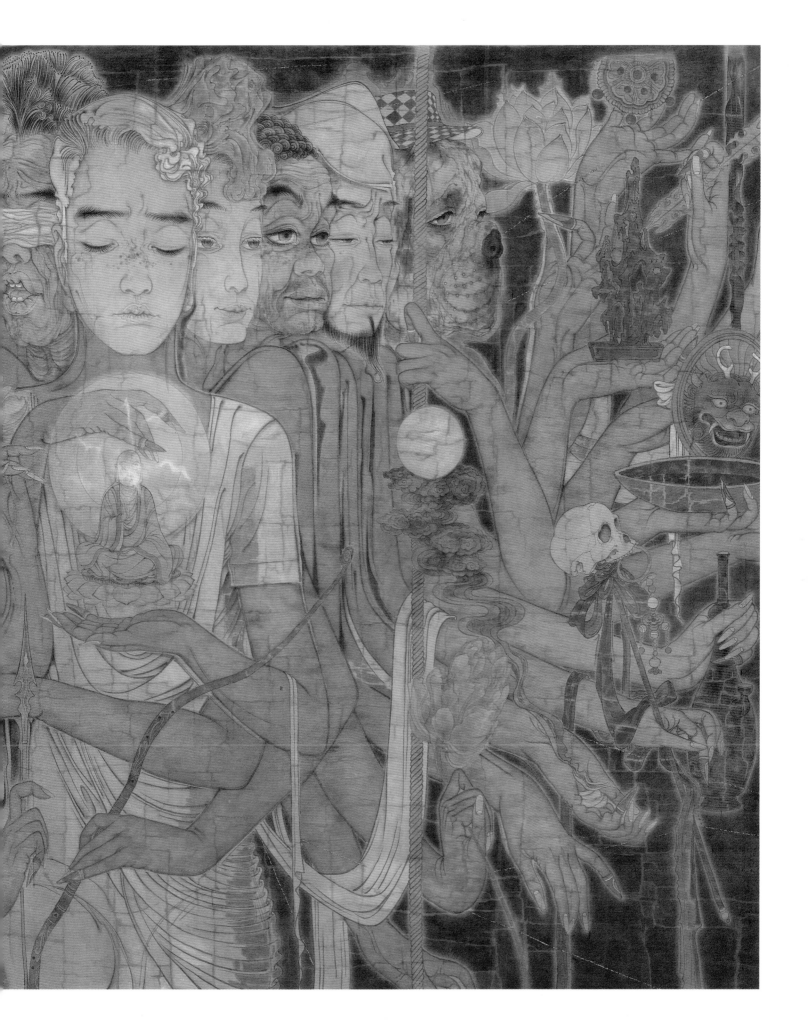

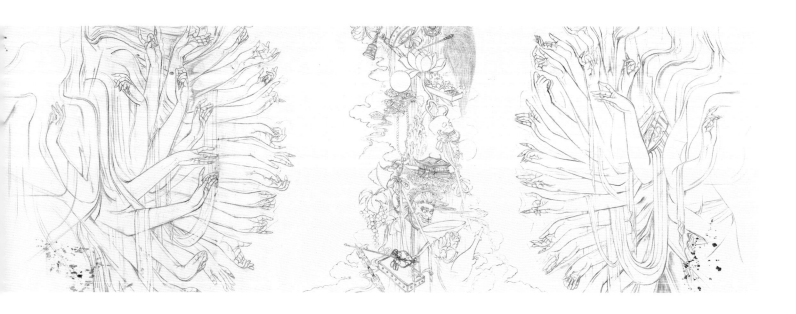

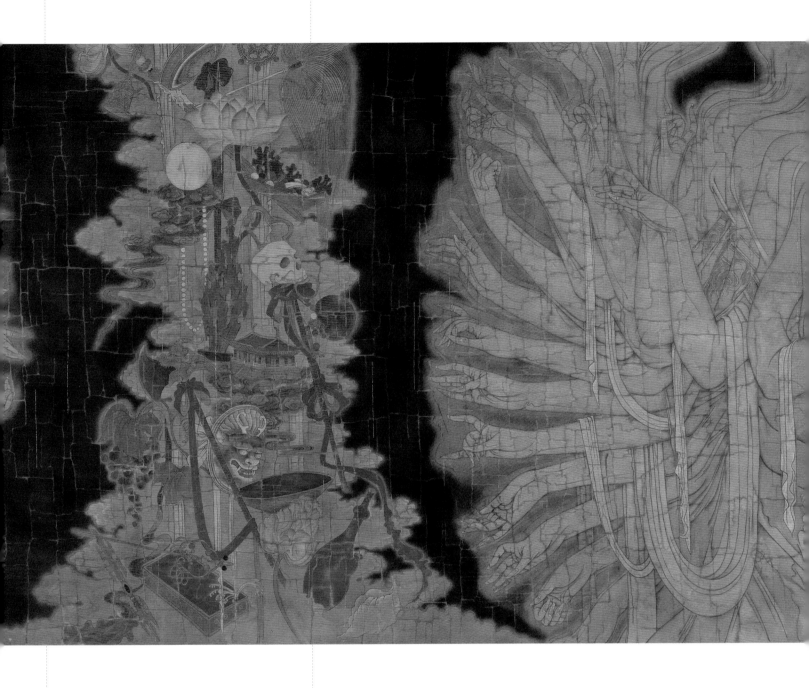

↑**时间之象之二**　108 cm × 317 cm　绢本设色　2018年

←
时间之象之二（素描稿）

在新疆克孜尔石窟早期的壁画中，使用的色彩构成方式还受到波斯画中装饰因素的影响，画面的色彩浓重，沉稳静谧的色调主要由朱砂、石青、赭石、白色等矿物质颜料组成。画面的格局通过鱼鳞状分割，色彩的分布交错而均匀，用色艳丽，色彩满涂，不留空白。而在画面中立形的线条，主要起到一个填色的界定作用，画面的主要表现手段还是色彩的运用。敦煌壁画中的色彩表现得更加浓烈厚重，色彩分割出的形体也更富动感，具备真实感的佛本生主题形成更强的视觉冲击力。在这对外来艺术表现的融合中，主要表现为中国式色彩的转变。

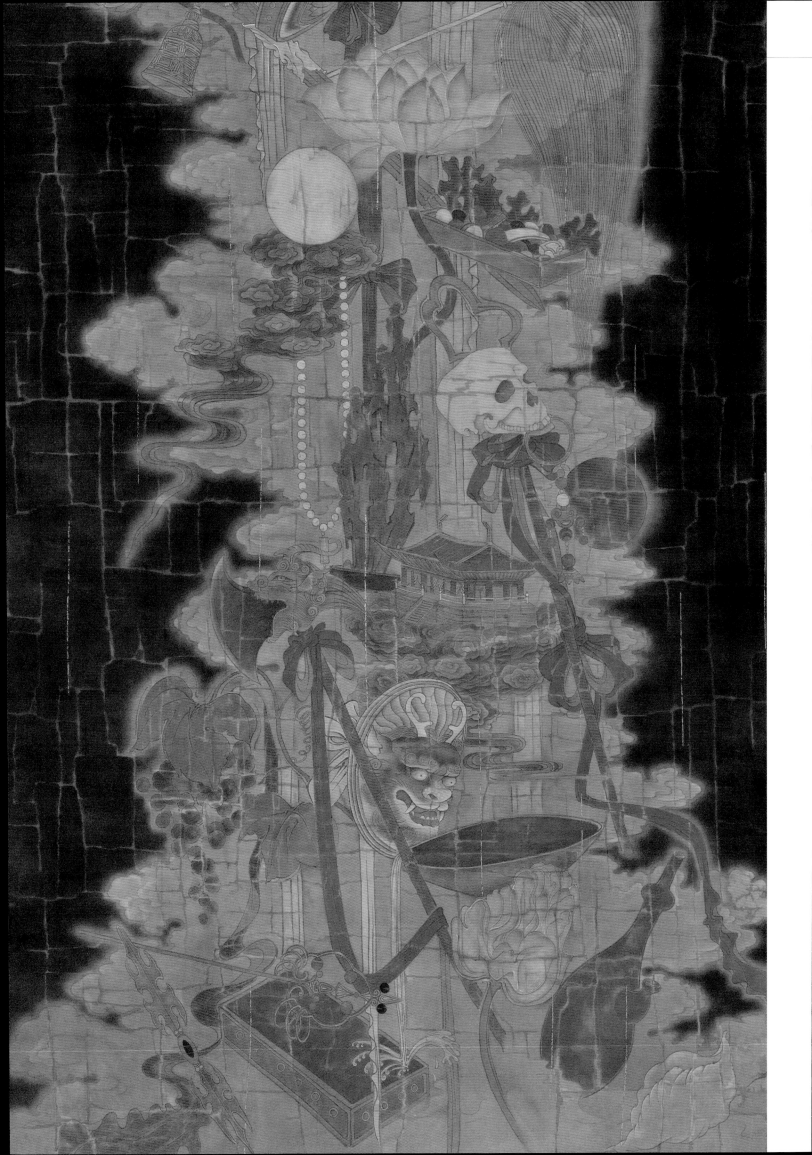

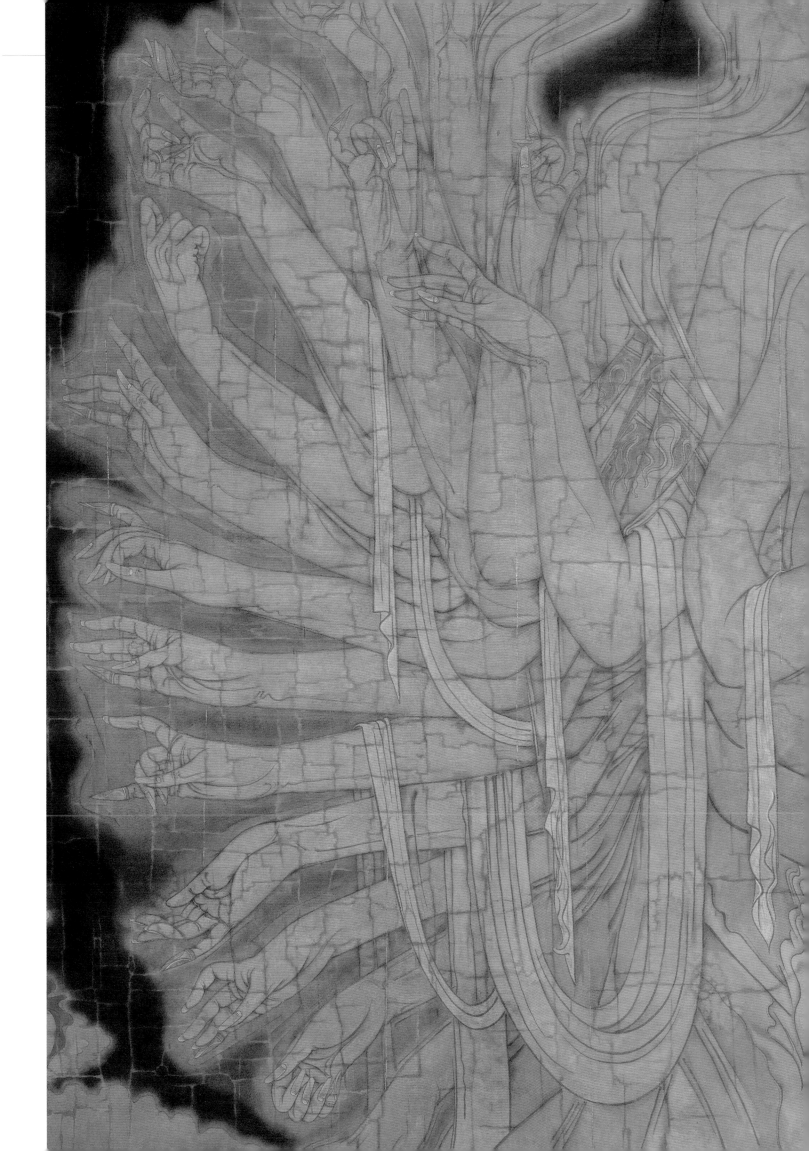

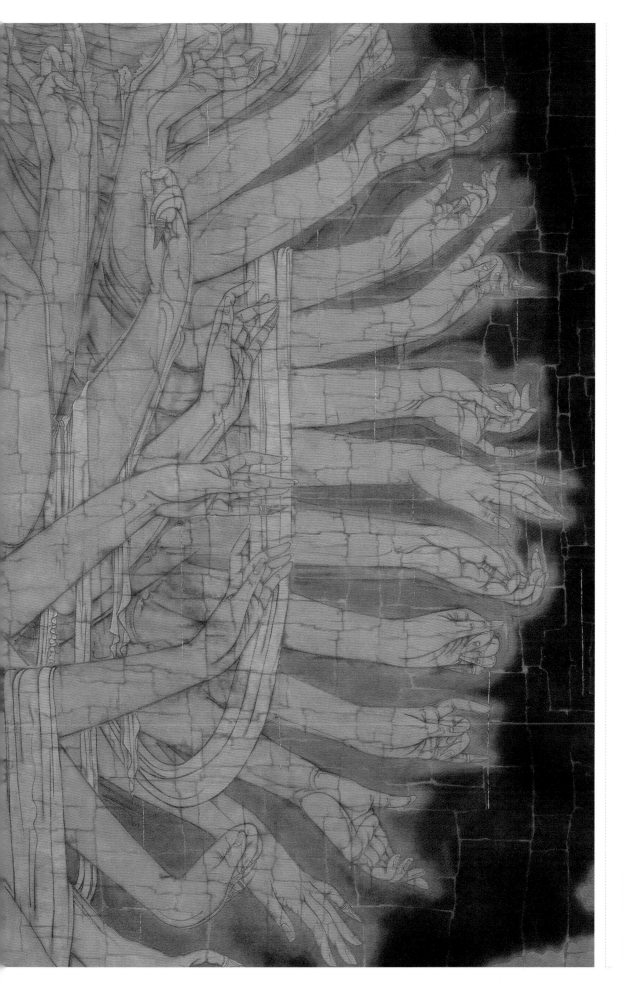

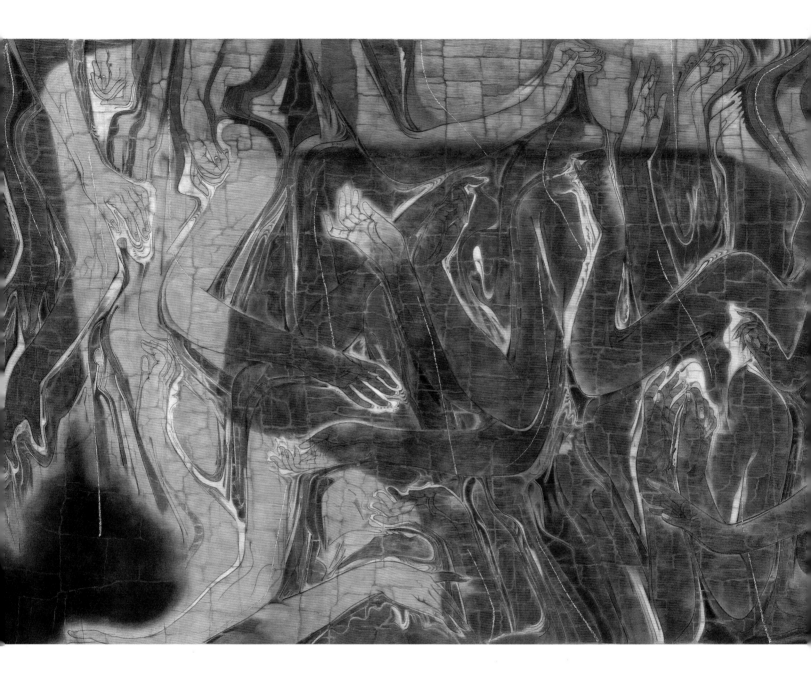

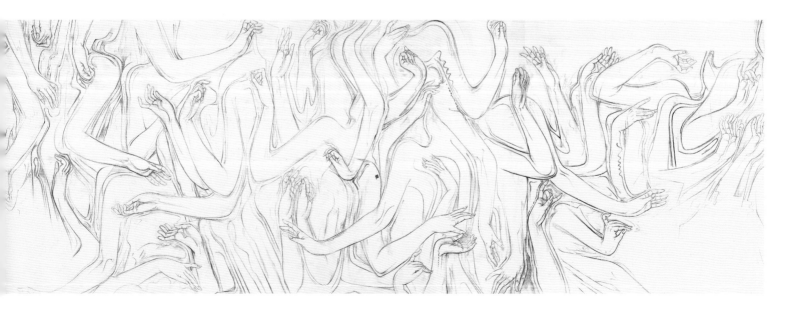

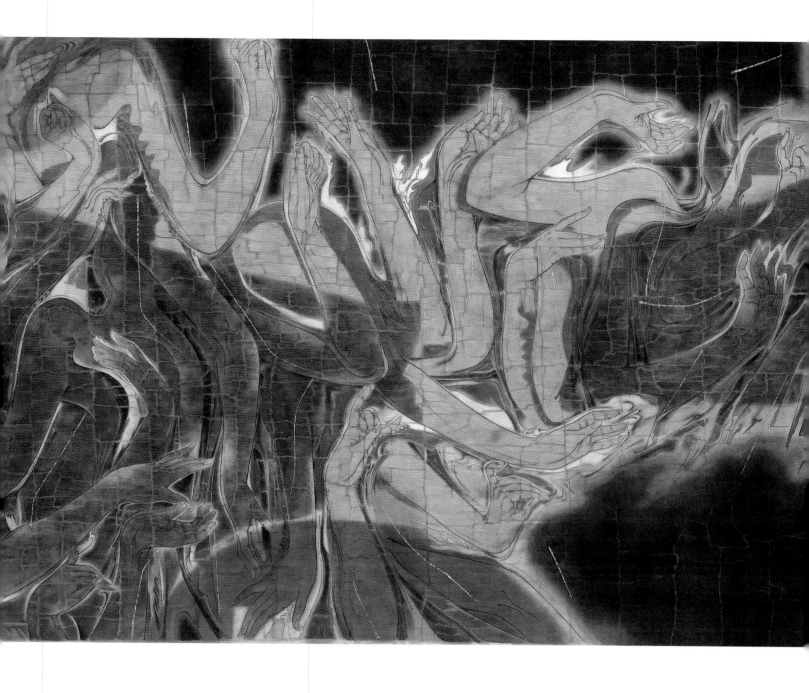

↑ 时间之象之三　108 cm×317 cm　绢本设色　2018年

←
时间之象之三（素描稿）

隋唐时期，工笔重彩绘画已经作为一个画种基本形成。在绘画的形式上延续了以线立形的特点，同时对布色的方法进行了深化，并且加入了晕染的方法，画面更加丰富和厚实。工笔重彩绘画的技法手段在中国传统绘画美学的观照之下，沿承了中国绘画本身的色彩表象方式，同时又融入了印度绘画、波斯绘画等的色彩方式，既加强了色彩的写实性表现，又没有偏离意象色彩的主观性和象征性。在盛唐时期，工笔重彩绘画已经成为主要的表现形式，如阎立本绘制的《步辇图》、周昉绘制的《簪花仕女图》中均有体现。因此，唐代色彩的发展促进并形成中国绘画史上最瑰丽的色彩世界。

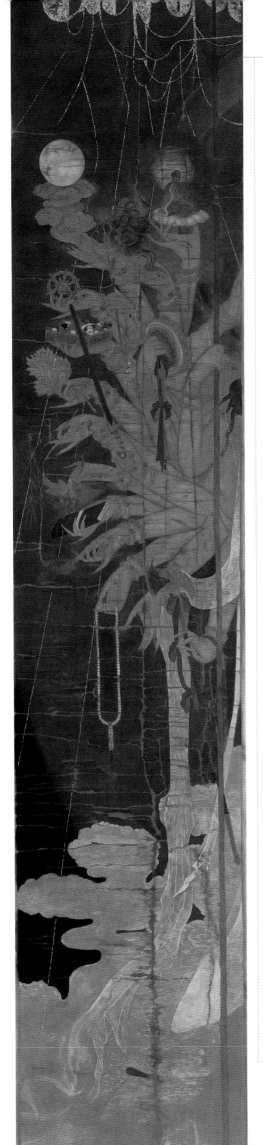

　　"墨分五色"的色彩观追求和道家哲学中至大至美的艺术观是一脉相承的。由于倡导的是对自然本质的追求，所以追求丰富色彩的做法是不足取的，因为这样将会破坏自然中的全美概念。面向自然的本质，在中国画色彩演变中是最主要的研究范畴。道家的艺术哲学直接建构了"墨分五色"这种超主观的色彩观，从而突破"固有色"的主观色彩观。在道家的思想中最基本的是"道"，"无"就是"虚"，同时又表现为"有"和"实"的关系。有无相生、虚实相成的道家哲学对中国艺术的发展和中国绘画中的色彩观都产生了深远的影响。中国画的色彩观，在中国绘画的历史演进中受到历史背景和文化哲学影响。从"五色论"到"随类赋彩"，再到后来"墨分五色"的演进，传统中国画色彩语言系统不仅表现为展现主体精神的主观性色彩面貌，同时又具备对客观万物的尊重。

←
时间之象之四　210 cm×41.5 cm　绢本设色　2018年

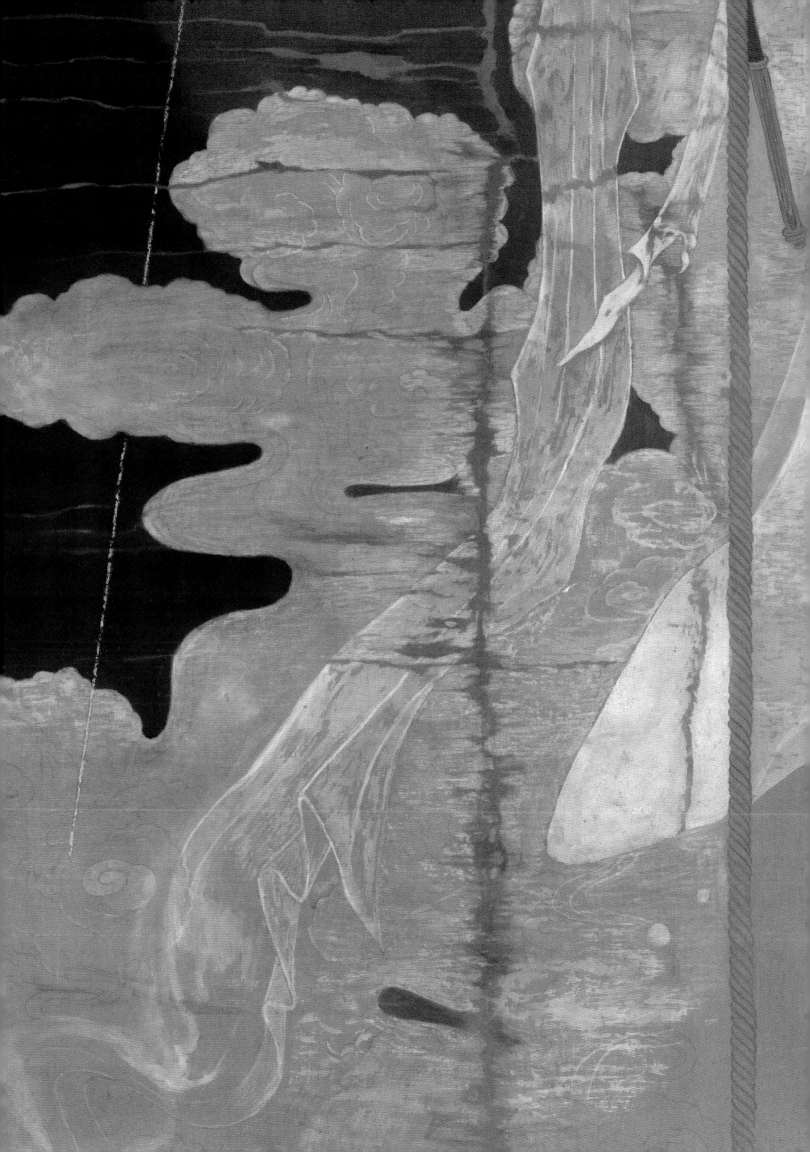

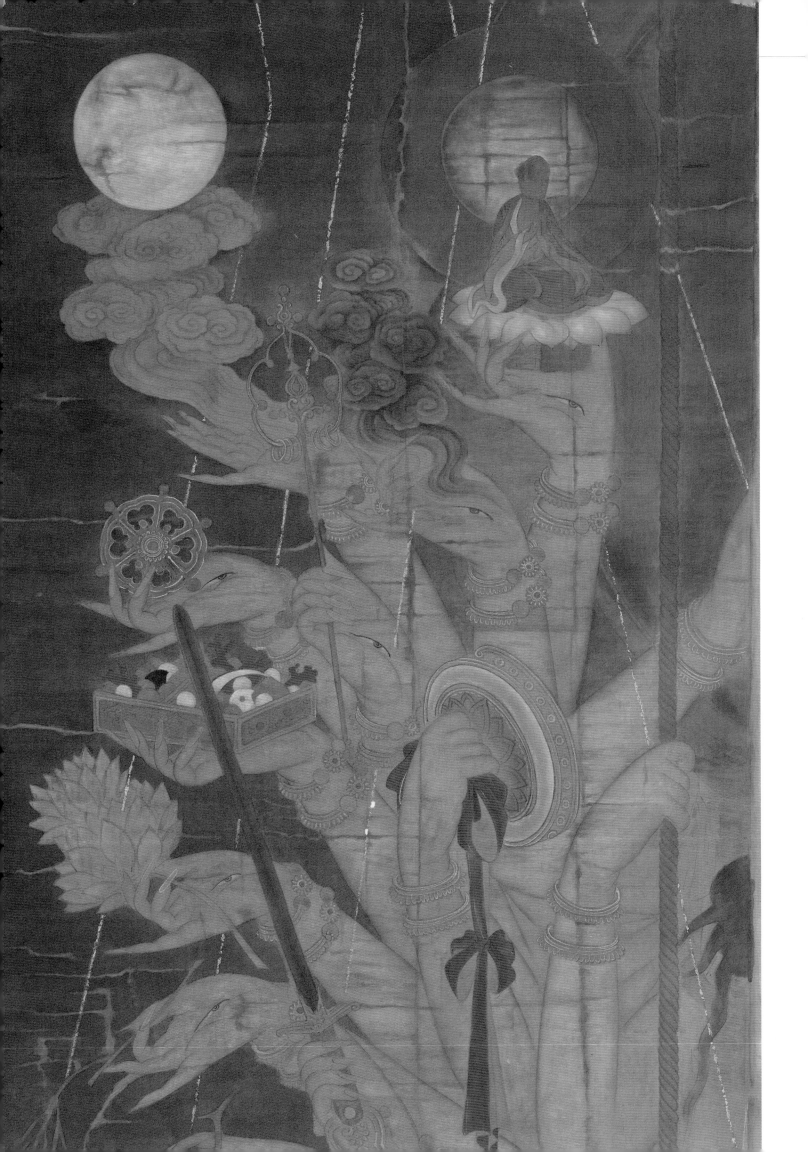

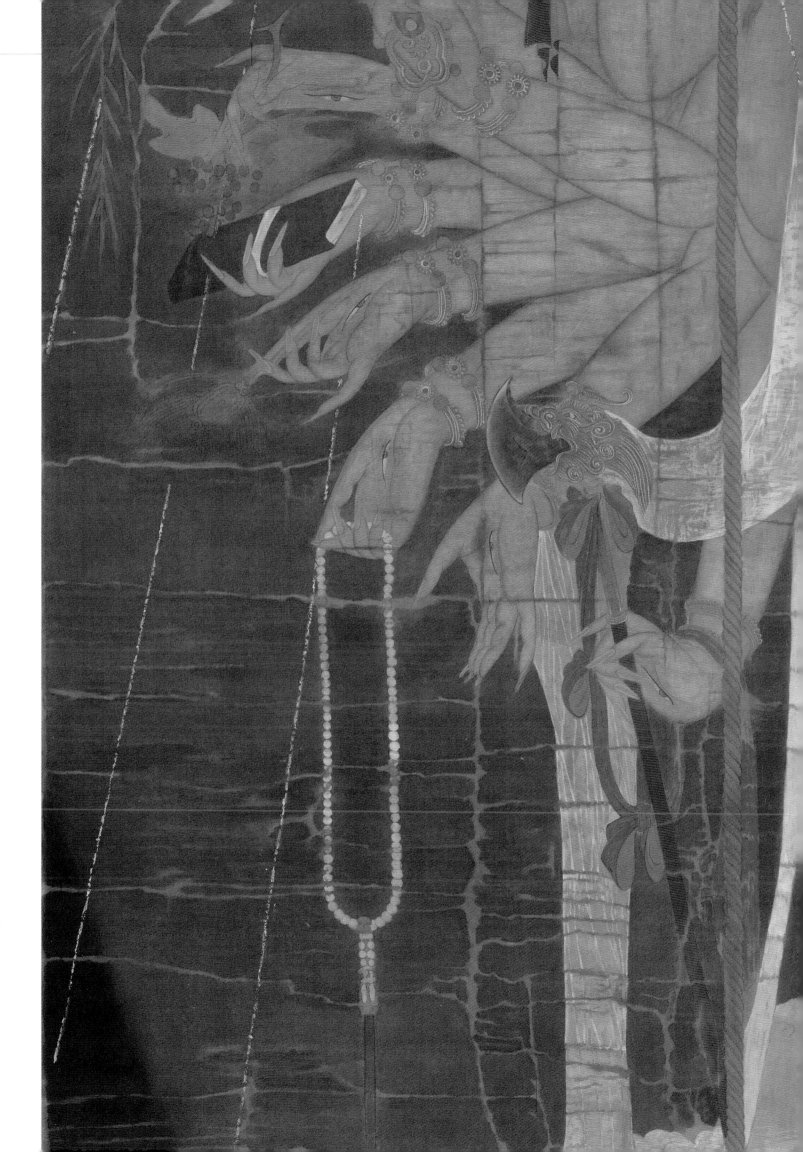

切入当代

写意精神

在当代工笔人物画对"写意精神"
的重新阐述中，首先就是对意象思维中
生命精神的切入。在中国古典美学当
中，物我生命在相互的激荡中产生态
势，这是中国审美境界中所产生的独特
的观照方式。在涤除和澄清的状态下回
归到自然生命和精神生命相互交融的面
目中，这种涌动的、积聚的、激荡的、
物化的艺术创作的生命精神在当代工笔
人物画中呈现出新的样式。

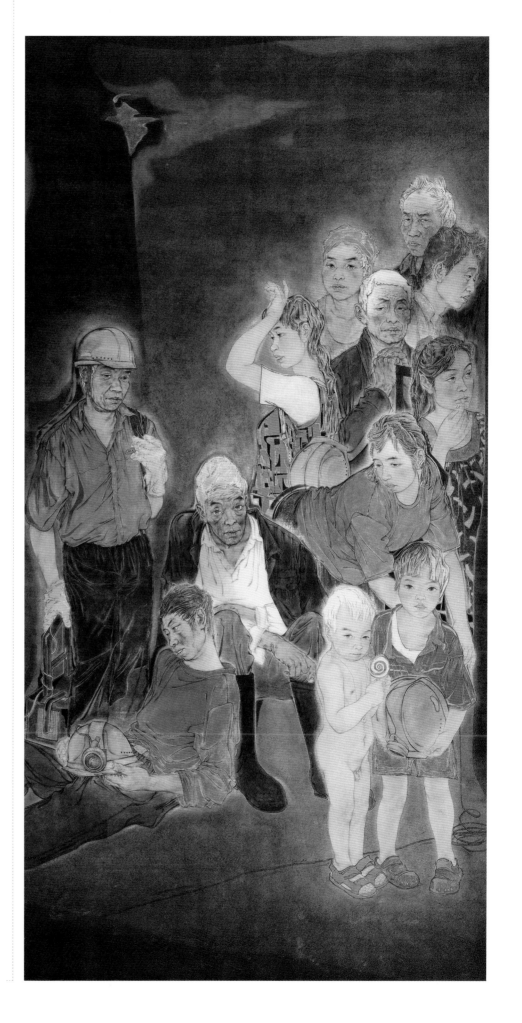

→
为农民工
220 cm×110 cm　纸本设色　2013年

在当代工笔人物画的创作中，追求生命精神的具有代表
性的画家有许多，如唐勇力先生塑造出的强烈的生命体验，
具有表现力的夸张的意象造型、奔放而又厚重的色彩，展现
出画家强烈的生命力。而在生命中的另外一种状态，就是心
灵的空灵澄澈和宁静隽永的意象，如何家英的工笔人物画就
展现出这种生命的意味。他的作品以人物为主题，抛弃繁琐
的背景，凸显人物的意蕴，塑造过程中的简洁和概括，都表
现出生命的自由宁定的状态。这也是何家英借鉴西方古典绘
画中肖像画的方式，但不为肖像画所限制的原因，生命中的
广阔和宁静拓展出他的意象空间。而卢辅圣先生的工笔人物
画却尽量抛开琐碎的背景和象征的外壳，将人物和山水的意
象结合，形成人与自然生命精神的合体，整而不简，印证了
"上古之画，迹简意淡而雅正"这一著名的古典思想，形成
了静穆、苍茫的心像世界，构筑出一种富有现代诗学意味的
生命景观。再比如说工笔人物画家胡明哲在后期的创作"微
尘"系列中，更多地使用了抽象的语言，虽然弱化了物象的
形象，但使用平面的色块和意象的色彩，凸显出丰富的肌
理，建构出更加庞大的意象生命空间。

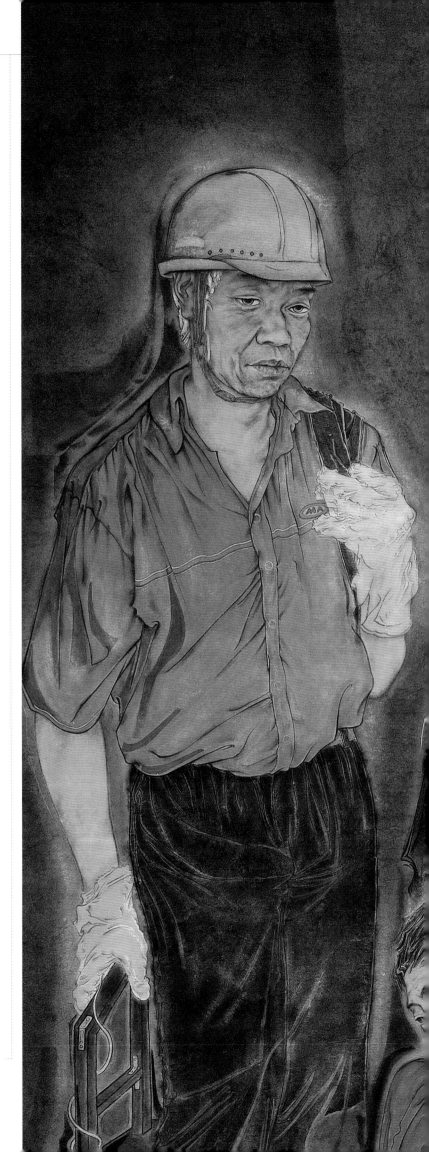

→ **为农民工**（局部）

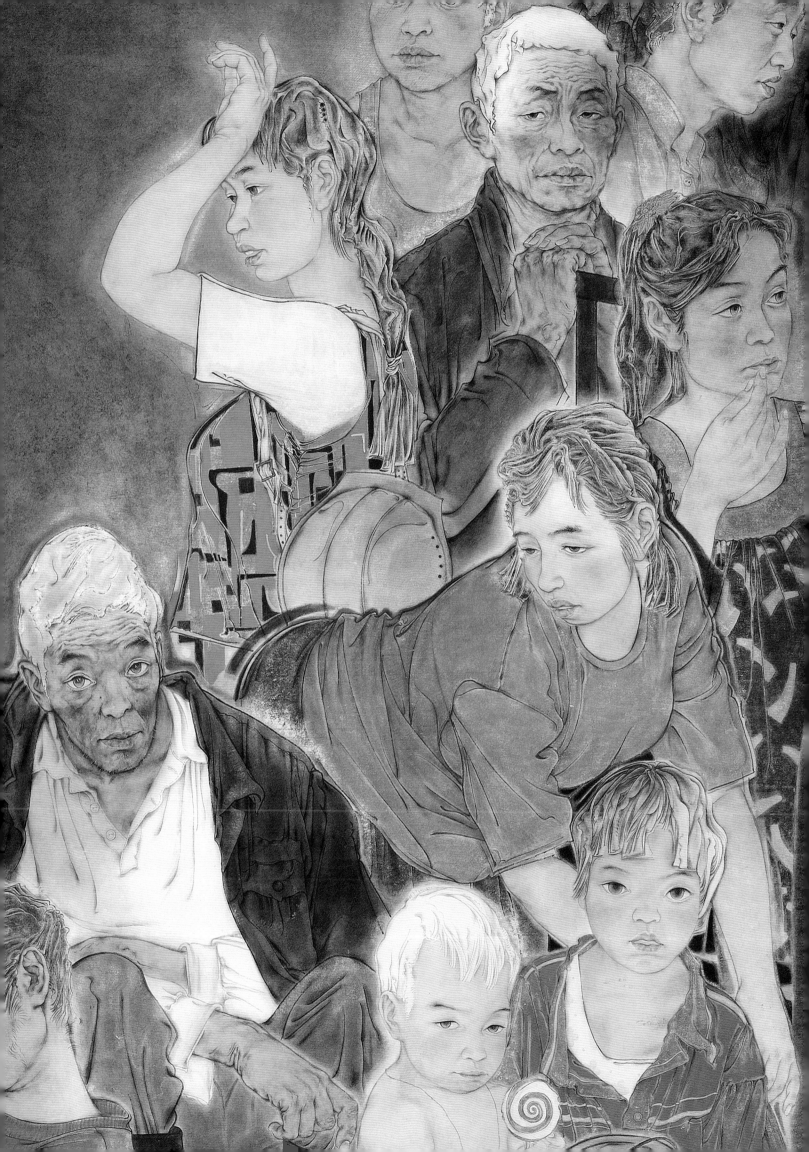

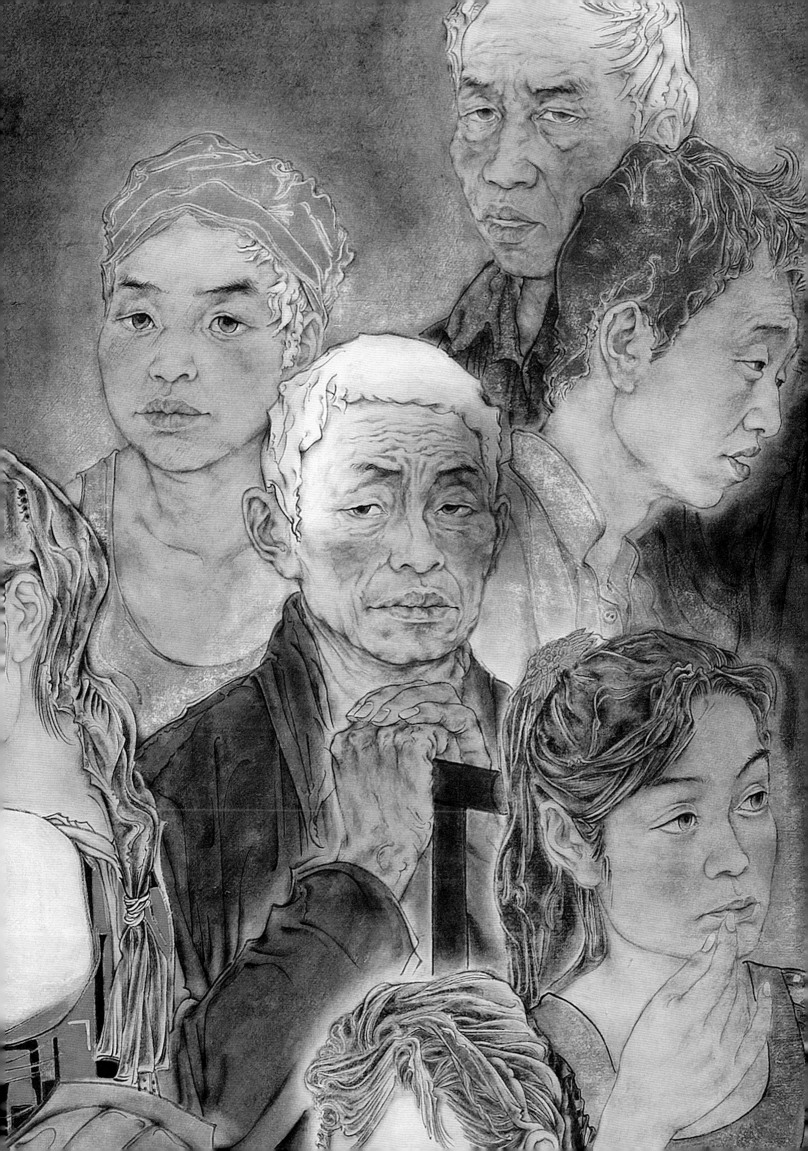

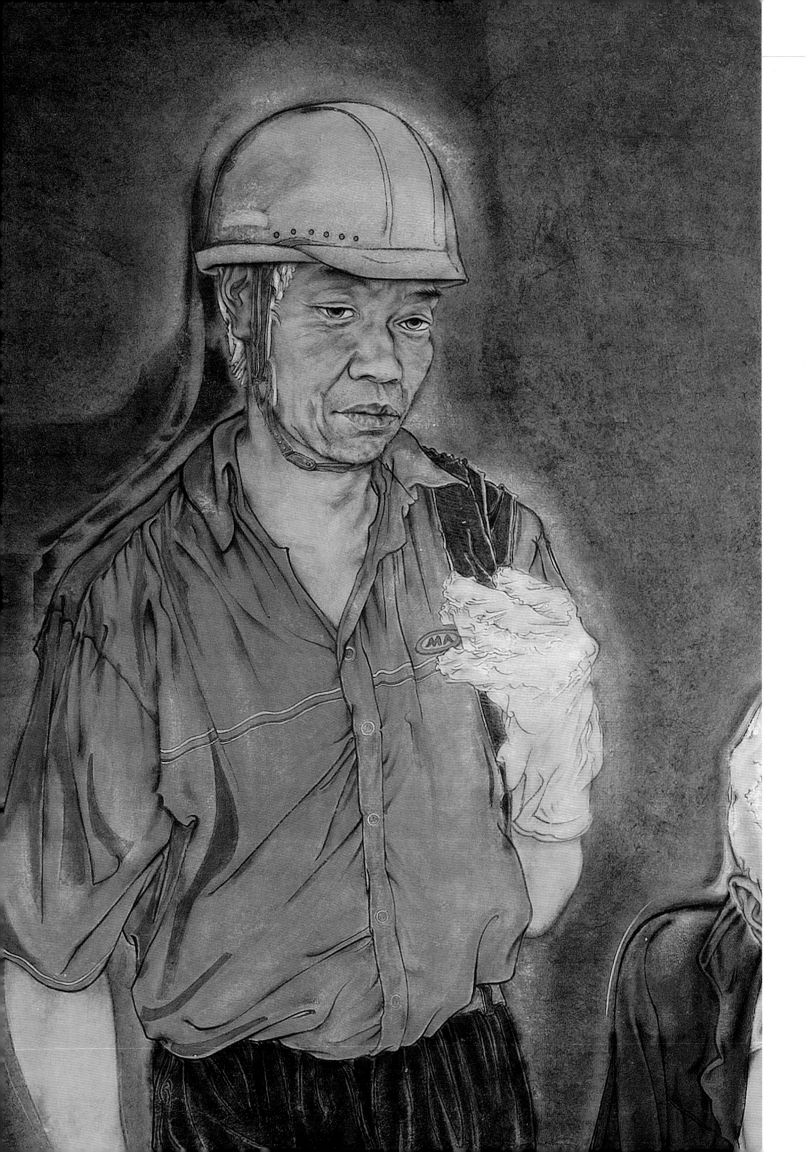

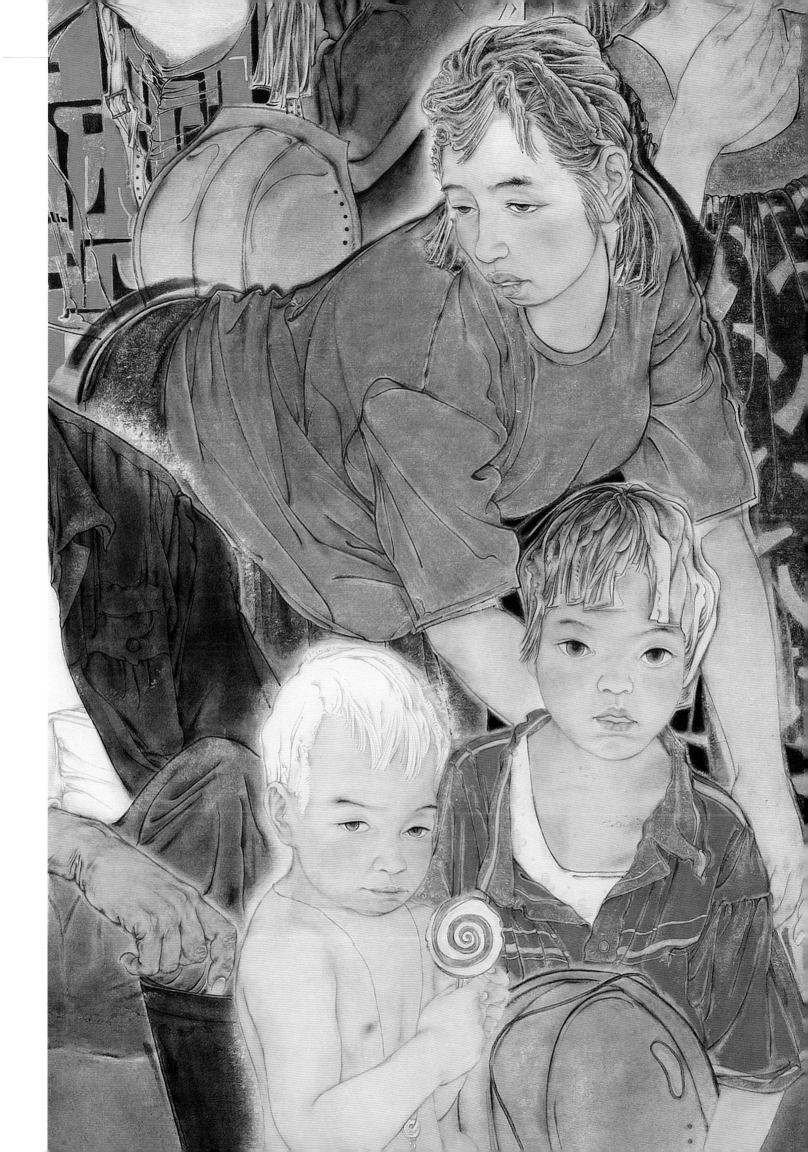

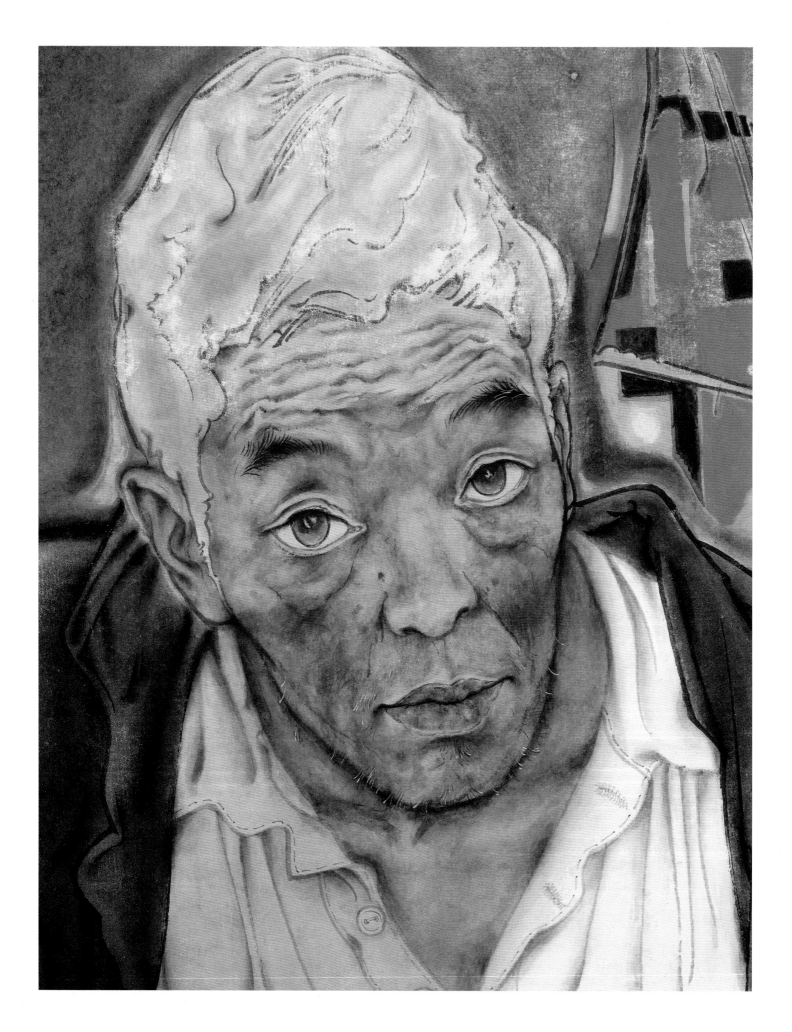

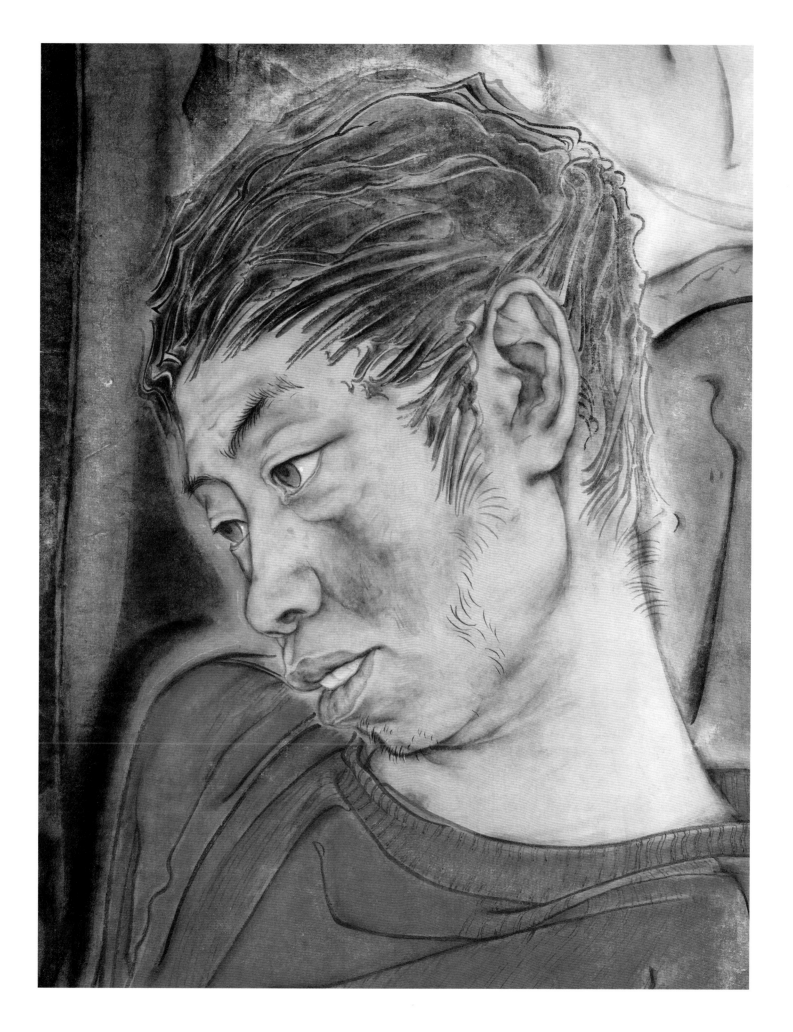

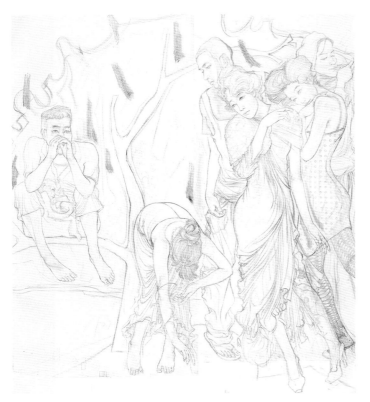

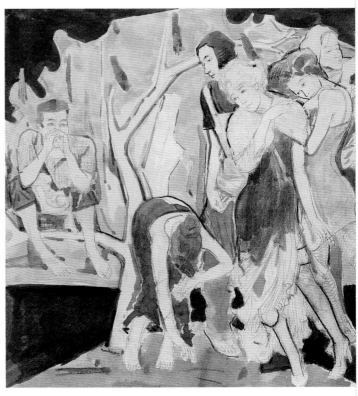

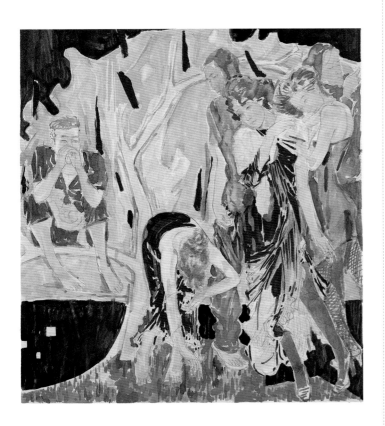

　　《秋意浓》，始画于2009年。那段时间遇到很多人和事，人生路途也面临着种种变化，从自身的情绪出发，想表现在现实世界中迷失的感觉。画面构建出一个超现实的空间，象征秋天的树是一个完整的色块，人物通过聚散的状态来表现疏离的关系。这是一个被塑造出来的景象，暗示着内心的迷惘和冲动。《秋意浓》是"后青春的诗"系列的延续，从这个阶段开始，我的创作努力挖掘内心对现实世界的反映。

↑秋意浓（素描稿）

↑秋意浓（黑白稿）

←

秋意浓（色彩稿）

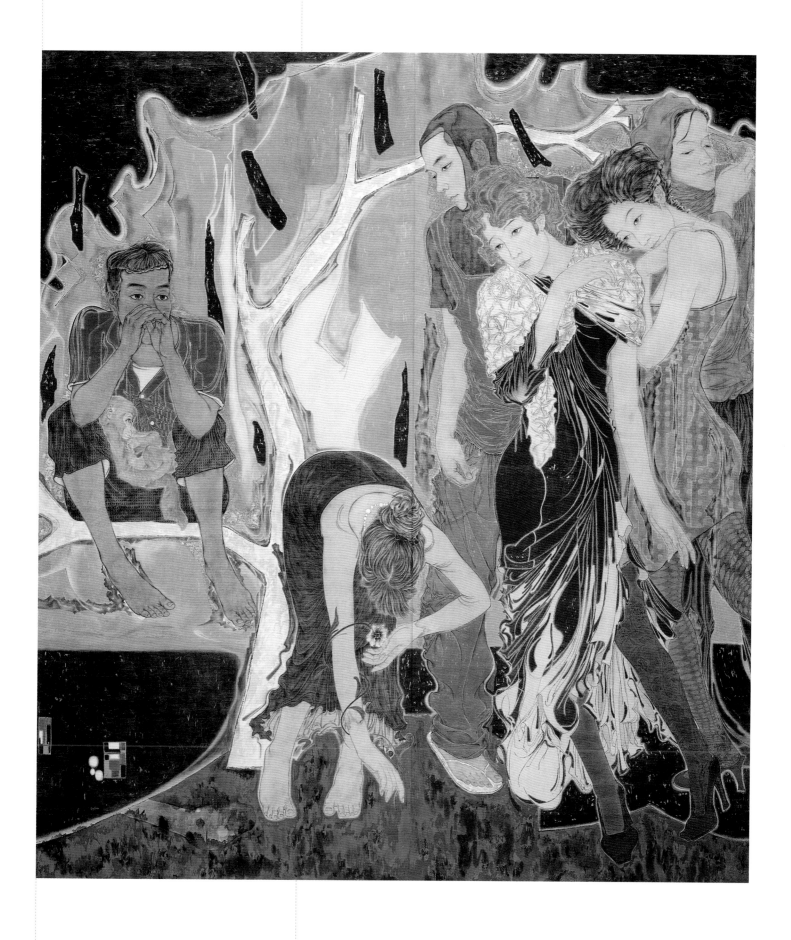

↑**秋意浓** 230 cm×180 cm 绢本设色 2011年

创作步骤

第一个步骤是画草图和素描稿。我在画画的时候，与大部分工笔画家不同，我比较喜欢即兴的记录，哪怕是在画比较严谨的素描稿的时候，也都是在大的素描纸上直接开画，我相信灵感来时的感觉，也相信这种直接有助于更加清晰地记录个人的感受，这些临时的信息应该是保持画面鲜活的重要因素。的确，因为缺乏推敲和反复斟酌，有时画面上会相应地缺失严谨和规范，但艺术从来都不是为了完美。

我平时会积累一些草图，这些草图不是在一张纸上反复修改，而是要探究阶段思路的方方面面，是促进思路逐渐完善的前期积累。当情感和认知逐渐深入，图像也就朦胧地显现出来。

在画素描稿的过程中，整个画面的情境、人物的动态、组成画面的物象都是比较主观的，以意象为中心，以表达为目的，形成主观表现的语言方法。希望能够通过对物象和现实的提炼，让画面更有表现性。素描稿就是铅笔白描稿，以线为主，辅以调子。最初用木炭起大稿，然后再用铅笔整理成铅笔线稿。

我用的是仿民国时期的粗绢，它有淡淡的仿古色，纹理比较粗糙，颜色附着上去比较干涩浑厚。绢是绷在框子上的，覆盖住底稿，以底稿为痕，凭着感觉开始勾线。这张画的线条感觉，主要借助唐代吴道子绘画中的线条质感和关系，但又减少线条粗细节奏的变化，为后面浓郁的赋色做好准备。线条比较强调弹性和力度，一方面用线条来生动精确地描绘出物象，另一方面线条也随着人物的结构起伏形成画面的序列感和抽象美感，让线条成为画面结构的骨架。线条的墨色变化不大，根据画面色彩的需求而调整墨色，亮色就用淡墨，暗色就用重一点的墨。线条勾勒完成之后，画面的整体感觉就呈现出来了，此时可以说已是一幅很好的白描作品。

第二个步骤是染色。我的作画步骤是非常传统的，比较尊重石色、水色和其他颜料的物理属性和关系。先对画面进行渲染，渲染就是给画面施以墨色。画面中有纯粹的黑色时，可以先用墨色画，后面根据需要再用其他颜料覆盖。另外，画面中其他重颜色也要用墨色打底，比如中间女性的朱砂裙子，就是以墨色为底色。在用墨的时候一定要谨慎，以防上色之后不透气或变脏，墨色要一遍一遍地渲染，可以在渲染的过程中寻求变化，逐步强化画面中的虚实。在墨色渲染充分之后，再使用水色做底。如中间穿朱砂裙子的女人，在墨色上足之后，要先用胭脂继续分染，然后再用朱砂进行罩染，这样会缓和墨色和朱砂的对撞，使颜色呈现出稳重、深厚且通透的效果。画面中大部分面积最后都要渲染石色，所以画面中上石青、石绿的地方都是以花青打底，而豆茶是以淡胭脂打底。背景那棵黄色的树，也是先用赭石和藤黄分染以寻求变化，然后又以铬黄罩染，形成最后的效果。

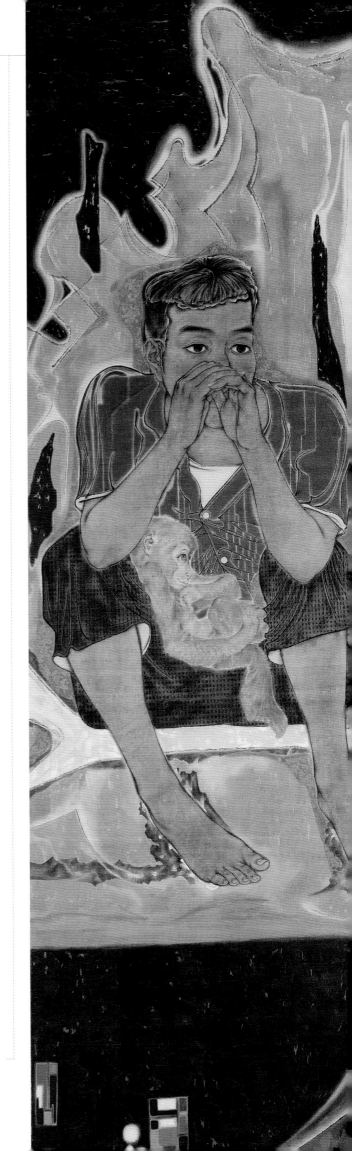

秋意浓（局部）

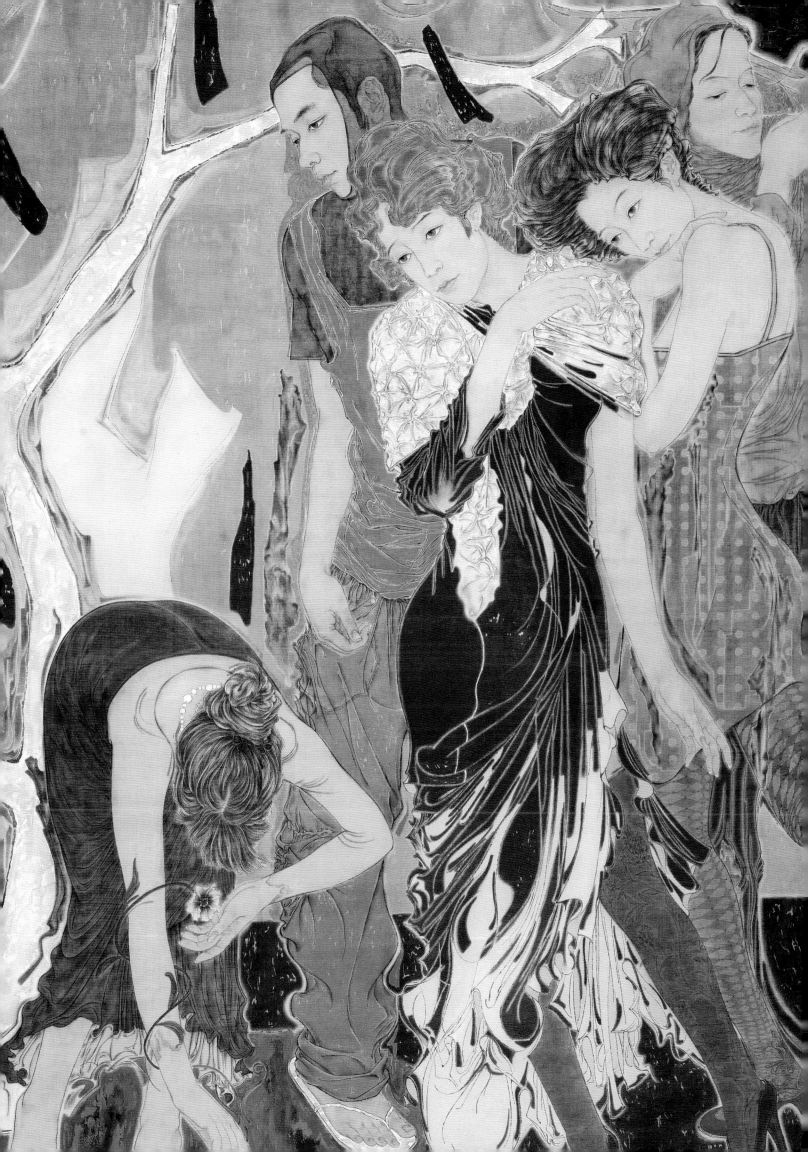

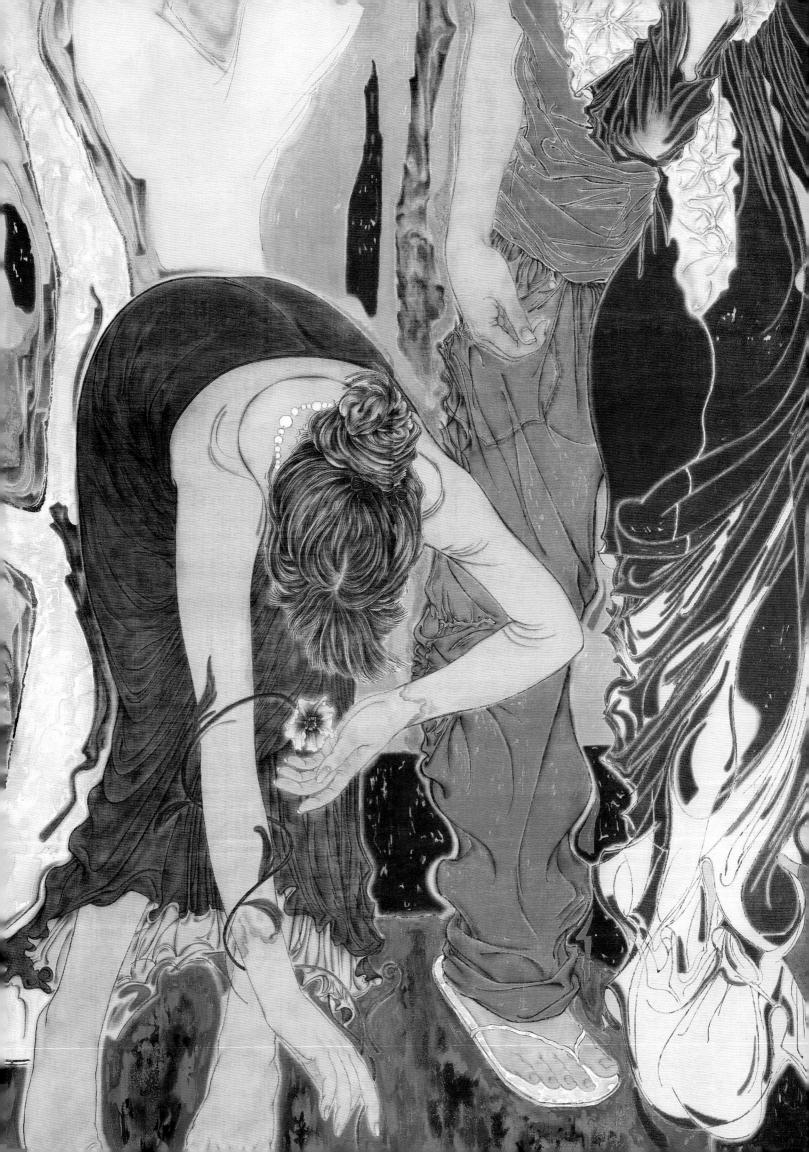

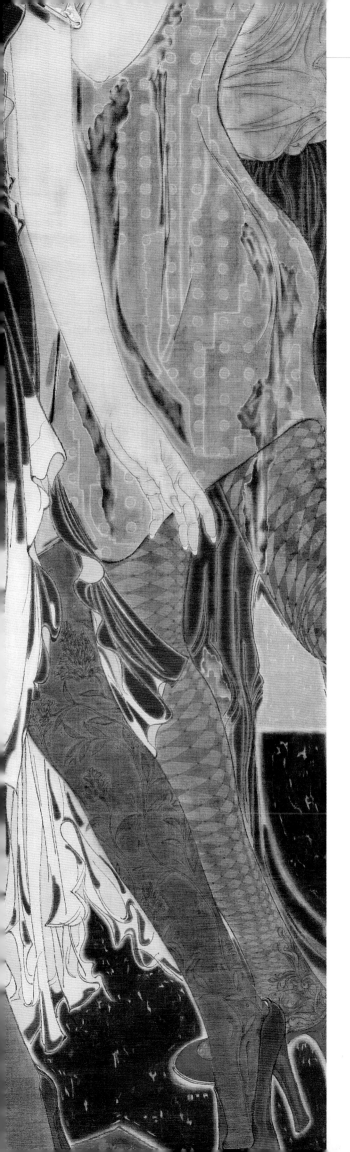

　　画面的分染过程，是一个寻求变化的过程，可以将画面处理得丰富且微妙。而罩染可以使画面的色彩属性更加明确，同时起到统一画面的效果。在画的过程中，通常都是分染和罩染交织在一起的，灵活且机动，使得画面深入丰富，浑然一体。

　　第三个步骤是深入刻画。在画面深入的过程中，对五官和手脚的刻画是重点。五官和手脚的微妙处理可以表现出人物的情绪，是整个画面的画眼。画草图的时候就已反复修改，以求形神兼备；勾线的时候，要准确生动；分染的时候，要顺着人物的结构，对人物的情绪进行深入刻画。皮肤色要先在绢的背面打底，用胶矾固定后再在正面进行分染，分染的时候颜色要薄，层层深入，最后的效果要沉稳微妙。对脸和手进行刻画时，关于色彩的表现也是重要的，如女孩的嘴唇、脸颊、耳朵和眼睛周围都有红色的感觉，可以根据冷暖需要用胭脂、大红、曙红和牡丹红等去分别表现，最后还要用白色提染眼球和肤色，达到深入微妙的效果。

　　第四个步骤是调整画面。在画面基本完成之后，要有一个调整的过程。可以用水色来薄积染，逐渐改变色彩的微妙倾向，让整个画面的色彩更加和谐统一。也可以用明确的颜色去大胆调整，让画面更加明确有力。有些局部可以用清水洗去，再寻找更好的解决方法。

　　另外，画面上的白和金属色都是在画面基本完成之后再画上去的，最后画白可以让白色显得整洁干净，也可以防止破坏其他颜色。这张画上的白用的是蛤粉和锌白，蛤粉流动性强，画出来厚实温润，也可以厚涂使画面产生龟裂的感觉，色彩倾向偏暖，锌白适合分染细腻的地方，色彩倾向偏冷。画面人物的周围使用了金箔，先在需要贴金箔的地方撒上粗珐琅颗粒，把金箔打碎，然后粘贴上去。这个过程比较慢，需要足够的耐心一点一点地用专用胶粘贴，粘贴后还要用砂纸打磨，磨去金属的锐气，同时把珐琅颗粒打掉露出底色，使之和画面能够融为一体，肌理感轻松灵动。

　　这幅画用了两个月来调整画面的色彩关系和肌理效果，不断地深入细节。最终的画面既保持最初的那种生动鲜活的感觉，同时又有非常深入细致的刻画，达到浑厚华滋的效果。

秋意浓（局部）

↑ 秋意浓（局部）

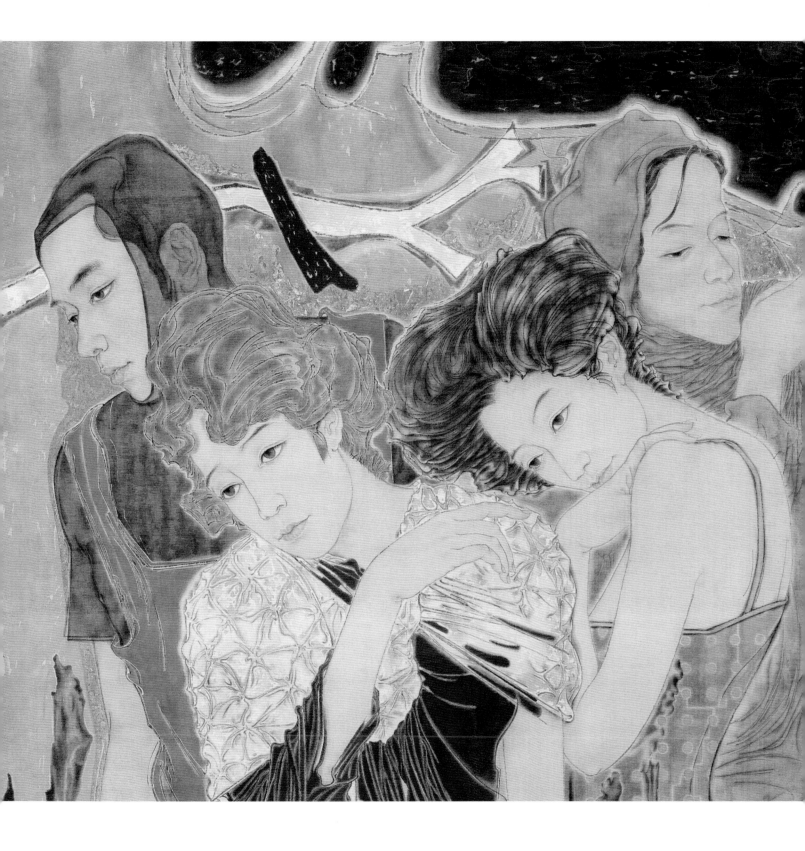

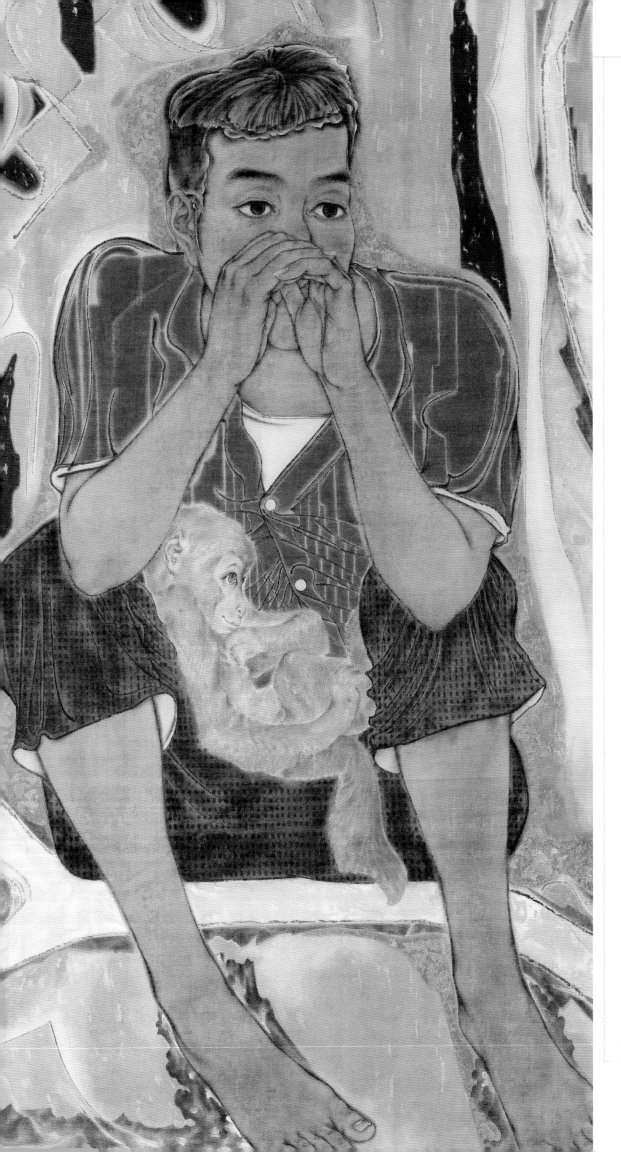

秋意浓（局部）

近几年，由于在中央美术学院攻读硕士学位，知识结构上的改变，使自己对艺术的理解、对学院教育的看法，都有了很大的变化。画面还是建立在传统绘画语言的基础之上，在隐约中更加期待新鲜的表达方法；想积极表现内心对世界的反映，但是又脱离不了学院的经典思维方法。从《后青春的诗》到《秋意浓》就是处在这样的一种状态下画出来的，这是一个转变的时期。

↑秋意浓（局部）

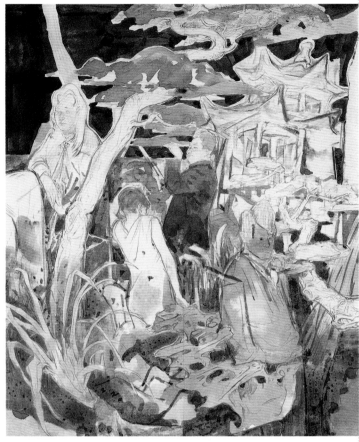

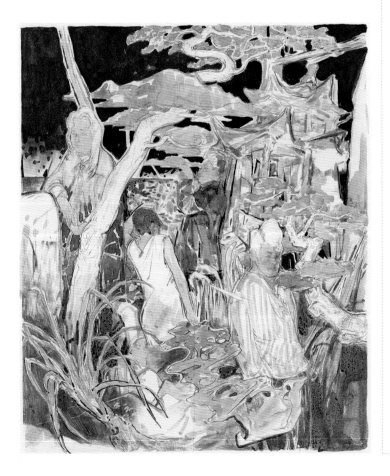

　　《彩虹明湖》的创作时期是我艺术成长过程中的变动期，虽然它在语言形式上和早期的创作有很多相似之处，但因为起点的不同，使得画面的内涵和张力有了明显的变化。在绘画之前，我进行了反复的考察和写生，想在画面中呈现出丰富的生命气息。同时想把对画面结构的强化作为形式语言的目标，画面中各种结构场的伸拉是由色块和线条的对抗和交织组成的，使得画面强硬坚定。毫无疑问，我在视觉上背离了传统中一贯"雅"的追求，努力进入求"真"的道路。

↑彩虹明湖（素描稿）

↑彩虹明湖（黑白稿）

←
彩虹明湖（色彩稿）

→
彩虹明湖　240 cm×100 cm　绢本设色　2019年

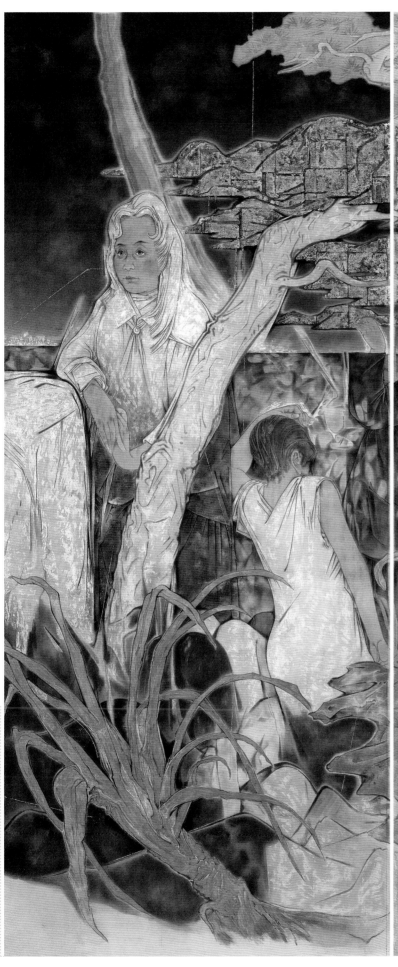
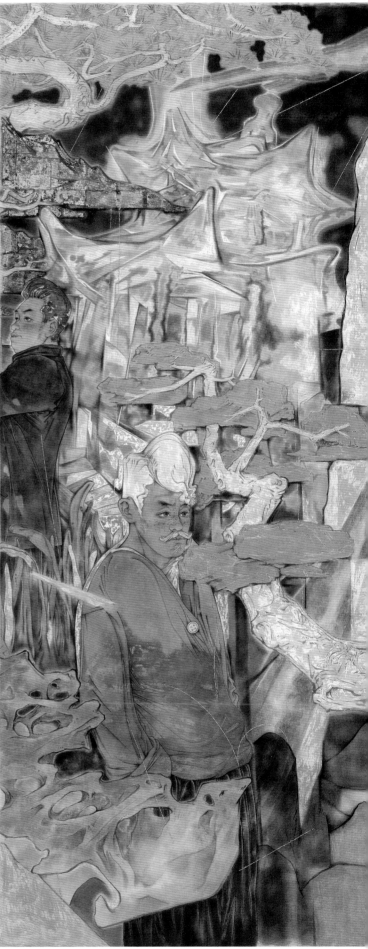

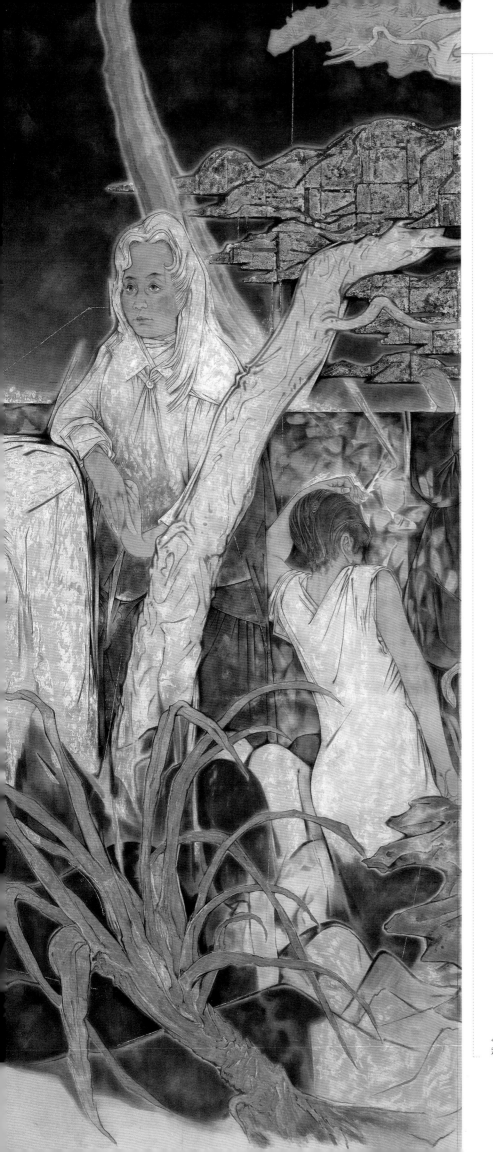

创作步骤

　　第一个步骤，构思起稿。兴奋地粘好一张大纸，其实接下来就是对着这张大纸发呆。虽然做了很多准备，但心里有太多不确定的因素，有犹豫也有畏惧。一旦图像在脑海中出现，就要立刻在纸上记录下来，不敢停下，停下就变成另一个样子了。我比较信任画画的直觉，画面中最有价值和神奇之象就是那些在直觉支配下的笔触，一些将错就错的笔触成为画面中的闪光点。绘画如果太依赖理性，画面的趣味便会失去太多。

　　第二个步骤，细化草图。用木炭起的草图可以记录感觉，但会比较粗简，工笔画是细腻深入的画种，因此还需要用铅笔不断地深入细节。在深入细节的过程中，主要是对细节的美感进行深化，而不是一味地抠细节，有些概括会更好，有些丰富也更好，要因势利导。在画面深入的时候，人物形象的深入是增强画面表现力的关键。我找了模特来画速写，也画在城市里拍的照片，最后提炼出每个人物的形象。对人物形象的细节进行归纳，突出主要的特点，删减繁琐的细节。画面中的石头、松树和亭子等也需要深化，对它们的造型关系进行比较，这个费时较多，希望能找到最为合理的关系，来表达我的感觉。虽然最重要的是要对画面不断进行深入刻画，但不要因为深入细节而损害了画面中整体的结构关系，画面的深入也是使画面的整体关系不断增强。

　　第三个步骤，画色彩稿。当素描稿完成之后，色彩稿也要反复斟酌，这对画面最后的完成很有帮助。色彩稿一般使用水彩和国画颜料，画在水彩纸上。在画的过程中，尝试各种色调和色相关系的组合。当画面的色彩构成画了很多张，就有了多种选择，绘画的感觉也慢慢地被拓宽了。

　　第四个步骤，绷绢和做底。这张画用的是仿民国时期的粗绢，它有种粗砺的感觉，能够呈现出厚重苍茫的表现效果。在把绢绷到框上之前，这张画先做了几遍底色。底色是在绢的背面实施的，在棕色系的基底之上，用石青、石绿、铬黄、赭石、胭脂等互相流淌交融，自然干透之

←
彩虹明湖（局部）

后再洗去。多次调整之后，再用淡墨轻轻罩染，使整个色相稳定且深厚。反复上色会使绢把水吃透，从而去除干燥和火气，最后把绢绷到框上。

第五个步骤，拷贝和勾线。这张画是把底稿放在拷贝台上直接勾线的，有些地方是卧在桌面上勾勒，手臂够不着的地方，只能把框立起来勾线，立起来之前先在拷贝台上用铅笔轻轻描好再勾。在勾线的时候，并不是完全按照画好的稿子描线，而是要再一次考量线条之间的关系。勾线时讲究贯气，贯气不只是在勾一根线时的气息变化，而是整个画面中线与线之间的气息连贯，凡不在气息之内的线条都是要去掉的。

勾线时要根据物象的不同而采用不同的线条来表现，人物部分采用了比较传统的弧线，但在衣纹的处理上加入锋利的直线，以此来和弧线相对应，这样的线条组合强化了整个画面的力度和气场。画面中的石头和松树则采用了山水画中勾皴点染并行的方法，让线条在质感上更加松动。松树和石头的表现非常依赖于线条的勾勒和皴擦，这样可以将物象的质感清晰呈现。画面中很多地方直接用色和墨进行虚染，没有确定的线条勾勒，让形态处在比较虚的状态。

第六个步骤，渲染赋色。这张画中，渲染赋色的方法是非常自由和随机的。赋色一方面和线条形成互为表里的关系，另一方面又确立着画面中的物象造型。最初的想法是对画面的形式语言做一次探究，所以选择了我的导师唐勇力先生创造的剥落法。剥落过程就是基底的色彩和剥落色彩的残痕互相交融的过程，最后形成画面的效果。渲染的过程很大一部分是为剥落法做基底，基底之上再用蛤粉、水干色和矿物色进行剥落。首先，用较薄的墨色反复渲染画面中的黑色和重色部分，墨色要清淡，通过层层积染实现墨色的深厚。同时，画面中的一些造型也通过墨色的分染让形象突现出来，让画面的层次丰富厚重。其次，墨色画到六分时，就可以用水色层层分染，再用矿物色分染和罩染，画面逐步转向色彩关系的构建。色彩和线条、墨色要相互配合，以产生画面的节奏和关系。如画面中的彩虹基本上就是

→
彩虹明湖（局部）

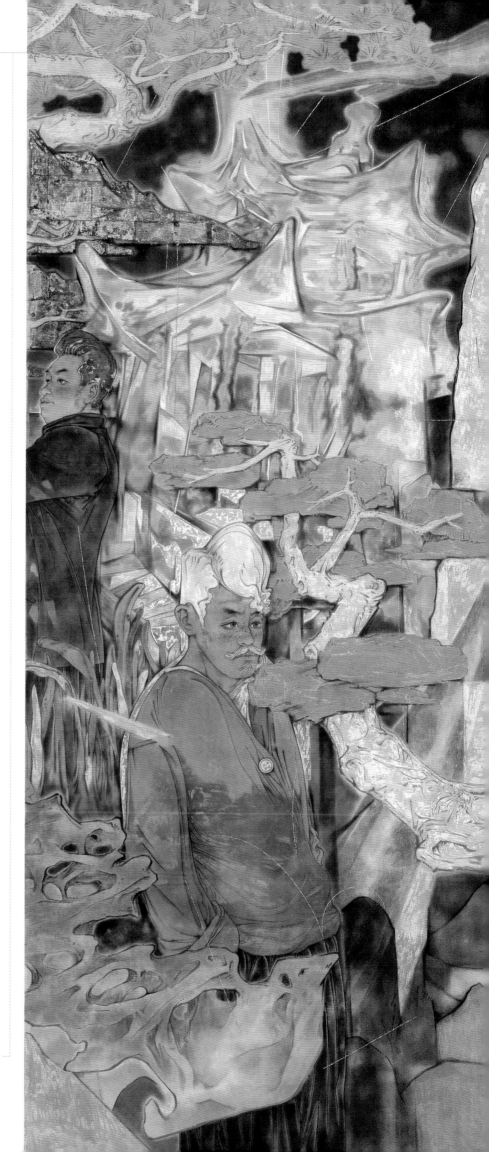

用水色直接渲染，局部颜色用矿物色提染。画面中人物的刻画，先用墨色画出头发、眼睛和眉毛，然后淡淡地染出人物的结构关系，再用不同的水色去表现人物的色彩和形体变化。对五官的细节进行分染后，再根据画面关系进行整体的烘染，最后罩染整个皮肤，在画宗之后用矿物色和白色对局部进行提染，以强化画面的层次感。画面中人物衣服的部分先用水色分染，再过渡到矿物色。绘制过程中，一个重要的技法节点就是水洗法，当颜色上足之后，就要用水洗掉浮色，刷胶矾水以保证绢底不漏矾，再用颜色画。这样反复几次，颜色就会通透不腻。

第七个步骤，制作肌理。利用剥落法来表现画面的色彩和肌理。在底色渲染充分之后，在蛤粉或者水干色中加一点淡胶调成酸奶的浓度，把画平铺在桌面上进行绘制。画的时候要留出原来的线条和重要的结构点，保证画面的基本次序不乱不腻。待颜料干后，把绢从框上卸下来，通过不同力度的抖动和揉搓，产生不同的剥落效果，不满意的地方可以用水洗去。画面中的颜料剥落之后，会留下不同肌理的质感，这种质感和笔触共同构成画面中的技法元素。这时，可以用稍重的胶液刷或喷到画面上，使颜料更牢地固定在绢面上。

第八个步骤，调整画面。画面的调整和金属色的使用。画面的关系深入完成之后，就要进行全面调整。一是使用比较薄的颜色进行大面积的烘染和罩染，使得画面色彩明确，整体统一。二是使用小场面的颜色去改变不合适的色彩和肌理。通过这两个方法的调整之后画面就基本完成了。

在我的画中，都会有金属色的运用，有金粉、银粉，也有各种箔的使用。这张画中，我使用的是金箔，画面中松树的部分，在刷胶的时候空出线条，然后在基底上撒上一些珐琅颗粒，贴金箔的时候用规范的方法保持平整，箔与箔之间留下小的缝隙。金箔是极薄的、非常难贴，有时会贴上好几版才能达到自己想要的效果。画面中的金线是用碎箔一点点地累积起来的，贴的时候不要心急，慢慢贴出自己想要的效果。

→
彩虹明湖（局部）

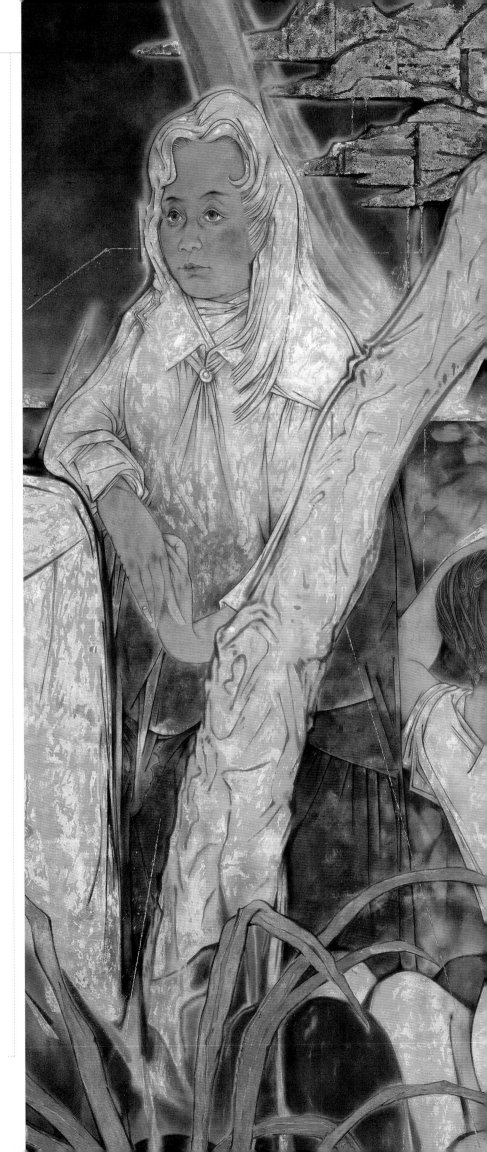

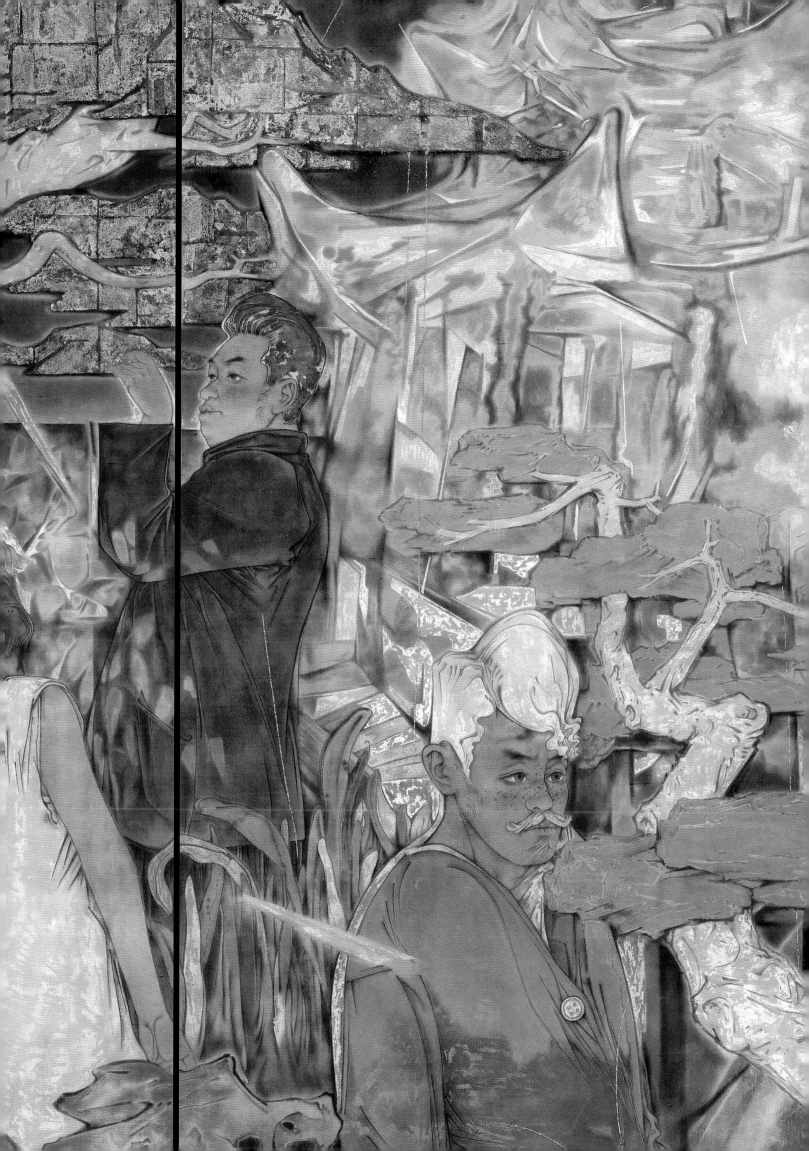

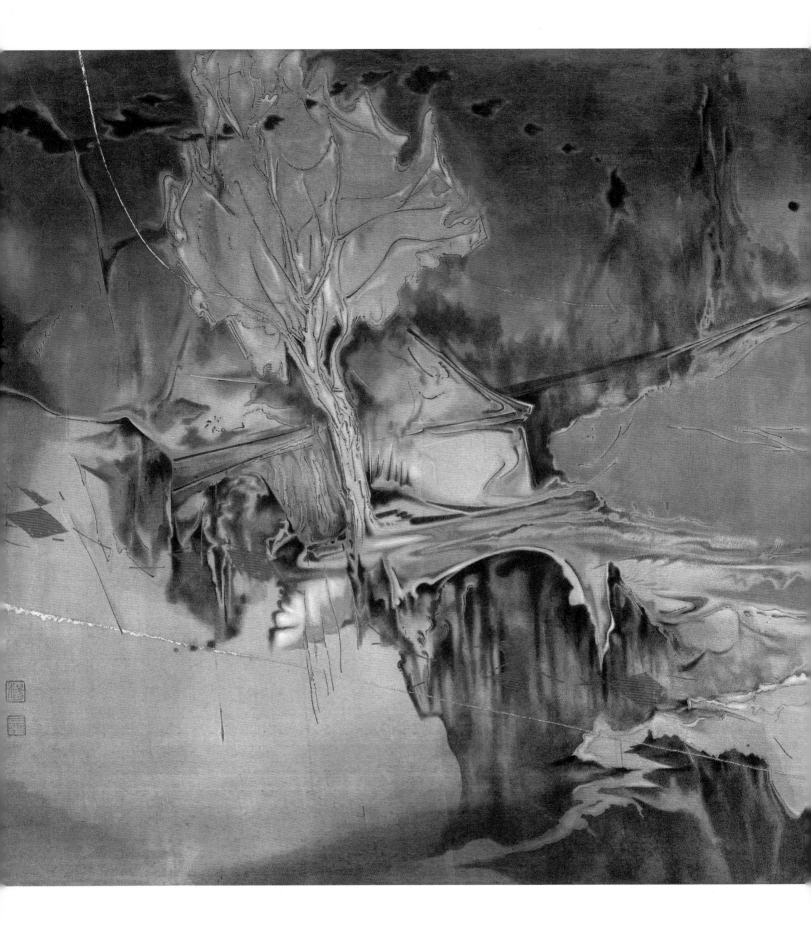

↑ **离兮** 80 cm×166 cm 绢本设色 2015年

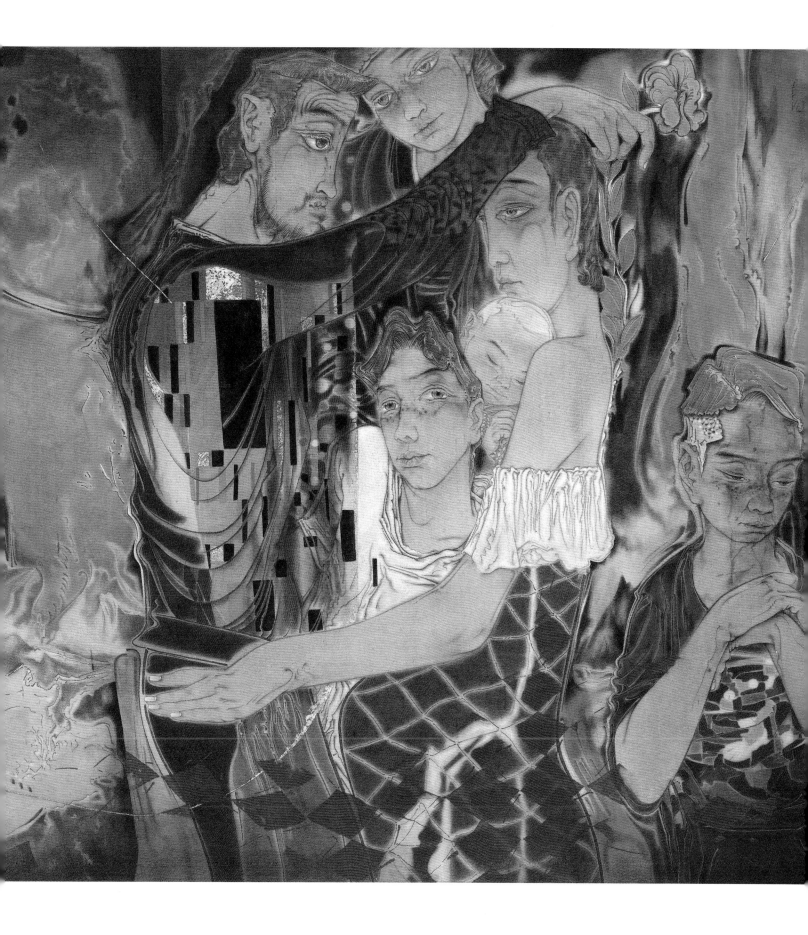

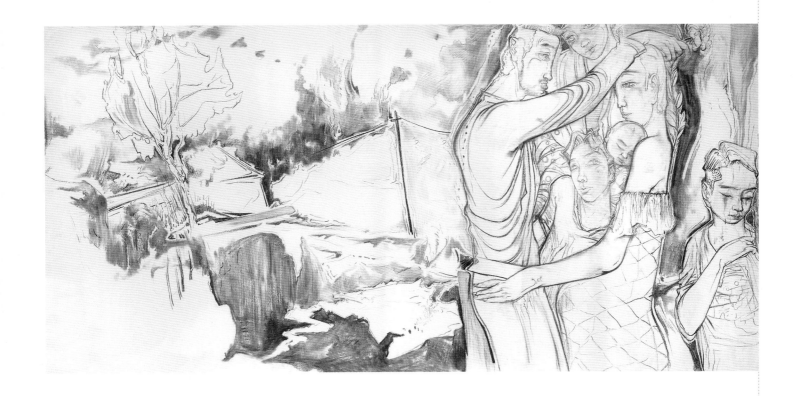

编排时空

空间指的是自然空间，客观实在性是自然空间的属性。绘画的空间则是指画家的艺术创作中虚拟的空间，具体有形并完全作用于视觉，但不超越视觉的空间，是充满感情的空间世界。

古人论及空间时，空间和时间是一个不可分割的整体。"宇"指的就是空间的概念，"宙"指的就是古往今来的时间，宇宙作为一个统一体，就是时间和空间的客观实在。宗白华讲道："时间的节奏（一岁，十二个月，二十四节）率领着空间方位（东南西北等）以构成我们的宇宙。所以我们的空间感觉随着我们的时间感觉而节奏化了、音乐化了！"

在中国的传统绘画中，空间的表现明显地体现出时间化的特点，而且用生命的意识对待宇宙的空间，从而形成了独特的时空观。中国绘画和西方绘画在空间上的表现最基本的不同，就是视点的限制。西方绘画一般都是站在一个视点上对物象进行描绘，而中国绘画是在多个视点进行观察，通过总结形成经验，最后形成画面。画面艺术形象的形成是在一段时间里积累起来的，画面的视点是游动的，同时画面也是多视角的整合。在南唐画家顾闳中的《韩熙载夜宴图》中，画面是按照时间的顺序展开并形成空间的流动。韩熙载在不同的时间段里反复出现并形成一幅完整的画面，这是典型的多视点和多角度的流动时空的表现方法。这种独特的感受万物的方式，形成中国绘画非常特殊的"游观"和"流动视点"的画面处理方法，在"仰观俯察、远近取与"的空间体悟中，把握中国绘画中全方位的时空观。

中国绘画中时间和空间的交织和融合表现出的不是静态的空间和时间，也不是臆造的想象空间，而是宇宙万物生命感受的重构和再生。宗白华说："中国人抚爱万物，与万物同其节奏：'静而与阴同德，动而与阳同波。'（庄子语）我们的宇宙既是一阴一阳、一虚一实的生命节奏，所以它根本上是虚灵的时空合一，是流荡着的生动气韵。"中国绘画中的时空观需要在动态之中才能被有效地体悟，在韵律中才能被感悟和把握。

↑离分（水墨稿）

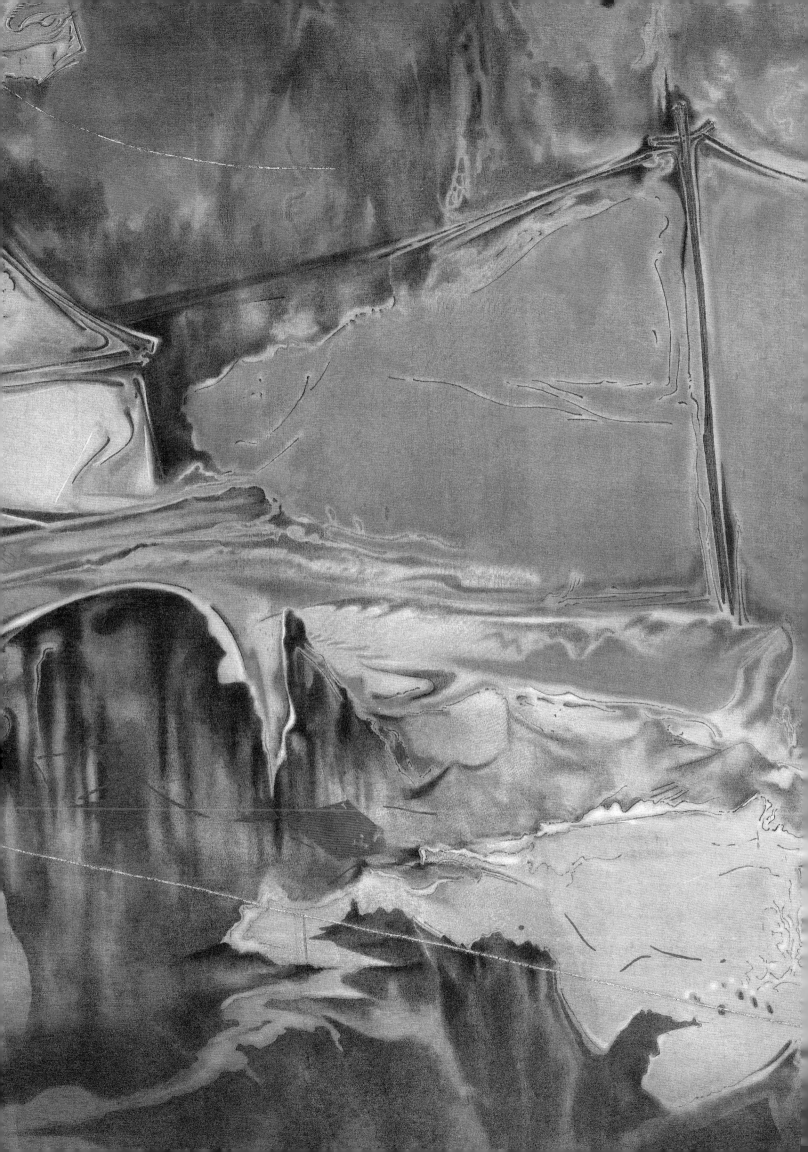

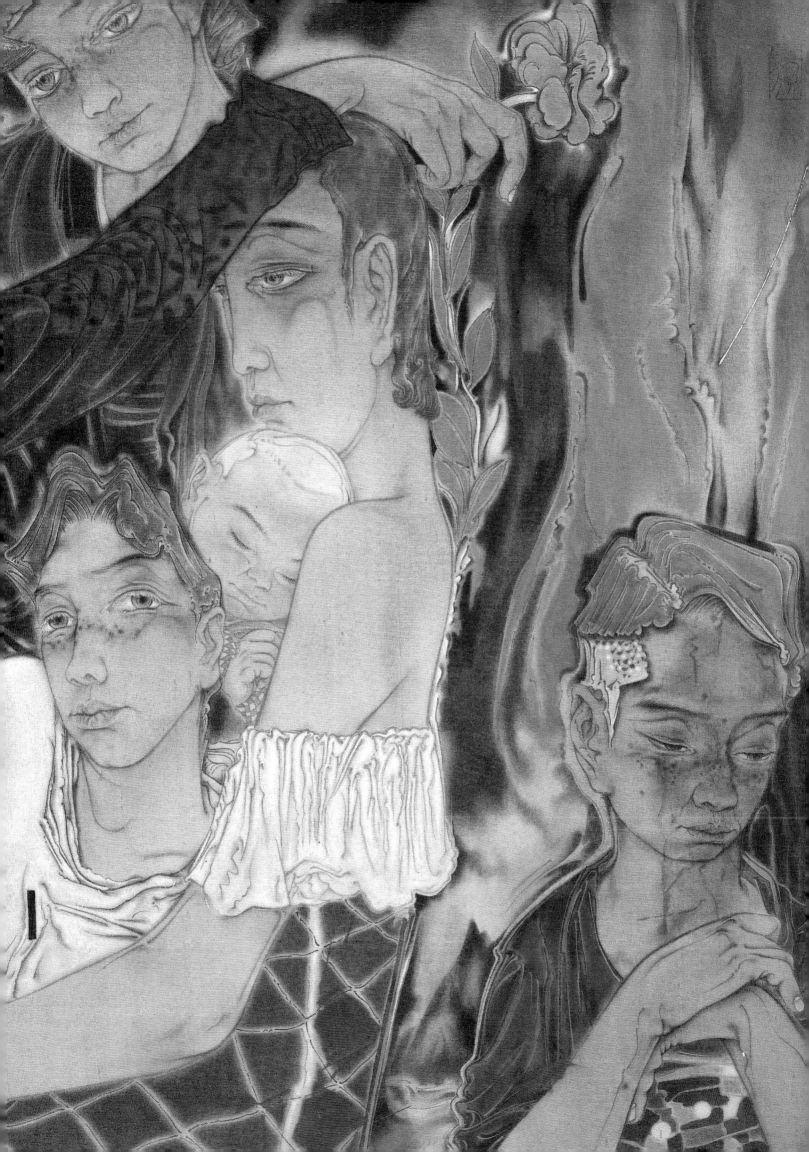

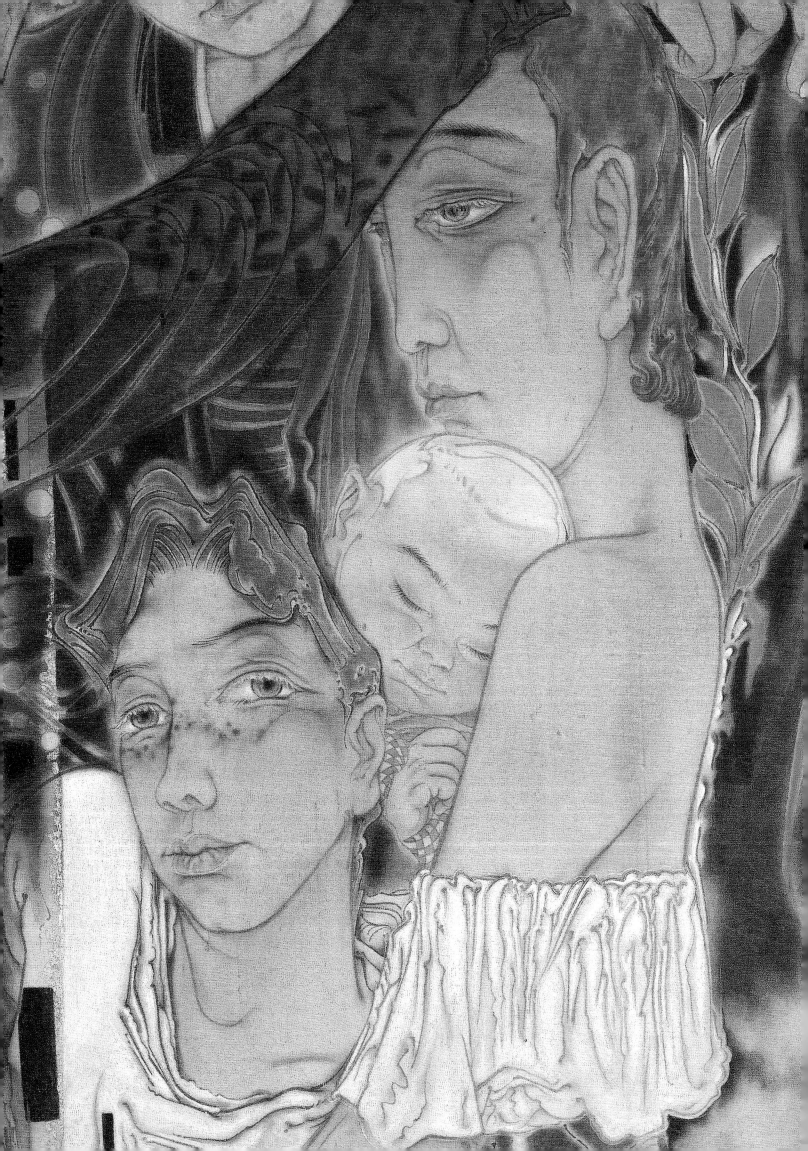

当代绘画的发展，是根据中西绘画时空观的对举，可以看出中西绘画时空观的很多共通性。首先，中西绘画的时空观是表现和再现的统一。无论是中国绘画还是西方绘画都是在客观物象的改造中营造画面的，在主体的作用下，画面呈现出的绝不是照相式的描摹，本质上都具有表现性的特征。现代工笔人物画继承了传统绘画时空观的表意功能，以展现主体精神思想为出发点，使绘画空间成为表达思想和承载感情的意象化空间。达·芬奇的《论绘画》中曾说："画家与自然竞赛，并胜过自然"，说明了在西方绘画中的时空观也强调人在艺术活动中的主体作用，对自然的选择和超越是绘画的基本技巧。当代工笔绘画中很多画家以意象时空观为本，融入西方绘画的时空观处理方法来处理画面。其次，视觉和知觉的统一也成为中西绘画时空观的切入点。在中国绘画中，时空观虽然在表现上是意象的，但依然尊重对视觉真实的反映。在传统工笔画中，特别是宋代工笔画，对物象精致深入的研究也是建立在视觉和物理之上的。只是没有像西方绘画对视觉真实的过度钟情，知觉成为最重要的体悟之道。因此，在摆脱现实空间束缚后，利用知觉营造空间可以更自由地构筑意象空间。

当代工笔人物画的发展是在当代中西交融的语境下发展的，时空观在当代的发展不可能脱离西方绘画的影响。在西方传统绘画中表现出来的空间，更加倾向于客观物理化的空间意识。客观物理化的空间意识在绘画上表现为注重表现对象的外在特征，通过空间中的光线、明暗、色调等来达到艺术需要的效果。因此，自然科学的成果往往会成为绘画演进的动力。西方绘画空间中展现的时间概念，往往就是一小段时间的表现，甚至瞬间的表现。

离分（局部）

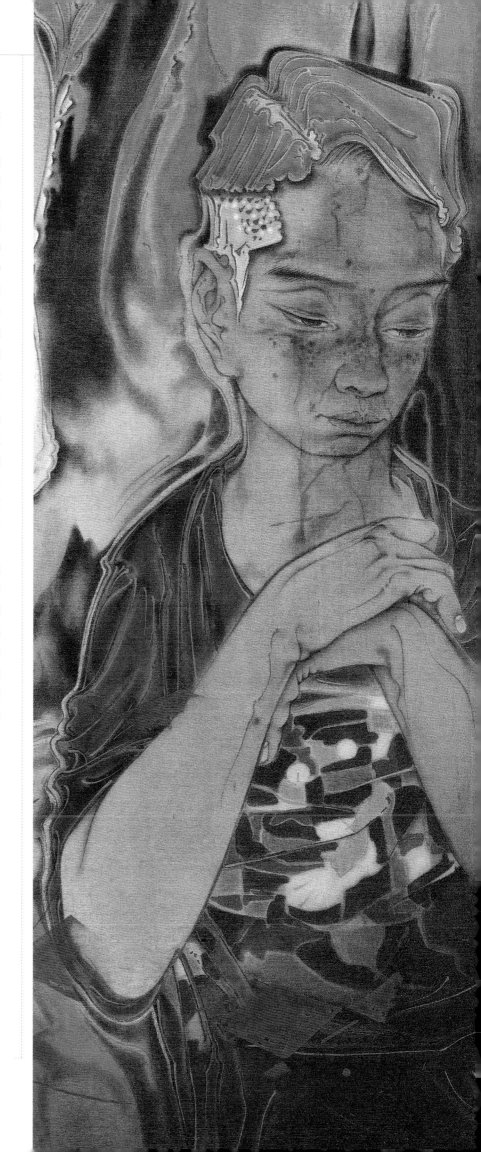

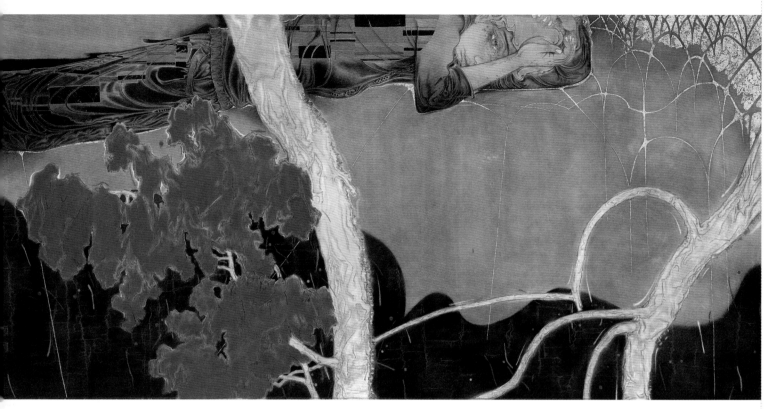

↑流兮　80 cm×166 cm　绢本设色　2015年

↑流兮（素描稿）

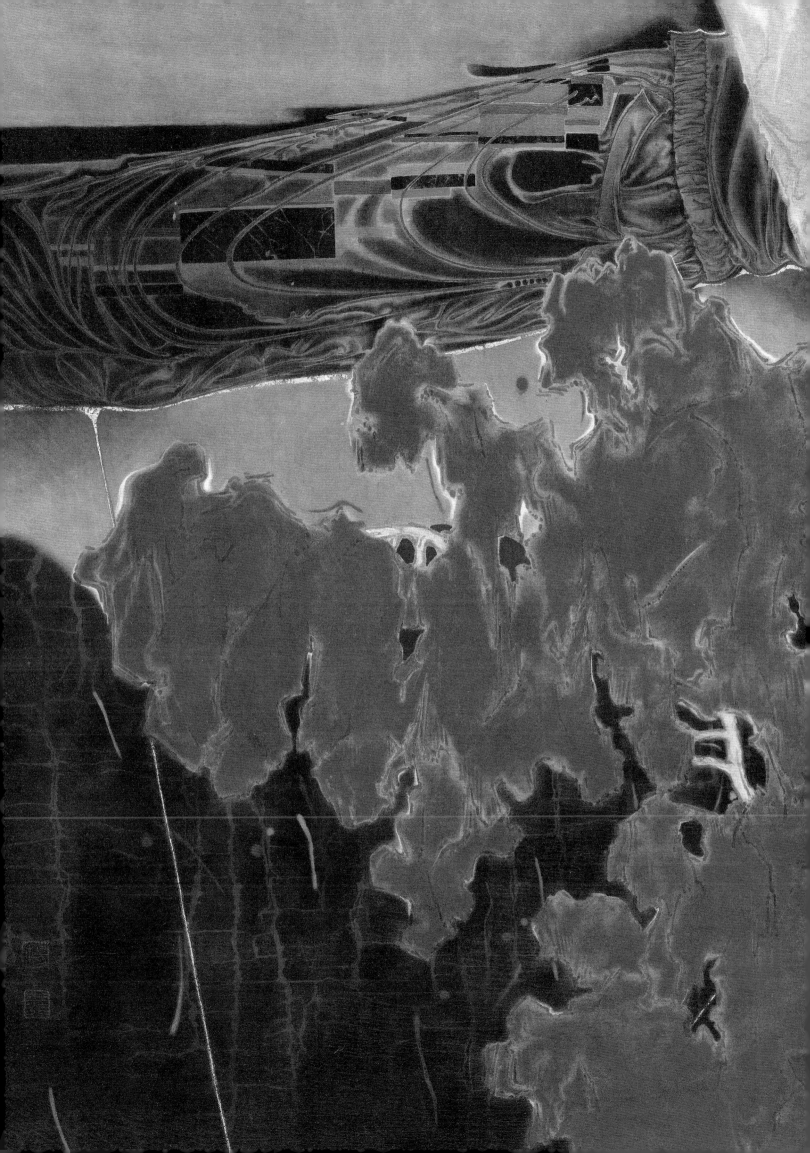

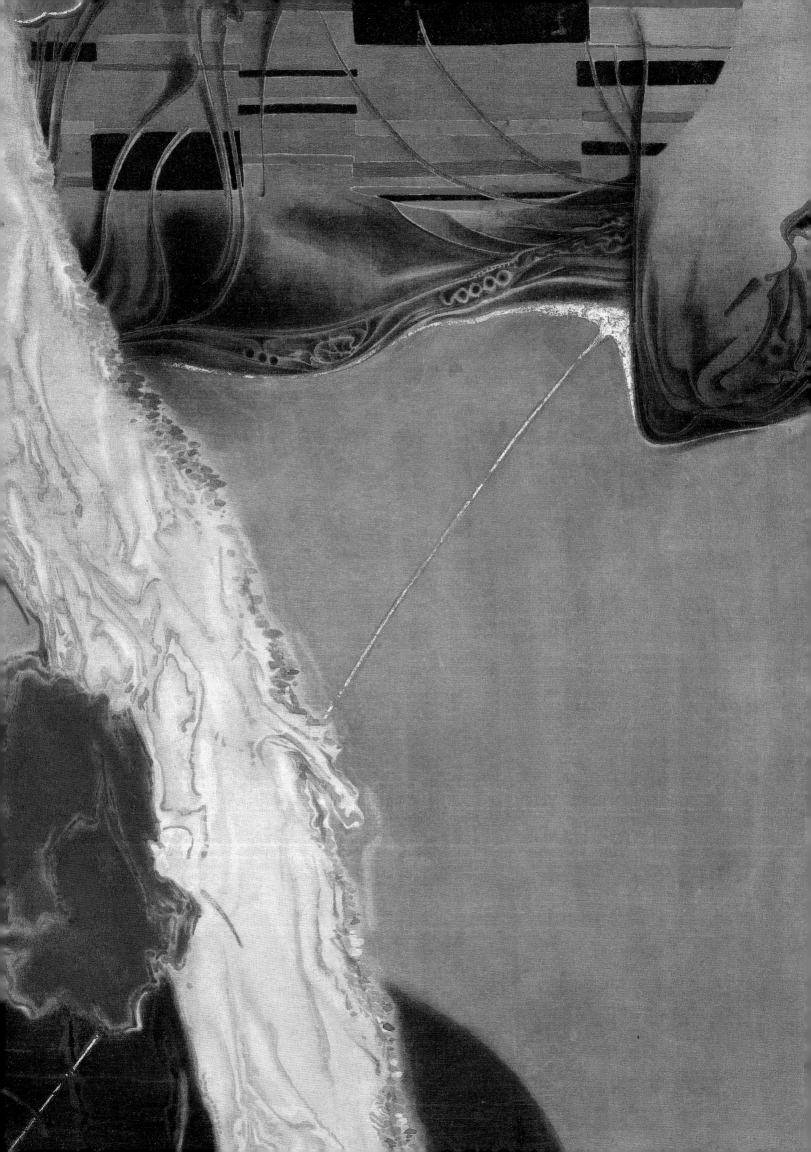

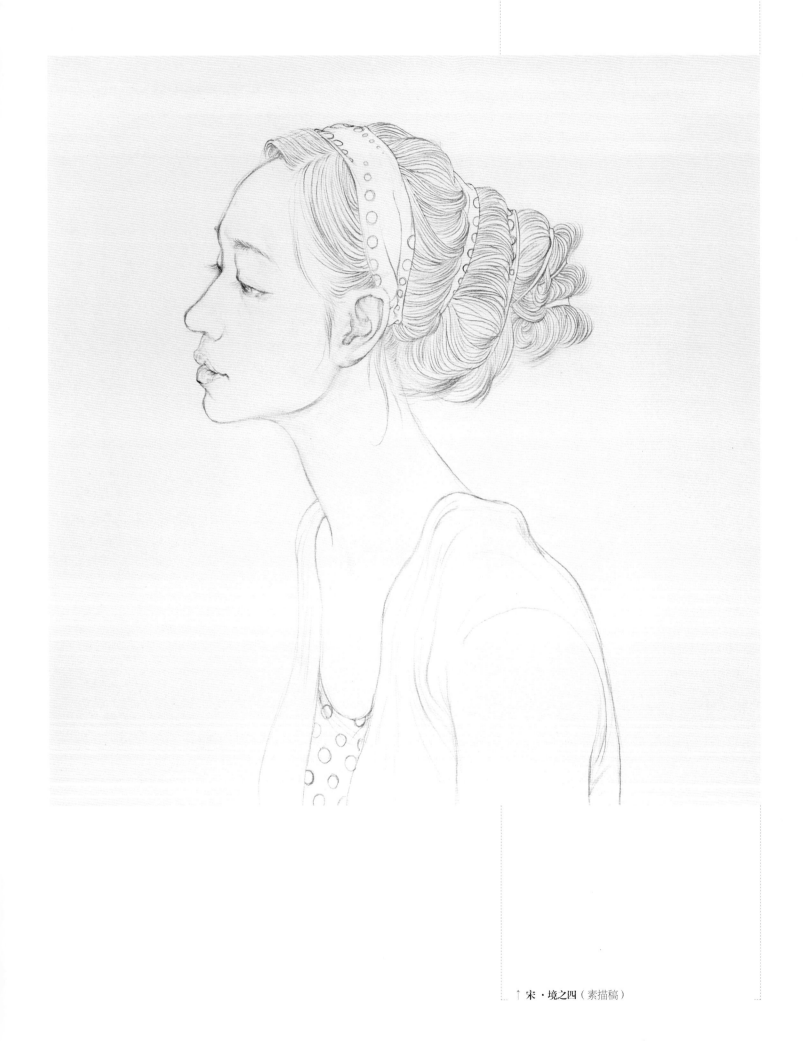

↑ 宋 · 境之四（素描稿）

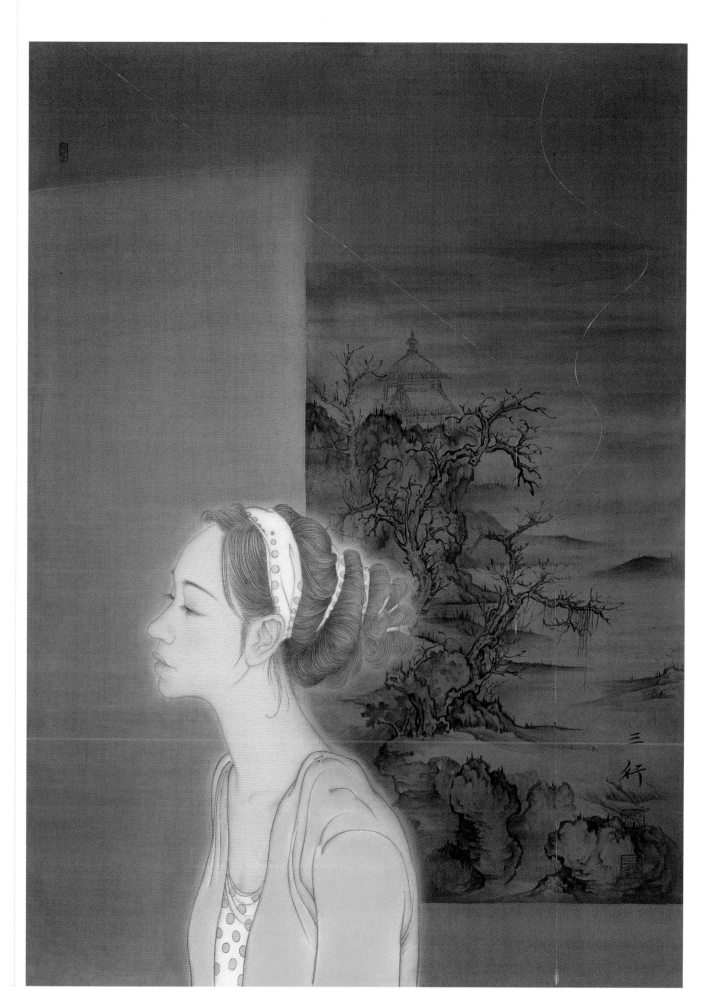

一 宋・境之四　73 cm×53 cm　绢本设色　2013年

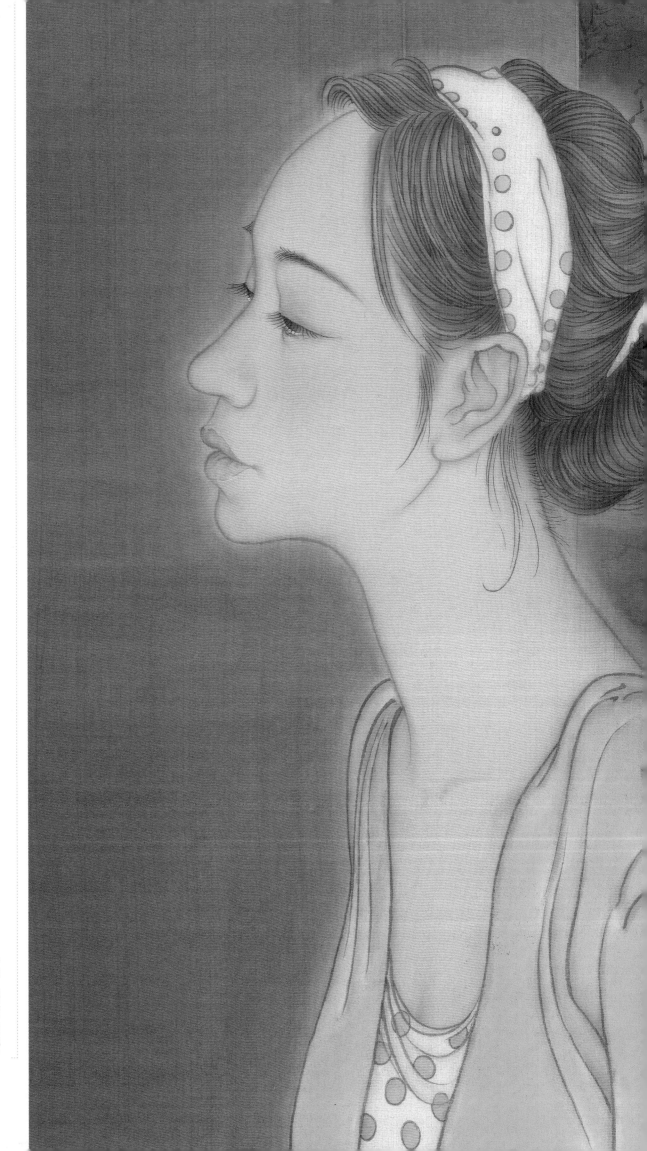

宋·境之四（局部）

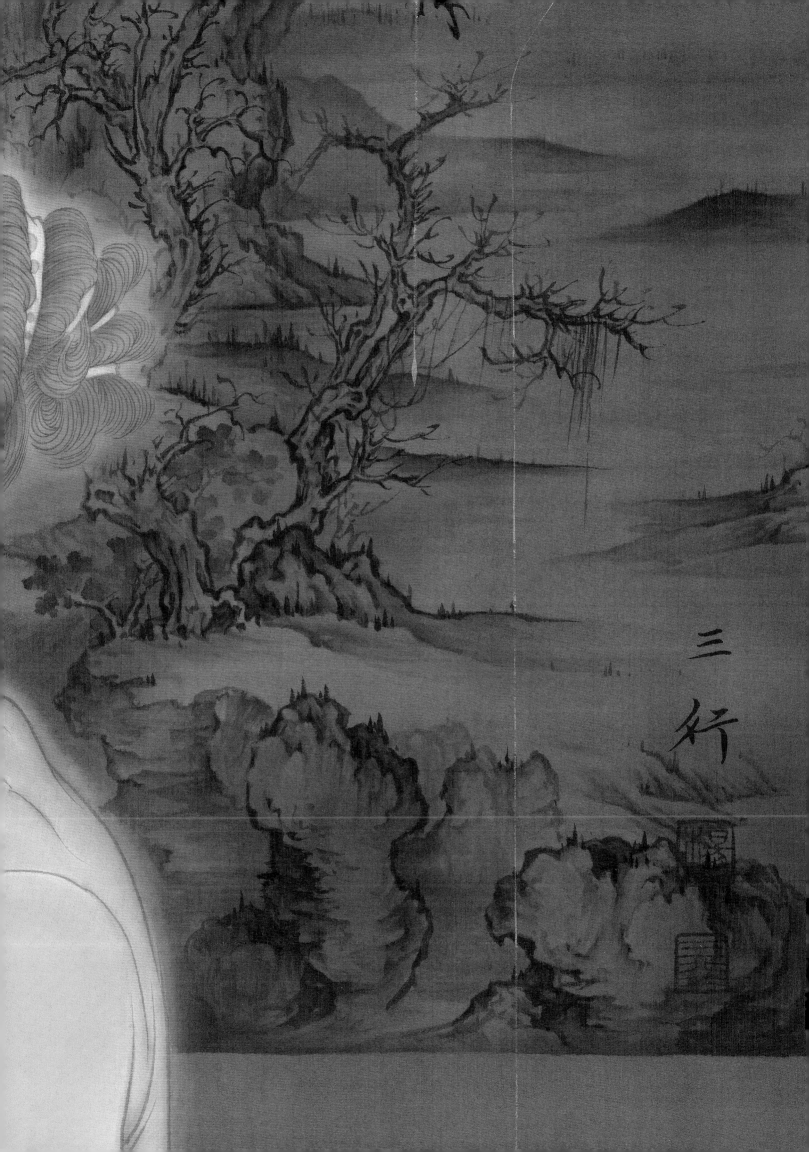

三
行

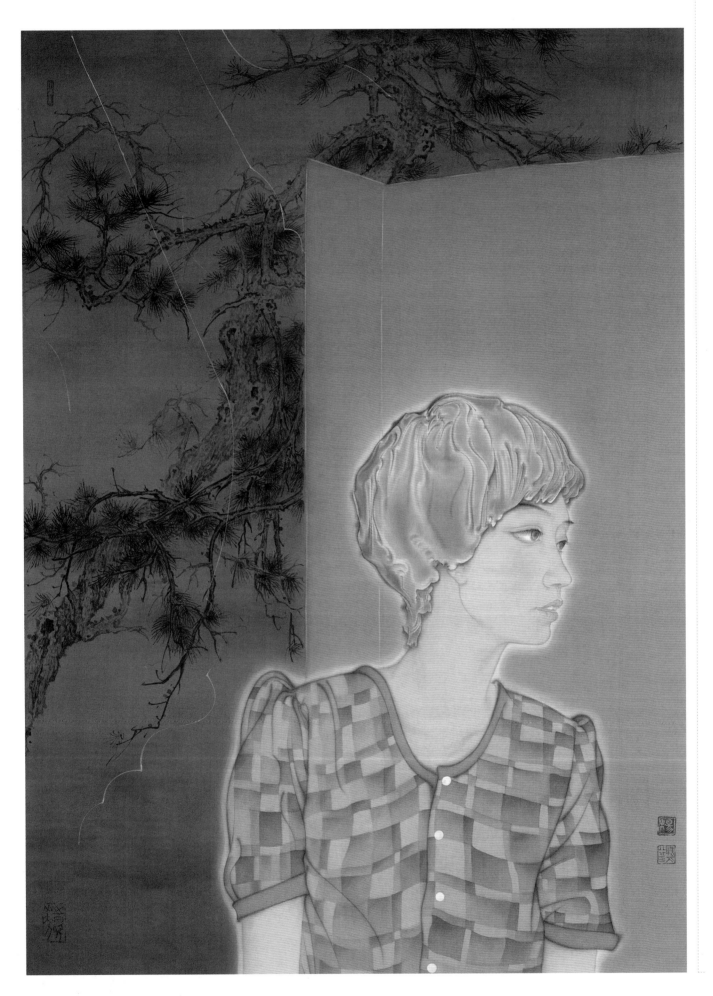

← 宋·境之六　73 cm×53 cm　绢本设色　2013年

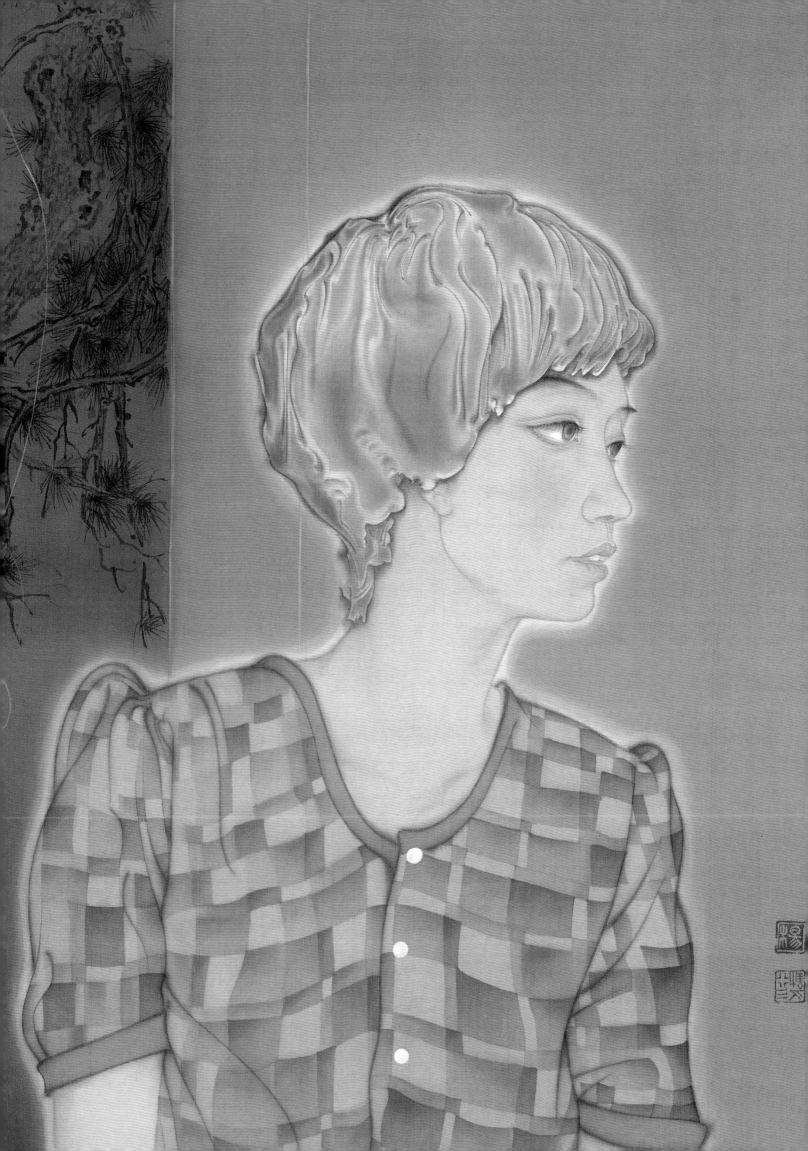

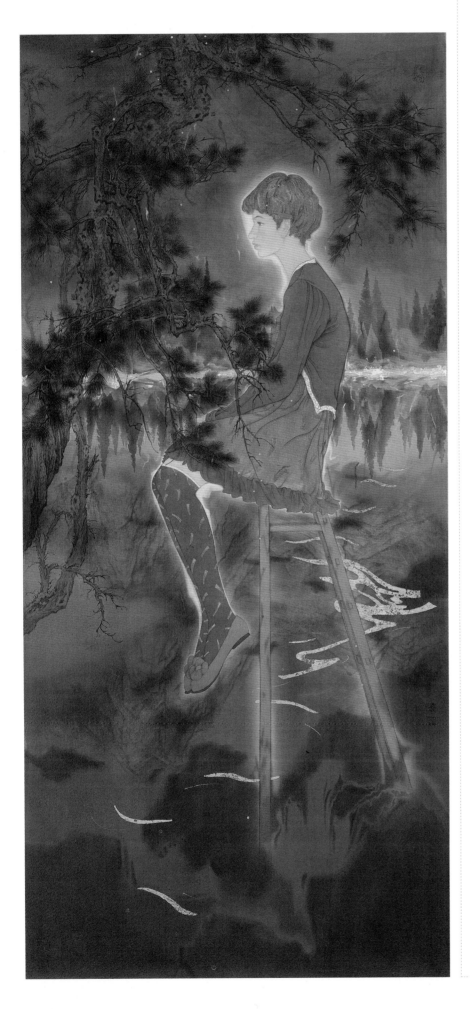

虽然很多理论指向山水的观察方式，但在传统工笔人物画中关于立象的条件"观"也是运用同样的方法。从杨子华的《北齐校书图》到顾闳中的《韩熙载夜宴图》，再到张择端的《清明上河图》和谢环的《杏园雅集图》都体现出这种游动的观察方式。成中英指出："观，是一种无穷丰富的概念，不能把它等同于任何单一的观察活动……观是一种普遍的、沉思的、创造性的观察。"传统绘画的主体在创作过程中以独特的综合知觉催发出本体视觉上的经验，消解了人与万物、内与外、体与用的对立，把直接的视觉观察方式综合为理解、沉思、创造性的观察方式，是一种宏大而又整体，微观而又动态的观照方式。

←
山与水　169 cm×79 cm　绢本设色　2016年

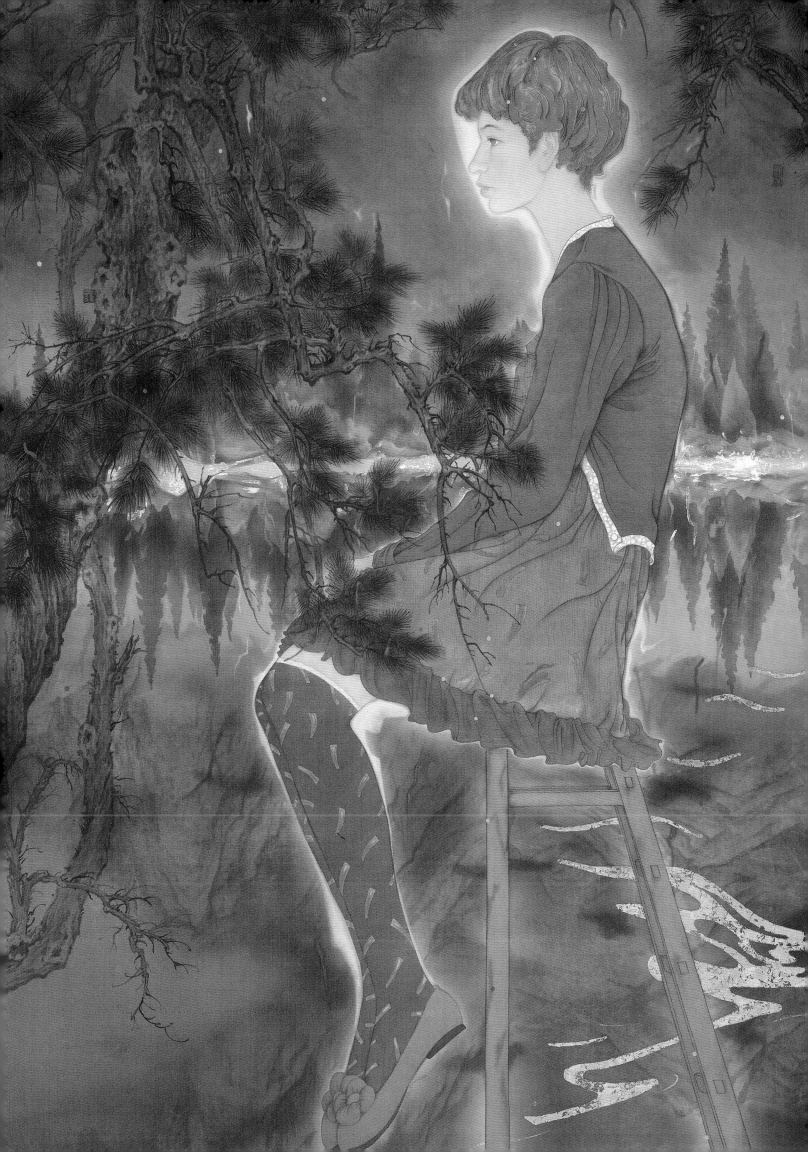

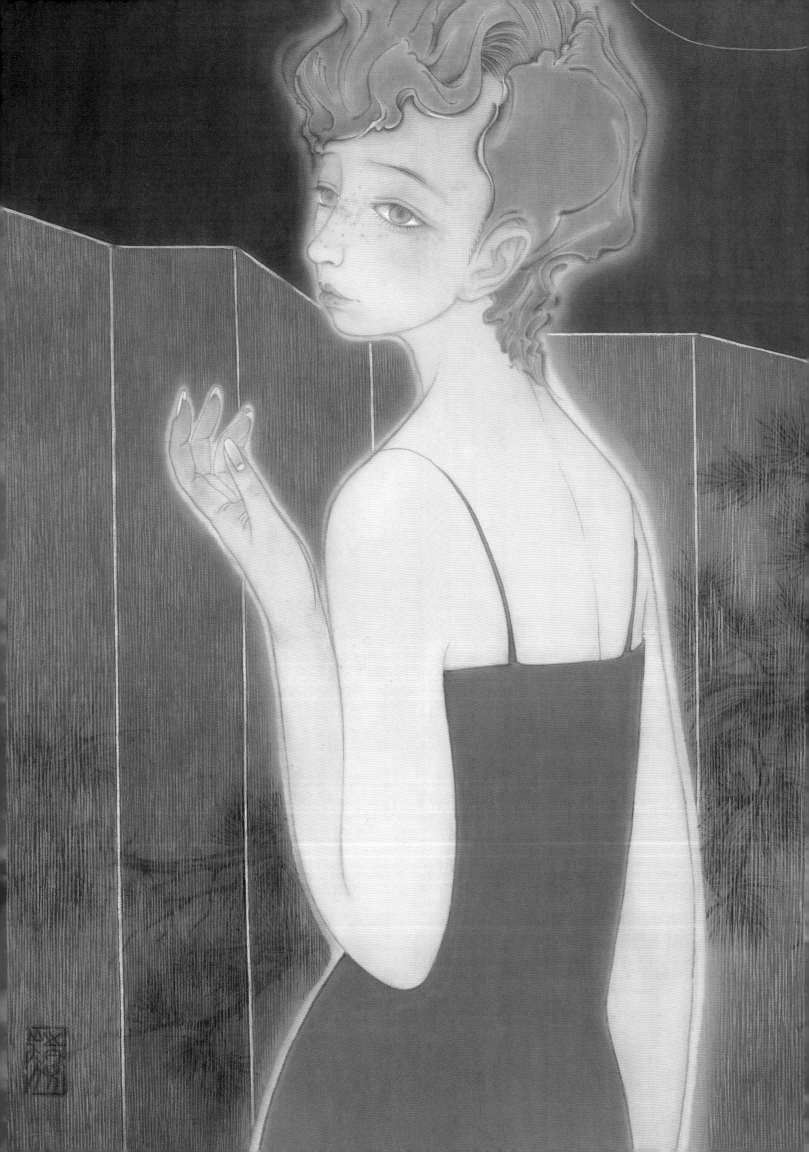

香逸松林之五　53 cm×73 cm　绢本设色　2016年

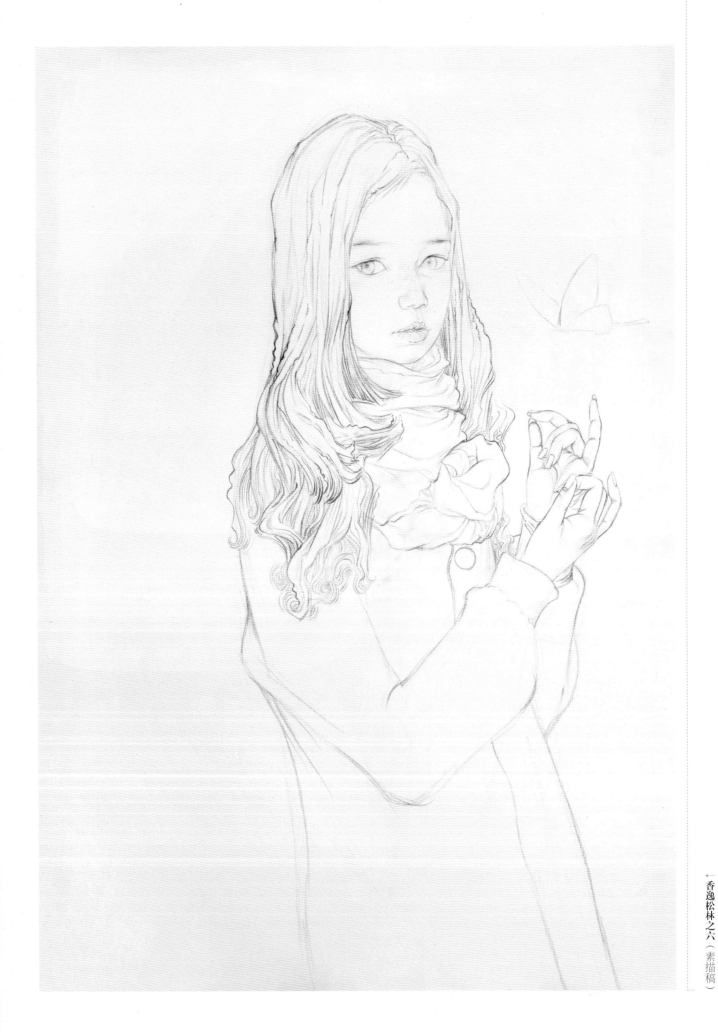

↑香逸松林之六　73 cm×53 cm　绢本设色　2016年

←香逸松林之六（素描稿）

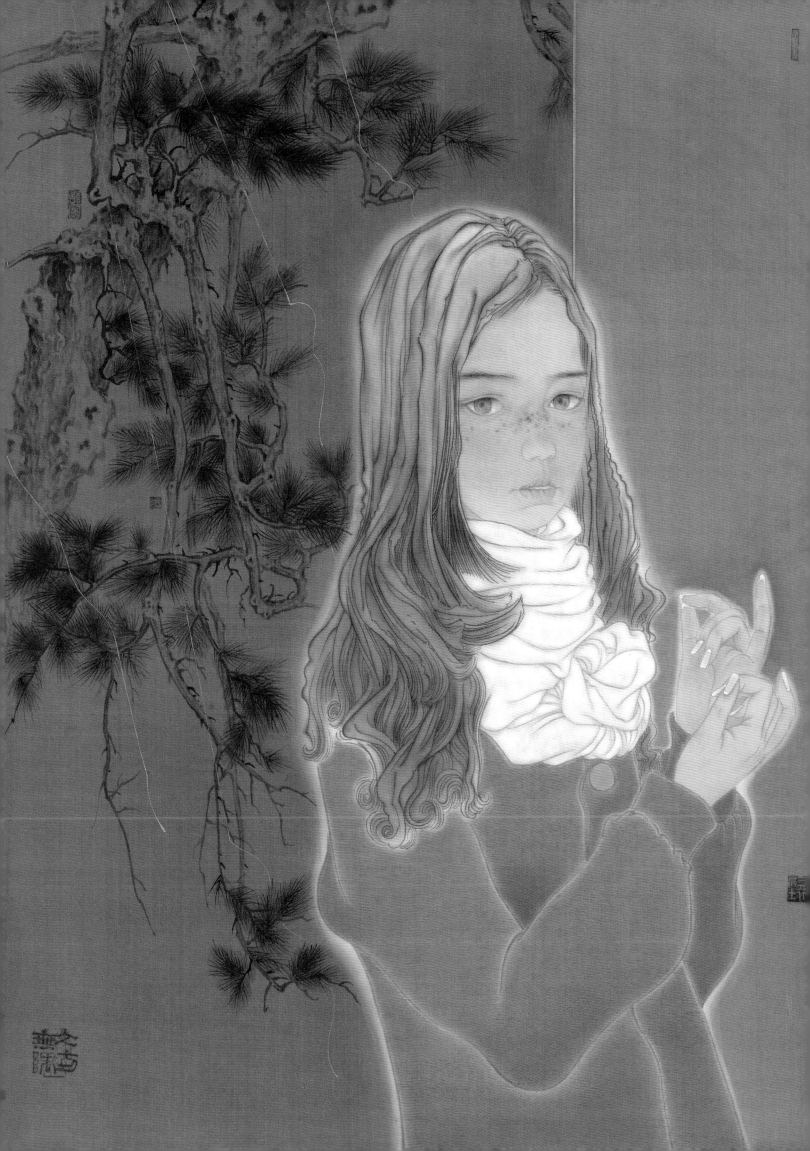

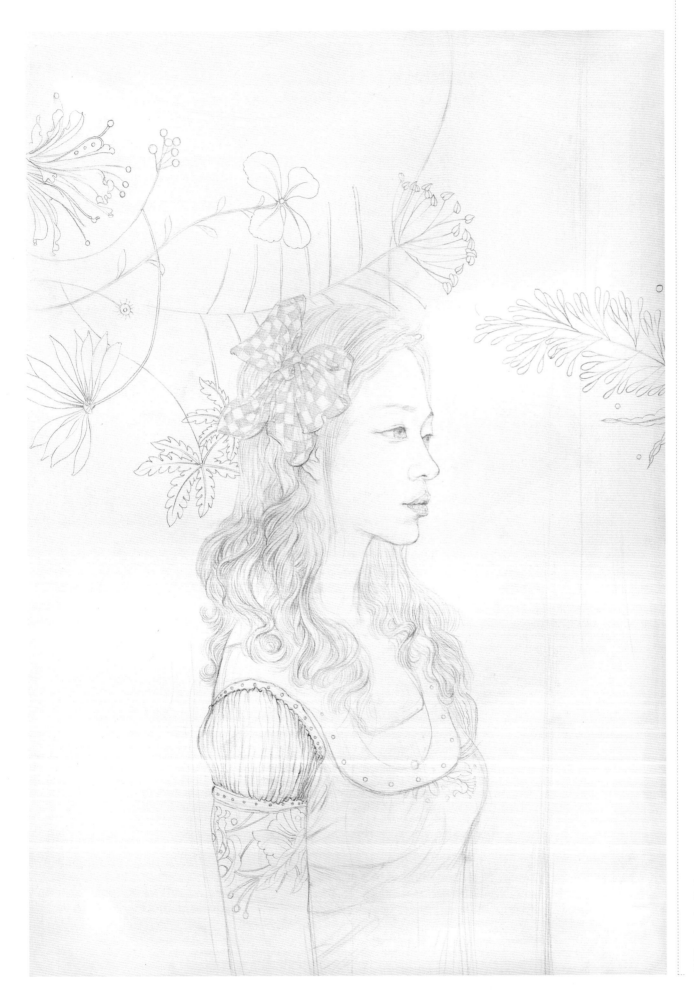

←蓝调之二（素描稿）

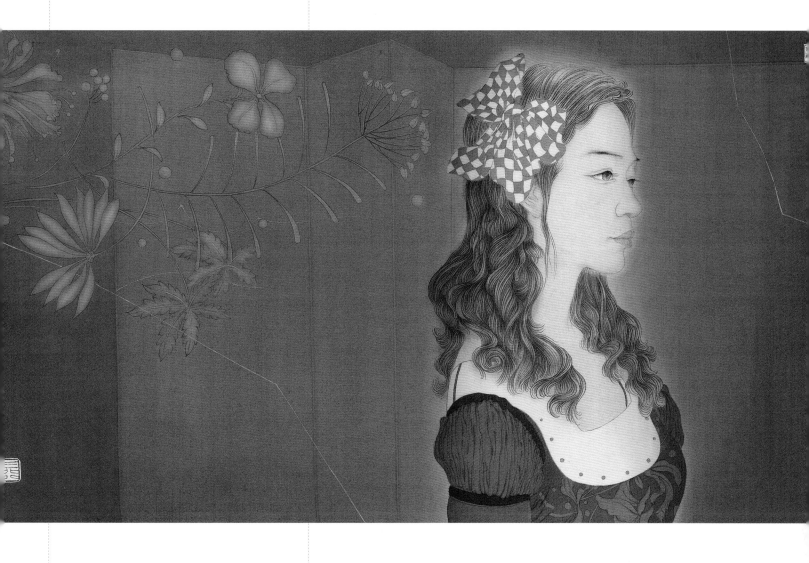

↑ **蓝调之二** 42 cm×73 cm 绢本设色 2013年

理解观察

视觉感官是人类认识世界的主要方式之一，观察并不仅是一般性的视觉，还是一种有目的地感受世界的方式。当绘画主体面对客观物象时，视觉本身就会体现出选择性，这种选择性又体现出被观察的客体对于主体的意义。在绘画观察上显得尤为重要，在视觉上的认识同时体现了主观对客观的认识、文化的背景、心理的品格、审美的经验和艺术的素质等。绘画在表现上的不同很大程度上是因为不同文化背景下的观察方法造成的。在绘画中，立意、构图、造型、色彩的地域差异，其根源也可以归结为观察方式的不同。

中国传统绘画中的观察方式和西方的不同，西方传统绘画中的观察方法是写生，它是在理性指导下的绘画方式，要求有固定的空间、角度、光线和环境等，力求保持物象的真实，虽然有主观因素的加入，但也是在科学可控的范围之内。中国画的观察方式被习惯称之为"观"，古人在画论中有很多的描述，如"观物取象""澄怀味象""观其风骨""于造化心源间得""应目会心""应会感神""观者先看气象，后辨清浊""静观默察，烂熟于心""对景久坐"等。这种以观"意"为主要方法的观察来源于中国传统文脉，在观、游、悟、品的过程中，巧妙地回避了科学性的原理，展开人文的情怀，描绘积累的意象和视觉经验，也就成为绘画中写意精神的本源。

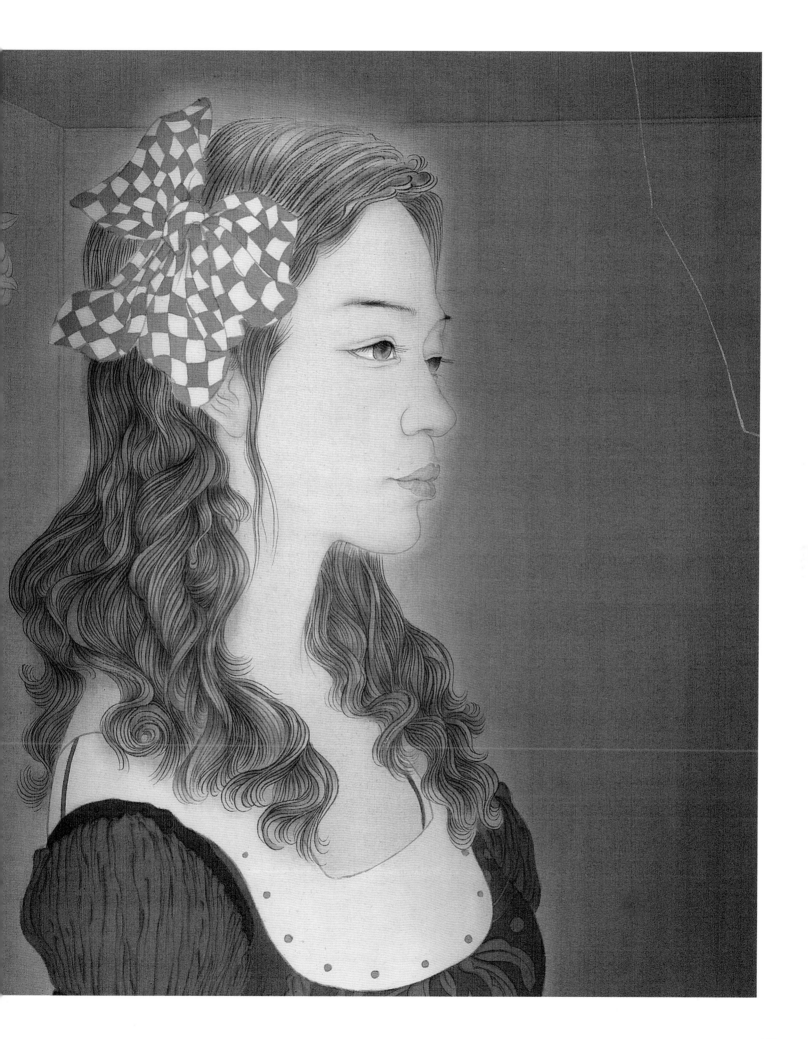

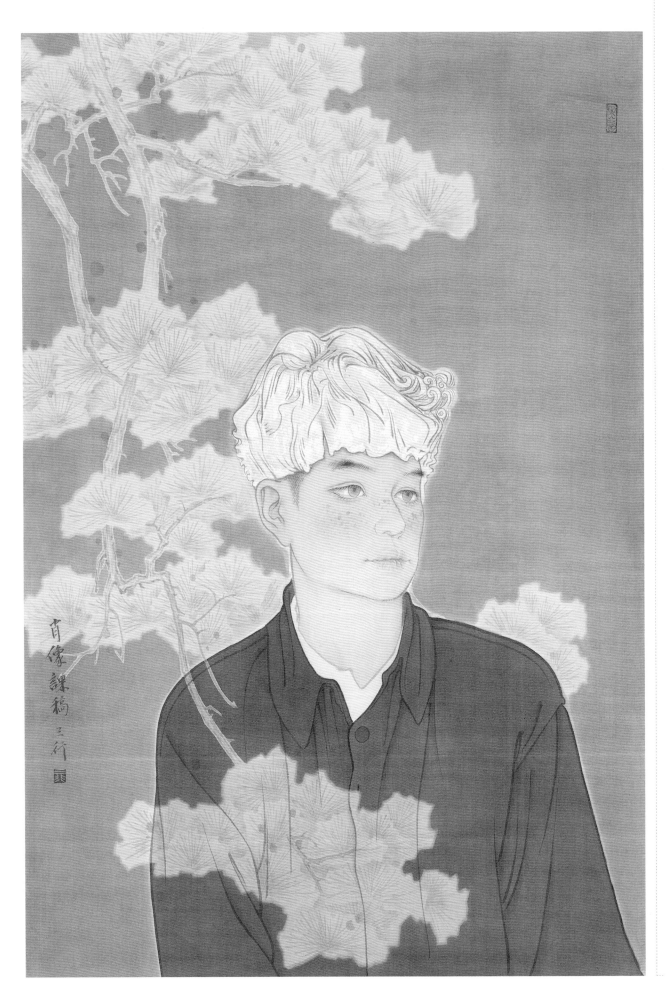

男孩肖像　77 cm×53 cm　绢本设色　2016年

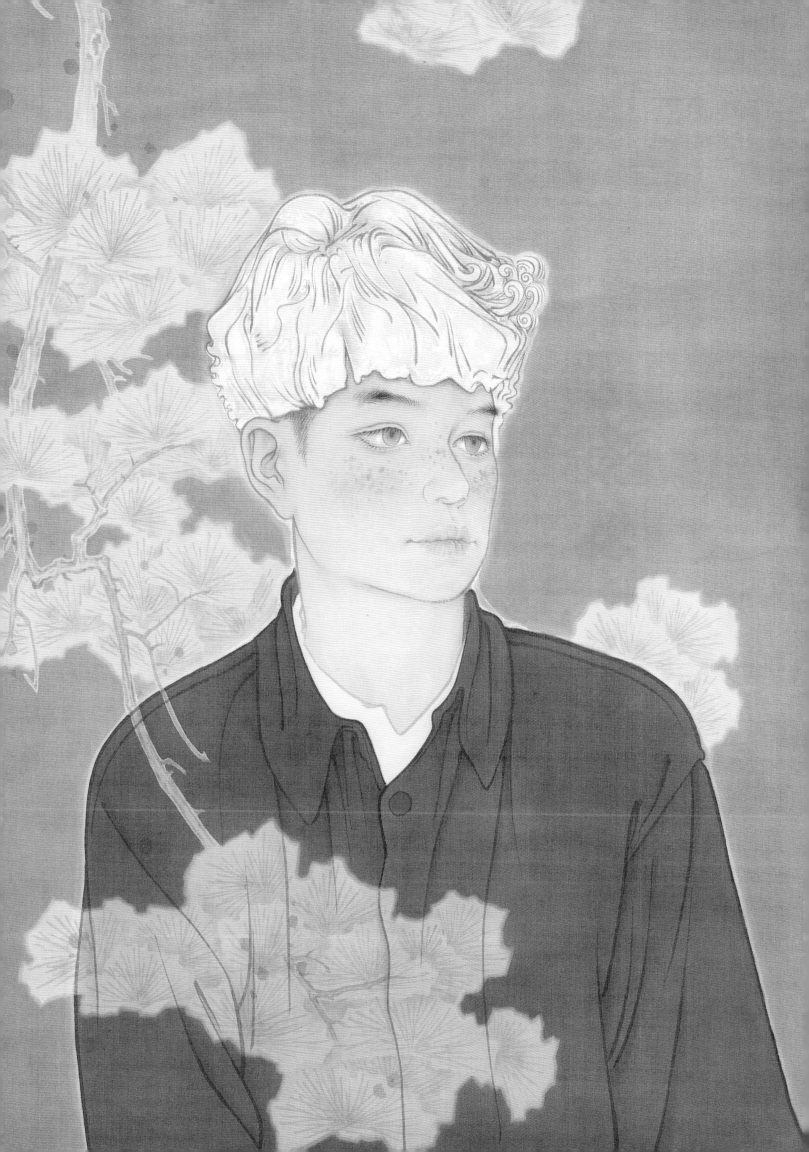

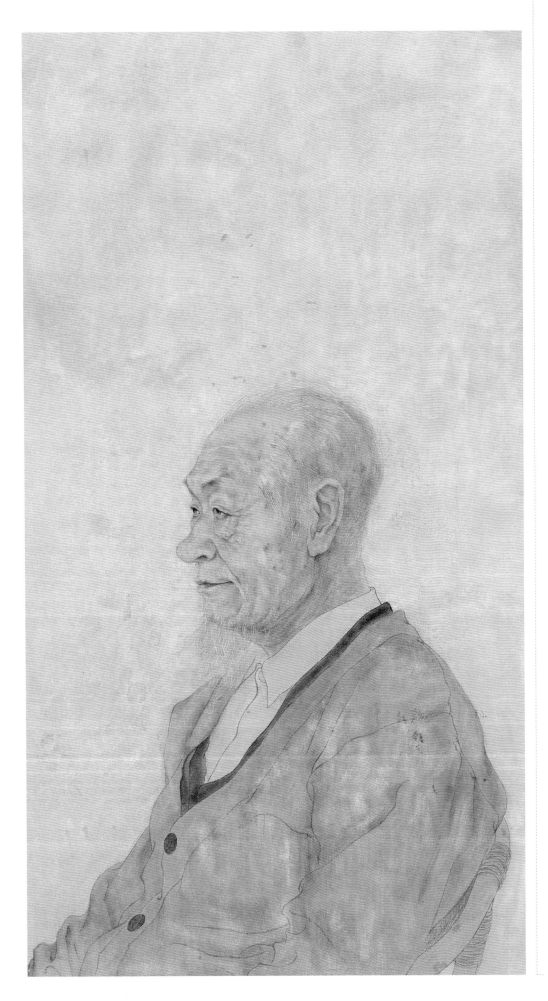

老人半身像　79 cm × 43 cm　纸本设色　2007年

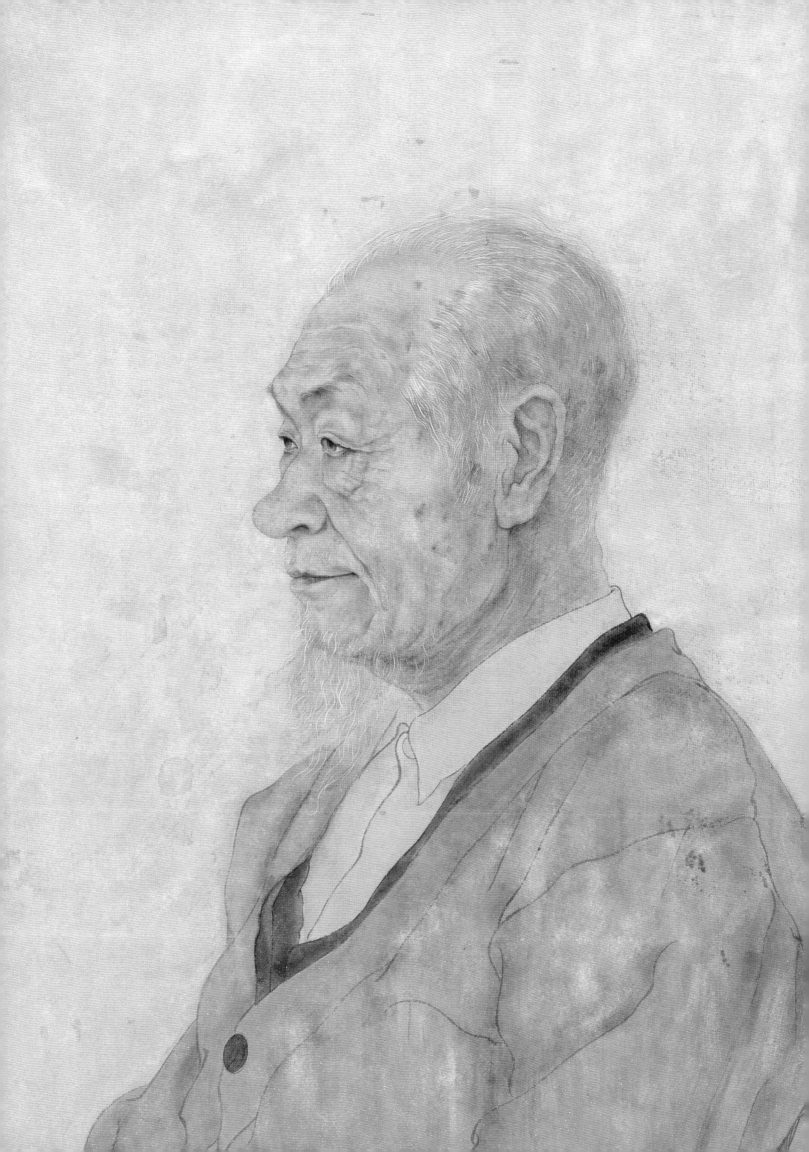

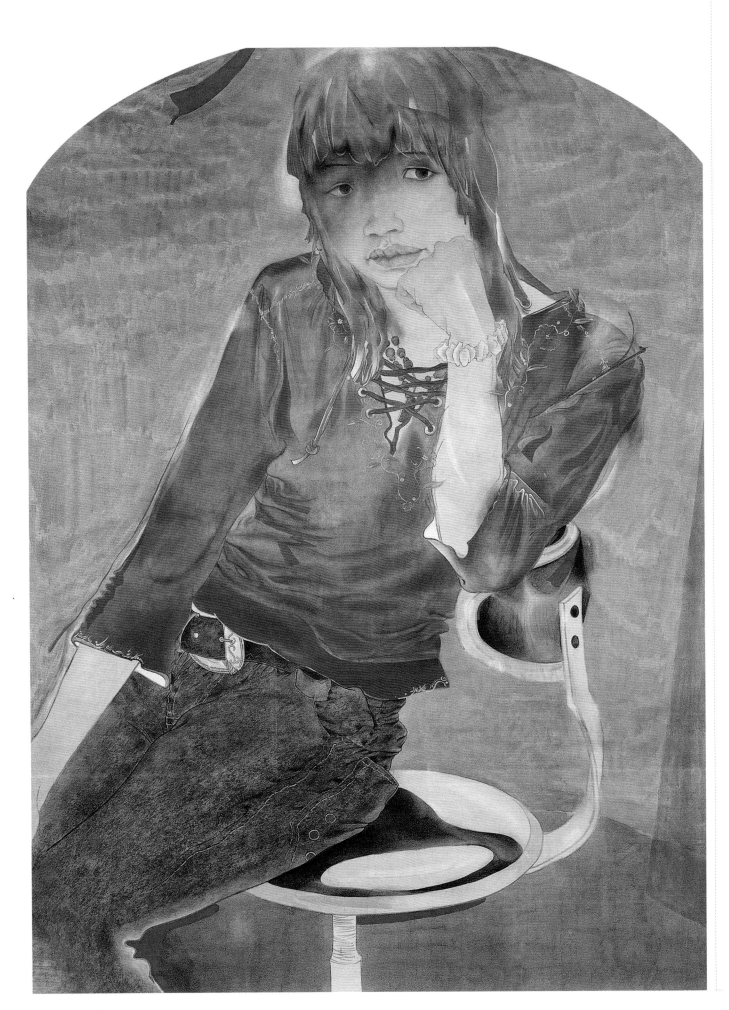

肖像　120 cm×90 cm　绢本设色　2006年

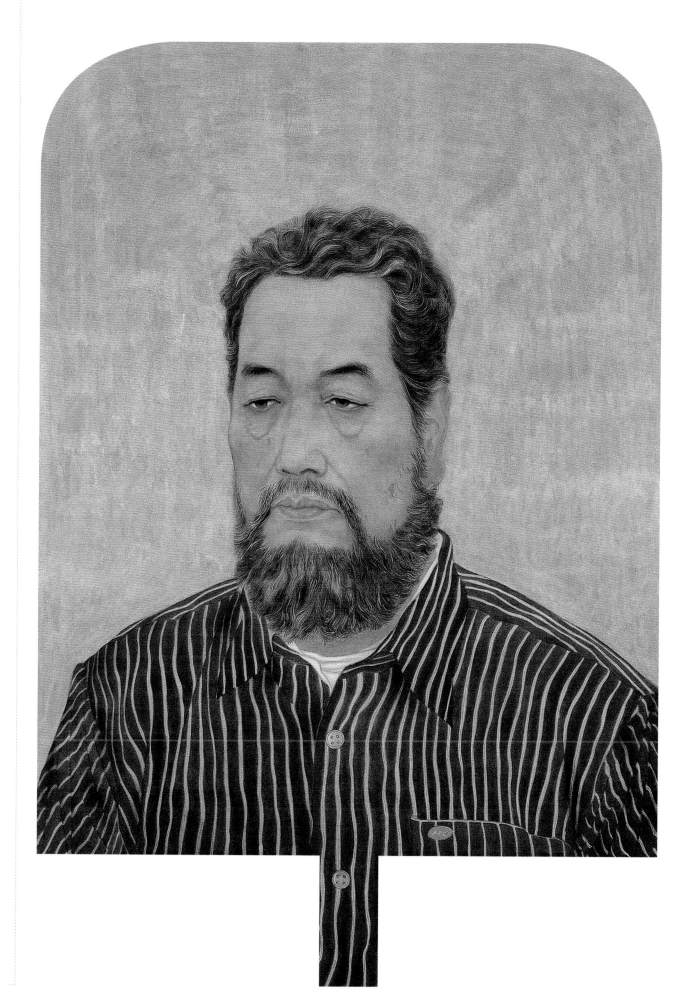

↑肖像　90 cm×60 cm　绢本设色］2006年

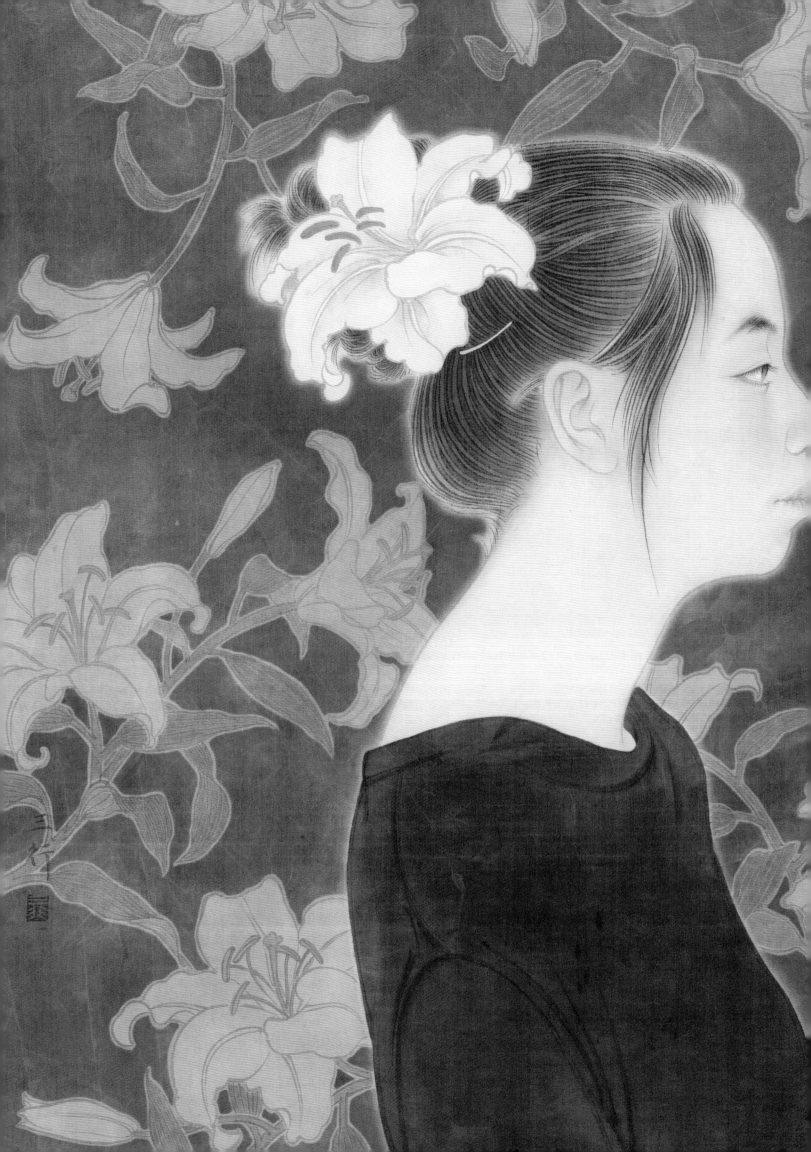

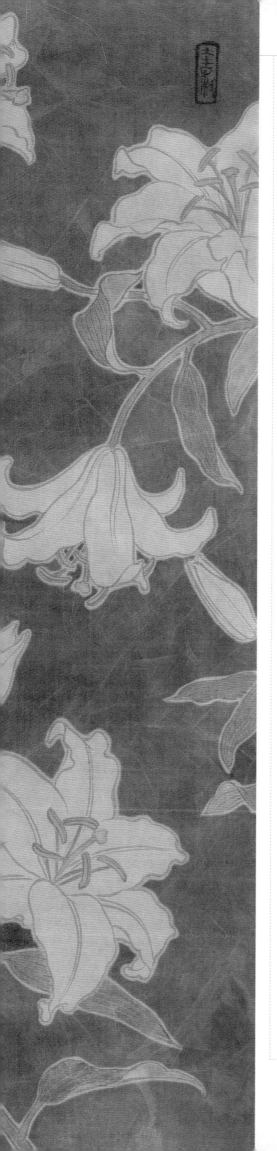

通过对经典古画的解读，总结出了中国传统绘画中的观察方式有以下的特征：一、在对物象的观照中，是整体的、动态的以及多视角的融合，不仅可以表现时间过程中某一个有暗示性的段落，还可以通过整合的观察来体现时间的连续性。二、通过观察中的目视心记，从而达到"体验久久，忽有所悟"中神遇迹化的创造性观察方式。三、突破主体的经验局限和超越客体自然限制下的自由性观照方式。这种意向的"游观"方式，直接决定了中国绘画的很多语言特点，比如传统工笔人物画中的装饰性语言，唐代周昉的《簪花仕女图》中衣服上出现的装饰性纹样，并没有根据衣褶的起伏而发生变化，而是非常平面地、装饰性地出现在被分割的区域之中，与画面的造型方式和色彩语言完美地结合并凸现了装饰性美感的存在，脱离了自然的物之理，构建起了意象的画理。

在中国绘画的历史中，这种意象取道的方式随处可见。如唐代画家吴道子的画中，线条神采飞扬，迎风而动，被称作"吴带当风"。他的绘画线条的组织，起落之间一挥而就，兰叶描起伏变化强烈，这些形式和象的产生都是来源于"风"的意象。如果站在理论的高度上，对"吴带当风"和"曹衣出水"的绘画风格的考察，都会引出观察方法的问题，也就是绘画中立象和取道的途径，并直接指向"风骨"，这决定画面运笔质感的问题。"吴带当风"表现的是舞动和速度，"曹衣出水"表现的是"下垂"的样式，不是建立在状态上的概念，而是中国绘画中最重要的概念之一——"意象"的产生。中国传统绘画，把对人的思考转移到对自然的思考当中，而自然中的万物又已经超越其本来的自然属性，被赋予人性化的精神指向，这就是"意"。

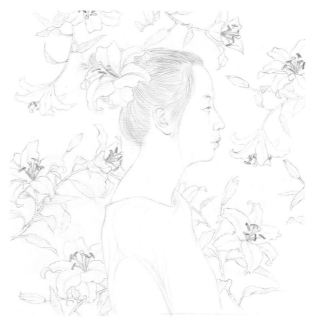

女孩肖像（素描稿）

←
女孩肖像　52 cm×52 cm　绢本设色　2017年

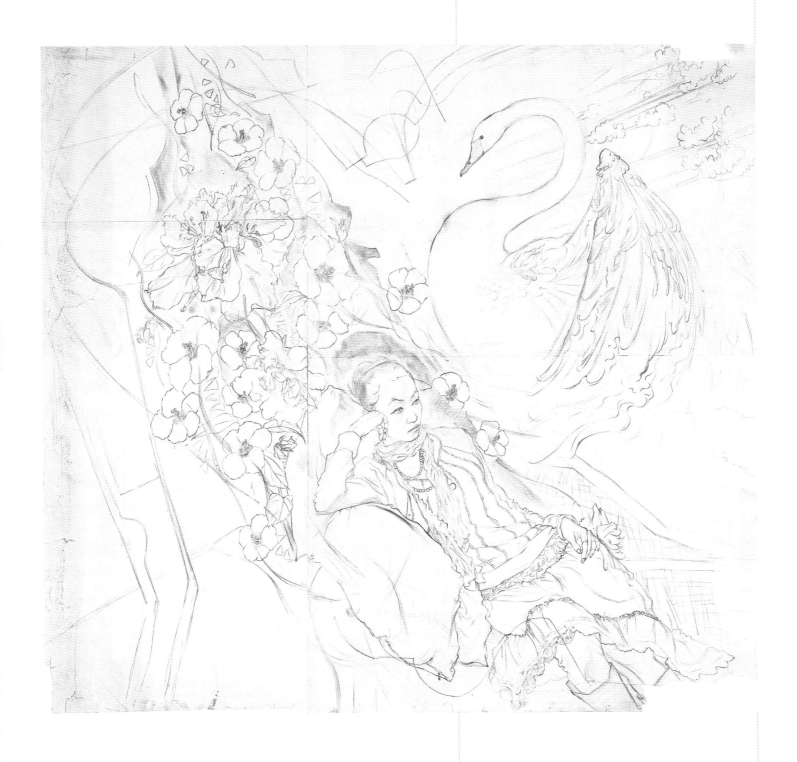

　　"天人合一"作为意象观察的目标，决定了物与我的重合。那么在观察中的方向和距离就随之消失，主观和客观也就交融到一起，意象观察也就成为纯粹的体验、精神和自然的融合。所以，作为观察方式最后的成体——绘画，在中国画论中有时被称为"迹化"，也就意味着精神和自然的神遇。

↑ 失忆的寓言（素描稿）

→
失忆的寓言　170 cm×160 cm　绢本设色　2009年

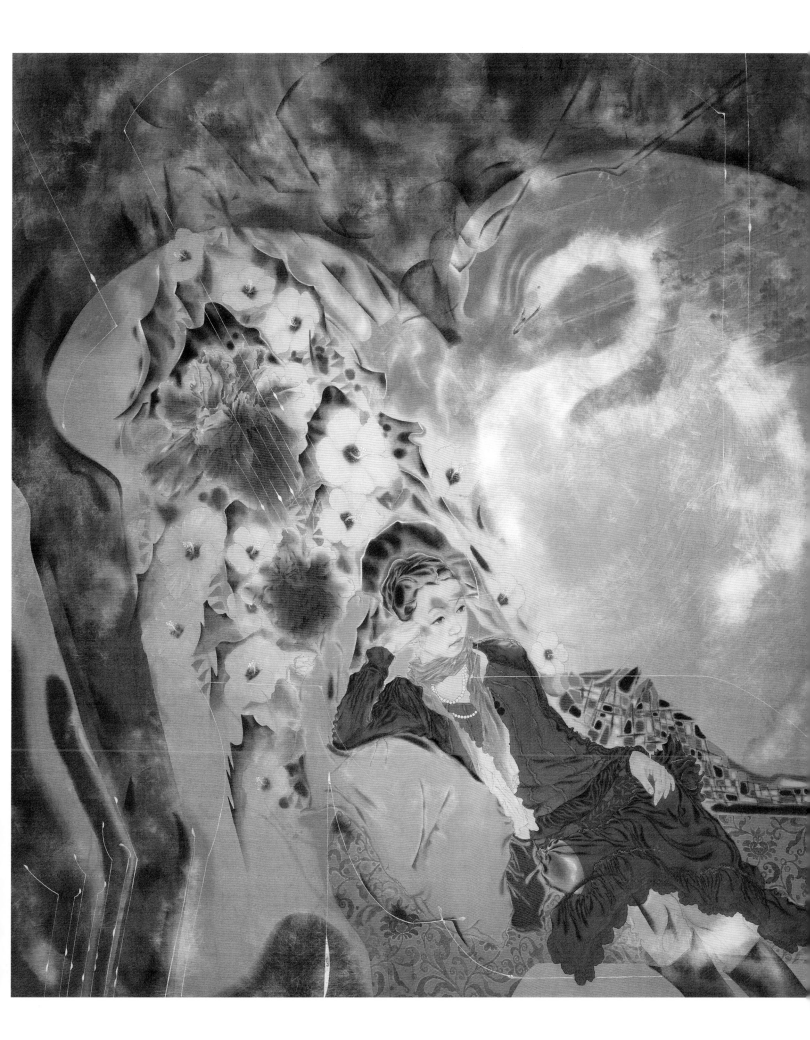

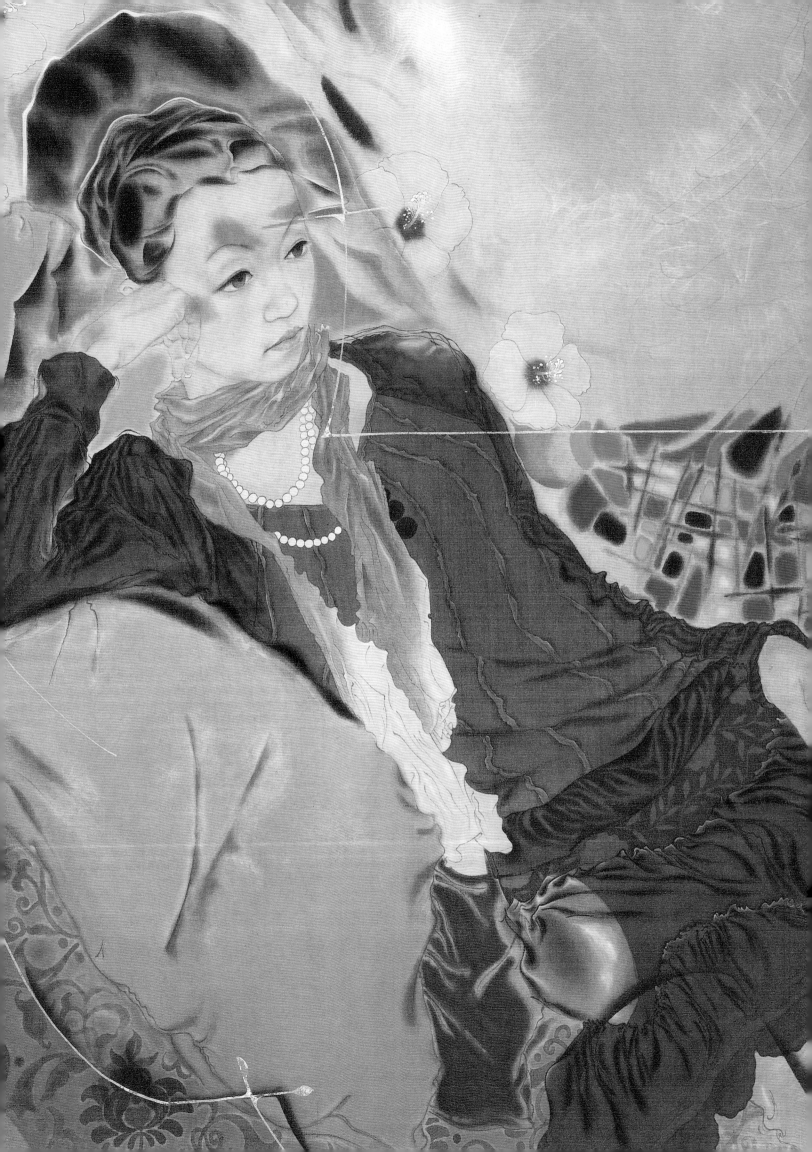

在当代工笔人物画的发展中，基础教育还是建立在现实主义的方法之上，这也就意味着还是以一般的观察方法来代替中国以"意"为主的观察方式。先入为主的观念有时很难在画家成长的过程中摆脱，这就造成观察方式和造型方式以及其他绘画方式的断裂。中国绘画的主要学习方式是临摹，但这并不妨碍观察的训练。中国绘画的临摹也就意味着直接进入，进而把握一种成熟的观察方式。

在当代工笔人物画的发展中，中国式观察已经和西方式观察杂糅在一起。同时，二者也成为相互参照的体系，以期更好地构建当代中国画的观察方式。这种契合主要表现在：一、在观察方式的整体性和动态性上的共通。中国绘画中独特的观察方式"观"是指全面而又动态地认识和理解万象所包含的整体事物，在感悟和体验中积淀和选择，最终形成画面的时空意识。阿恩海姆提出的捕捉连续统一的过程，在某种程度上和中国绘画中的"观"有很大的共通性。二、借助西方绘画中科学性的观察方式，增强中国观察方式的感性活力。

←
失忆的寓言（局部）

视觉探索

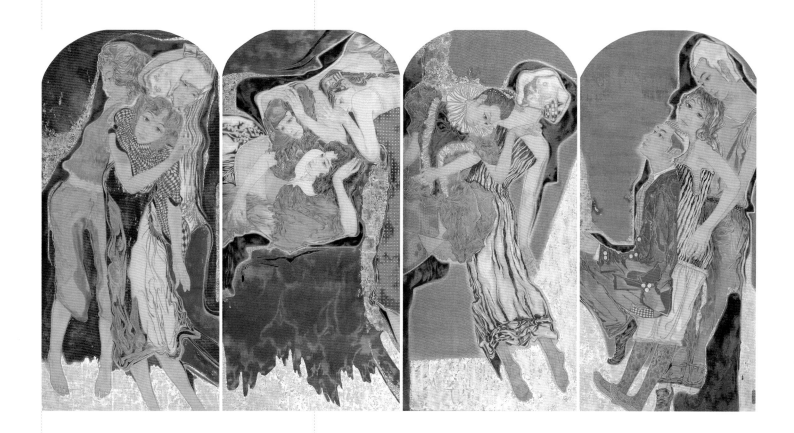

↑后青春的诗　240 cm×120 cm×4　绢本设色　2010年

视觉转向

传统工笔人物画中，语言是传达中国艺术精神的重要手段。长期的发展促使它的符号和价值系统进一步完善，但我觉得还有更大的发展空间，保持本体的限定性，睁开昏睡的眼睛，变换新的视角，传统工笔人物画中的语言依然可以成为当代工笔画的丰厚土壤。当代工笔人物画对传统语言的嬗变与新生，是通过有新"意"的语言来限制本体的自律性，所以探索传统语言的当代新生成为推动当代工笔人物画创作的必由之路。

敦煌壁画作为中国艺术的瑰宝，在普遍意义上也属于工笔人物画，也是采用"勾线填色"的基本技法范畴。但是这种传统的语言经过一千多年的岁月侵蚀，伴随着墙面剥落和色彩的蜕变，和原有的线条及色彩之间产生了新的关系。这种变化复杂微妙，节奏丰富。在历史上有很多艺术家对敦煌的艺术进行过学习和借鉴。

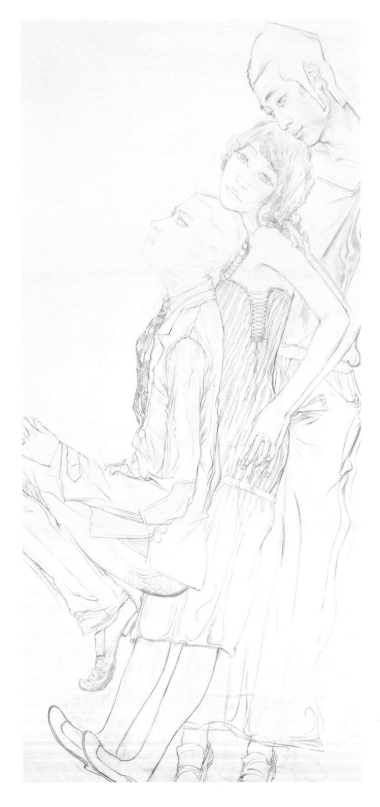

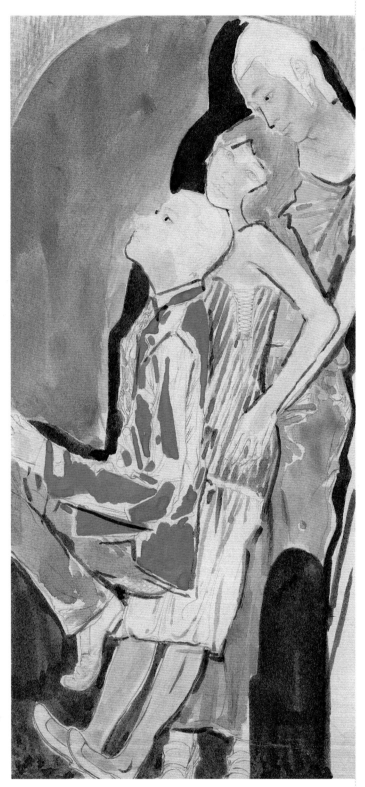

↑ **后青春的诗之一**（素描稿）

↑ **后青春的诗之一**（色彩稿）

剥落法所附着的画面结构是一个完整的体系，绝对不能孤立地把它看作一种肌理的制作方法。首先，画面的结构是线性的，常规的透视法是失效的，画面的空间凭借着形象结构的有机组合来稳定画面，而且画面中那种类似蠕动的线条也是坚挺的。色彩更是以主观精神为轴线，以艺术规律为辅助来实现的。

剥落技法的本身是时间的过程，也是一个反复的过程，就像素描中的反复刻画一样，是一个不断追求意象的过程。当代很多年轻画家学习剥落法时，画面结构的写实性并没有和剥落的意向性相结合，流于一般的肌理效果，失去了本真的意味。

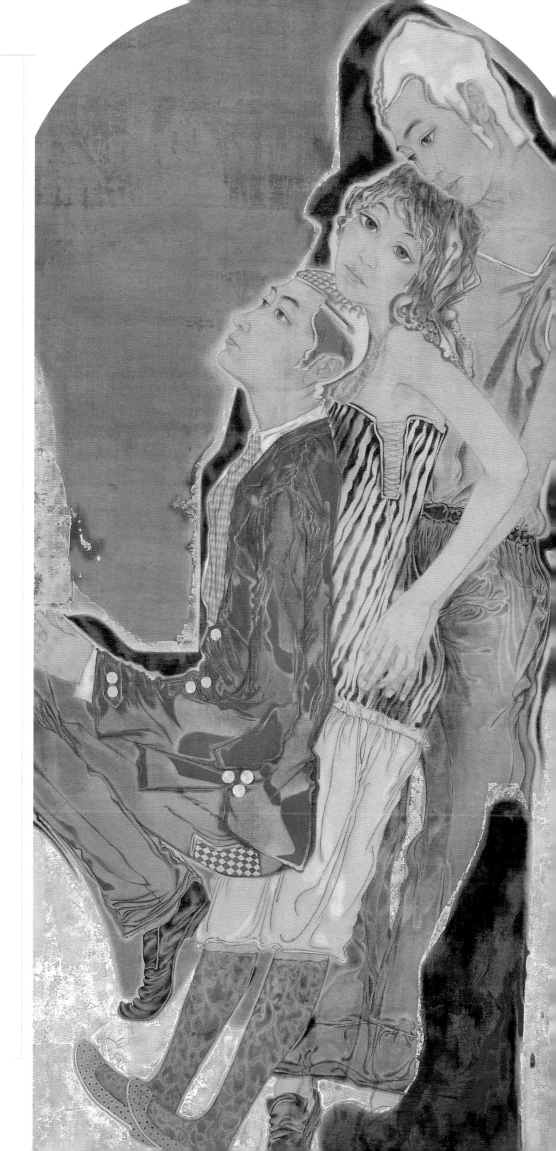

→
后青春的诗之一
240 cm×120 cm　绢本设色　2010年

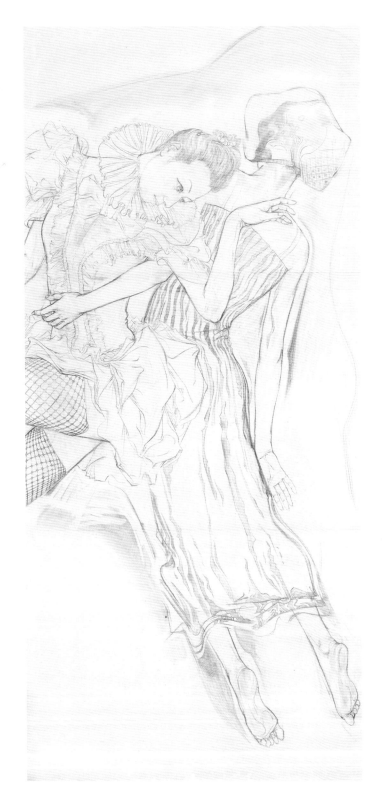
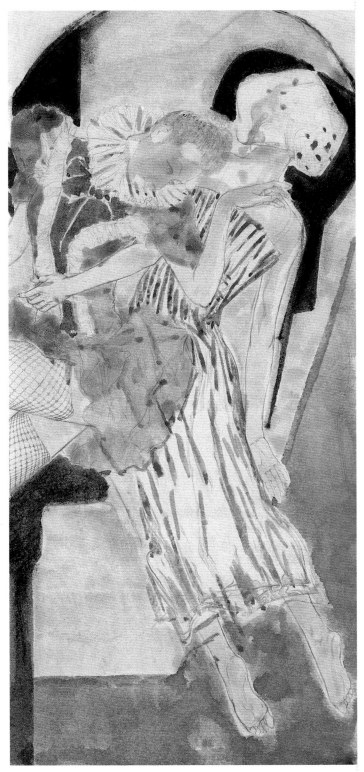

↑ 后青春的诗之二（素描稿）

↑ 后青春的诗之二（色彩稿）

水墨借用

在中国近现代的绘画分野中，存在这样一个误区：工笔和意笔是两个相反的体系。特别是明清以降，"重水墨，轻彩绘，尚写意，抑工谨"的文人画理论大行于世，一下将富有文人气质的水墨画推到了工笔画的对立面。事实上，"工笔"和"意笔"仅仅只是趣味和手法上的分野，如果在更深的研究层次上，依赖不同的程式和语言挥写时，工笔和意笔都是写"意"的表达。不仅如此，我们也往往会忽视一个非常重要的事实，在画学史上有一个不可变的事实，根据人物画的发展而提出的最早的绘画理论"形与神""意与象"等诸种对立都是出现在最早的工笔人物画的品评和实践当中的。

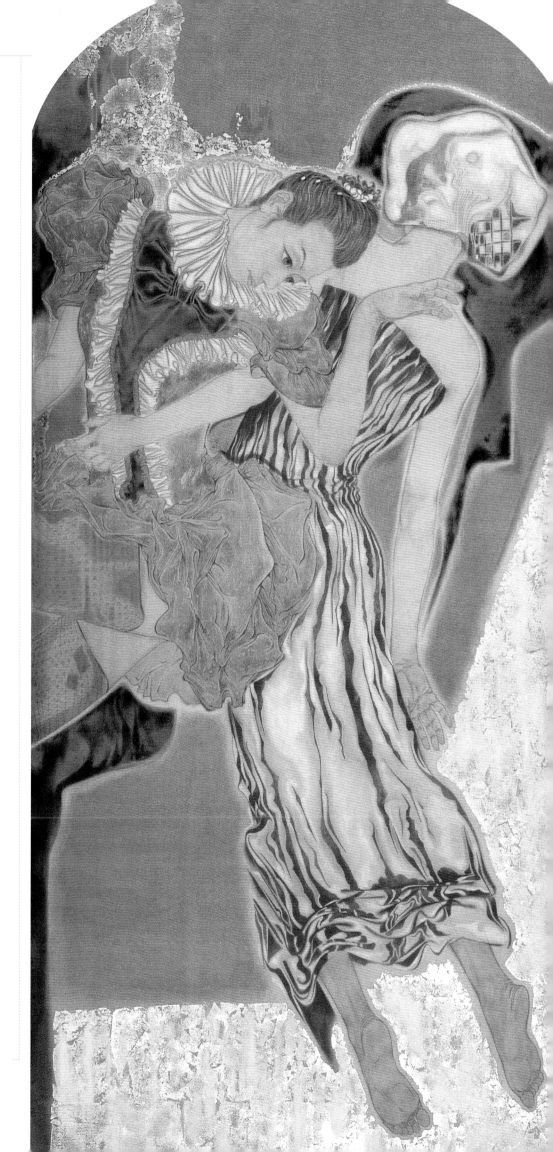

→
后青春的诗之二
240 cm×120 cm　绢本设色　2010年

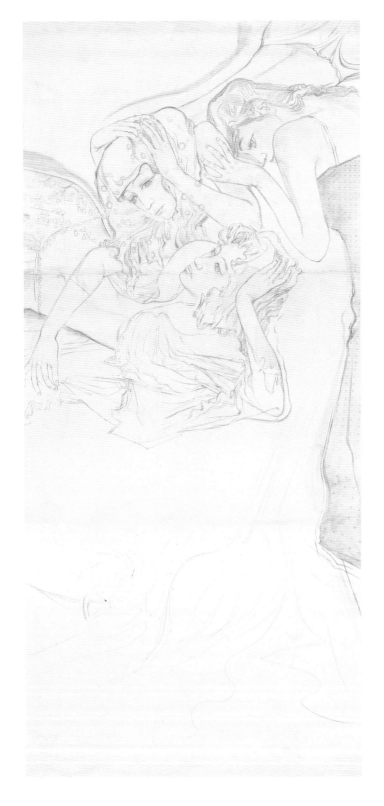
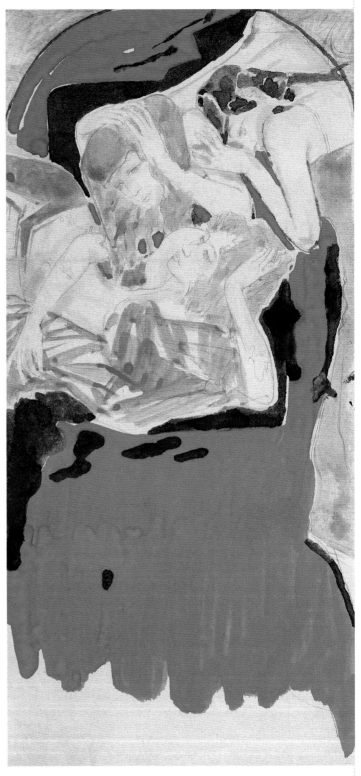

↑ **后青春的诗之三**（素描稿）

↑ **后青春的诗之三**（色彩稿）

最初的"写意"也是出现在工笔人物画中，对"目送归鸿"的敏锐把握正是最高妙写意的存在。顾恺之在画裴楷像时的"颊上三毫"而致"神明殊胜"正是中国古代工笔人物画家表现物象之意蕴的典范。在当代工笔人物画的绘画实践中，工笔和意笔的并行，也正基于对传统的深入理解。打破工笔和意笔的对立模式，利用丰富多变的语言，为当代工笔人物画开辟出异常自由的创作空间。

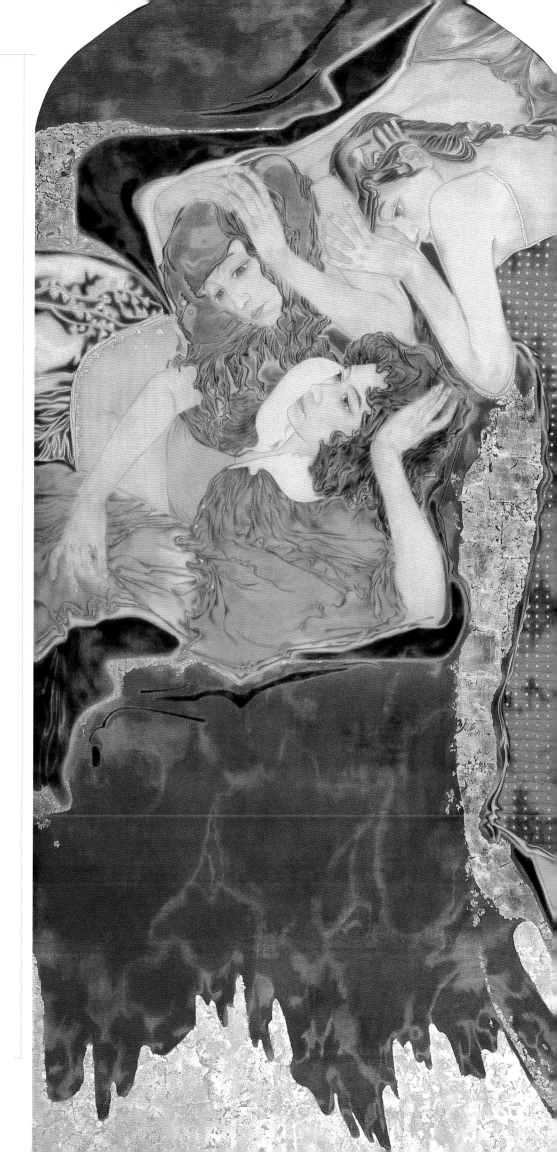

→
后青春的诗之三
240 cm×120 cm　绢本设色　2010年

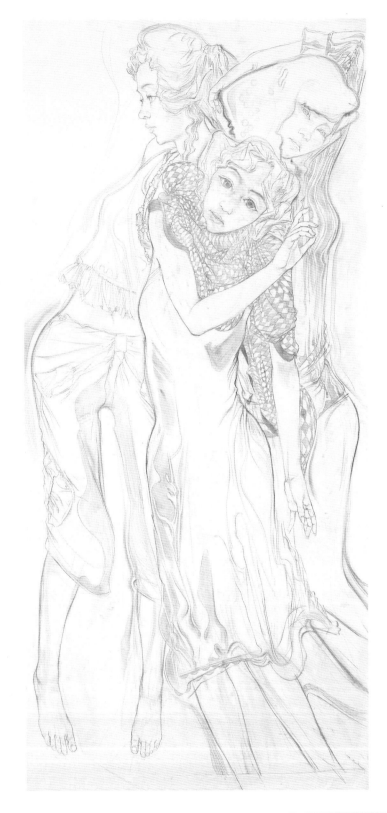

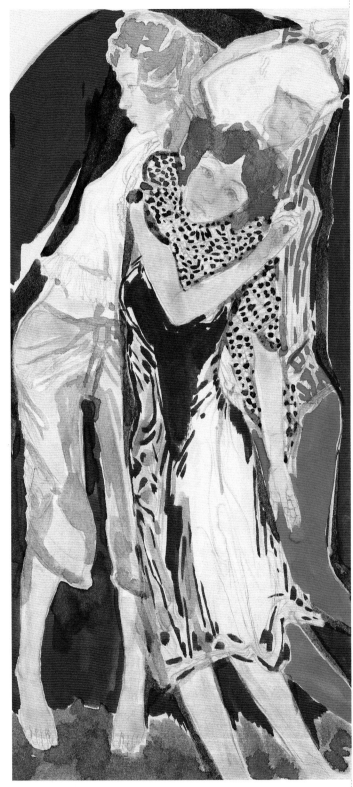

↑ 后青春的诗之四（素描稿）

↑ 后青春的诗之四（色彩稿）

语言融合

在东西方文化交流的今天，中国传统绘画和异质文化之间的交融已难以避免。虽然在东西方文化背后隐含的深层意蕴、文化个性和审美情致都很难被对方完整地觉察和深入地理解，但当代工笔人物画的笔墨语言具有足够的包容性和开放性。在当代工笔人物画的发展中，在把握中国绘画意象精神的前提下，借助西方绘画语言开拓工笔人物画的意象语言范式，在新的观念下实现东西方文化的对接。

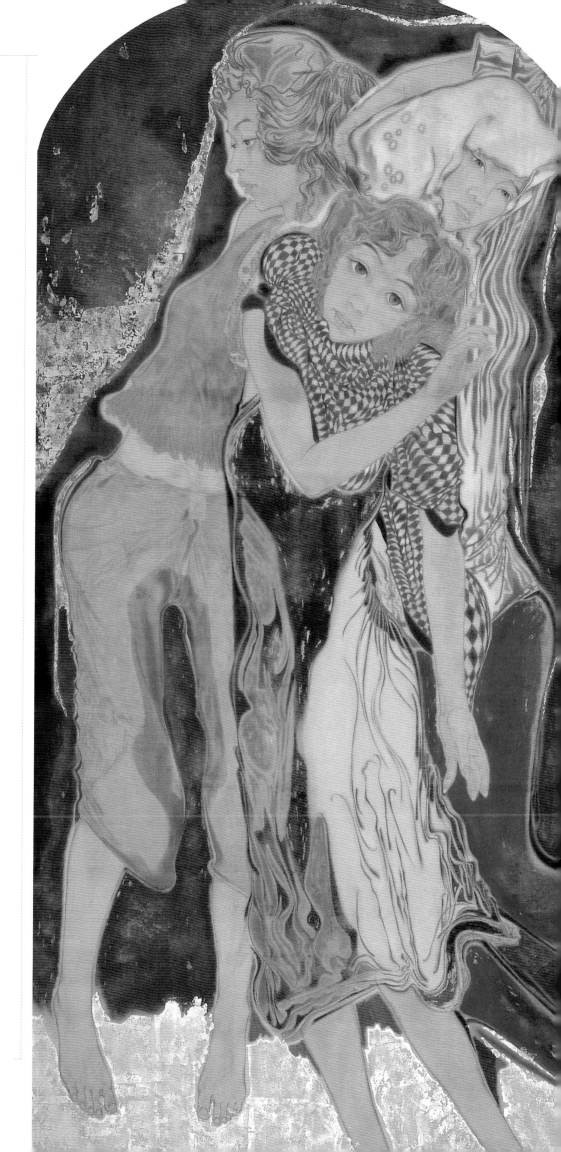

→
后青春的诗之四
240 cm×120 cm 绢本设色 2010年

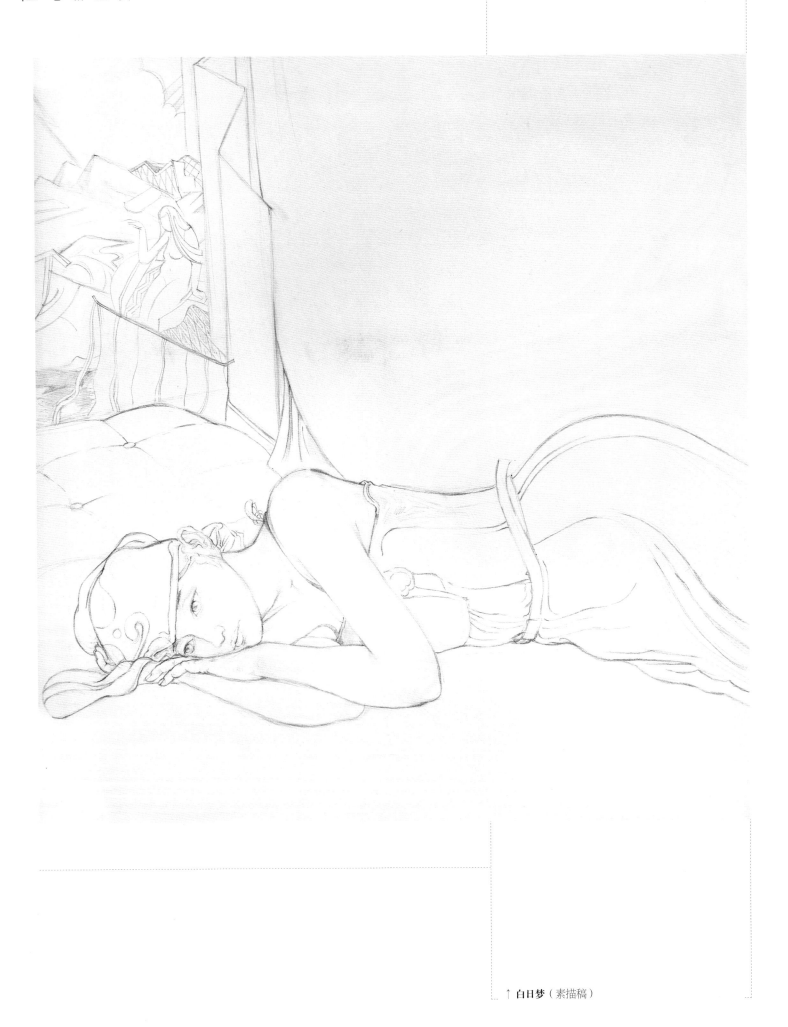

↑ 白日梦（素描稿）

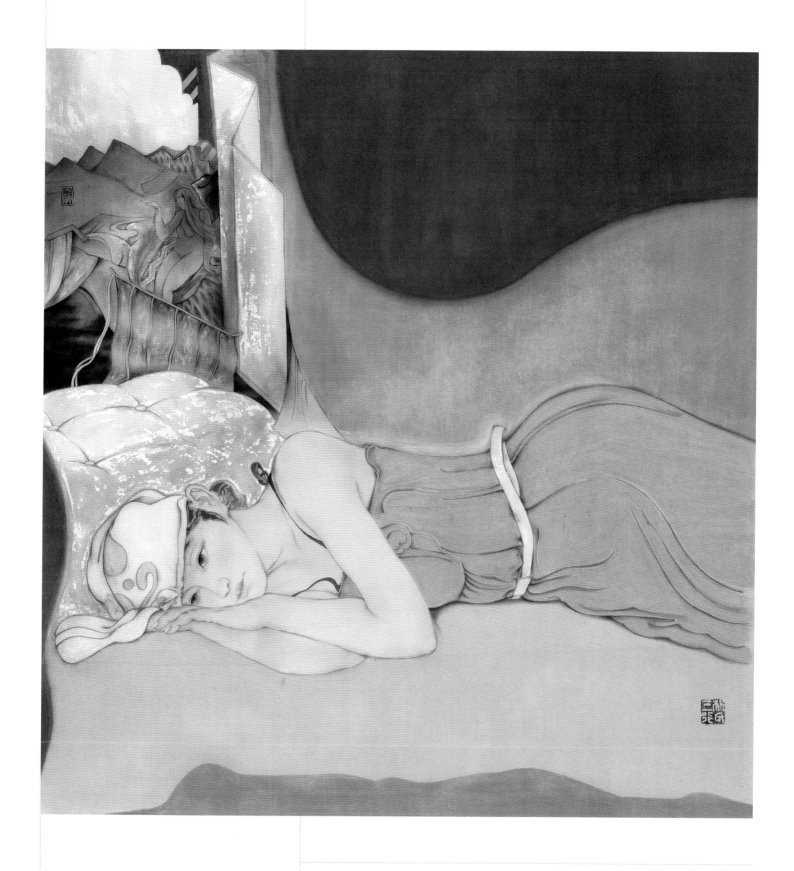

↑ 白日梦 74 cm×74 cm 绢本设色 2013年

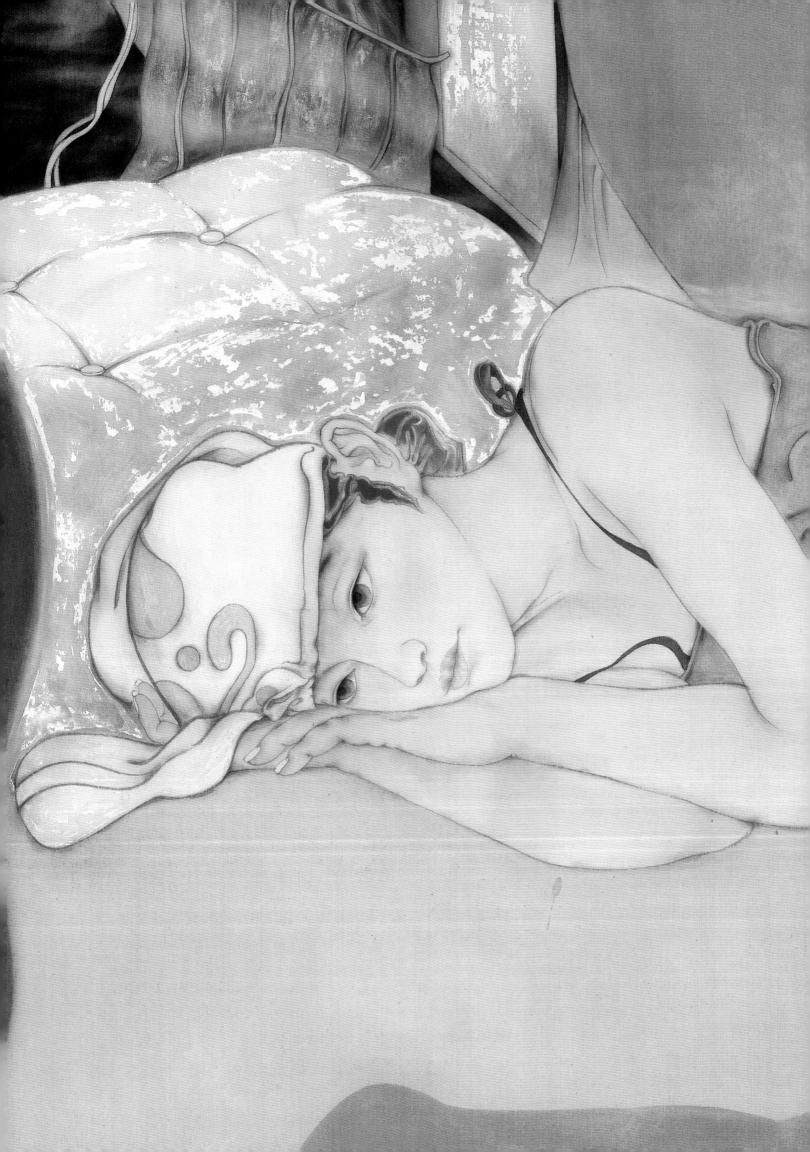

对西方绘画语言的融合，主要包括三个方面：首先是当代工笔人物画对西方古典主义的汲取和借鉴。当代工笔人物画家在继承传统中的"意象""传神"绘画观念的同时，融合进西方古典主义绘画中严谨的科学造型观，加强了画面中构成、造型、色彩、空间和质感的深入表现。当代工笔人物画新的写实观的形成与传统工笔人物画的意象性写实基因有着直接的联系。在当代工笔人物画家的实践中，将历史基因的发现和中西绘画的比较结合起来，从而实现工笔人物画向当代形态的转变。

其次，当代工笔人物画和西方现代绘画观念相结合，在画面中强化绘画本体的秩序和美感，强化画面的理性和视觉效果，丰富了当代工笔人物画的意象表现空间。这类画家将西方现代绘画中的理性和秩序，与工笔人物画中的意象和表现结合起来，注重物象和画面的提炼，发挥丰富的想象力。

再次，在西方后现代语境下，"观念先行"的图像虚构式工笔人物画地表达。近年来在工笔人物画的林林总总的变革中，出现以江南地域为始进而辐射整个工笔人物画坛的新样式，在题材和形式上进行传统和现代观念的契合，并融入当下时尚的审美视觉思维，使工笔人物画意象性的内涵注入了当代观念。在许多绘画作品中，试图将工笔以传统的绘画语言与当下美术生态中的当代艺术产生联系，具有明显的观念性倾向。从画风的审美语言转向上来看：首先，在绘画的主题诉求上强化传统文化符号和现代时尚生活物象的对接，变换非逻辑性的时空交织关系，依赖符号原形和图像的隐喻性与指向性。其次，这种超现实主义的营造方式使其放弃勾勒渲染的传统语言的抒写性指向，而变换成制作性的手段。

→
葫 53 cm×73 cm 绢本设色 2013年

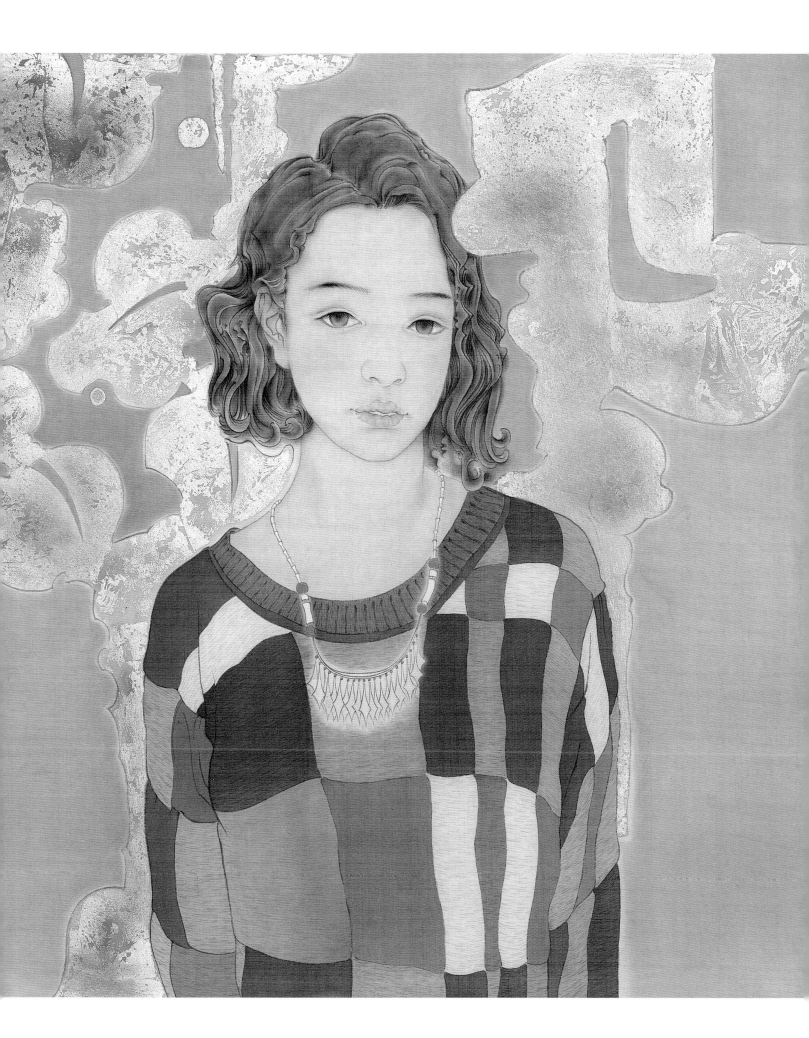

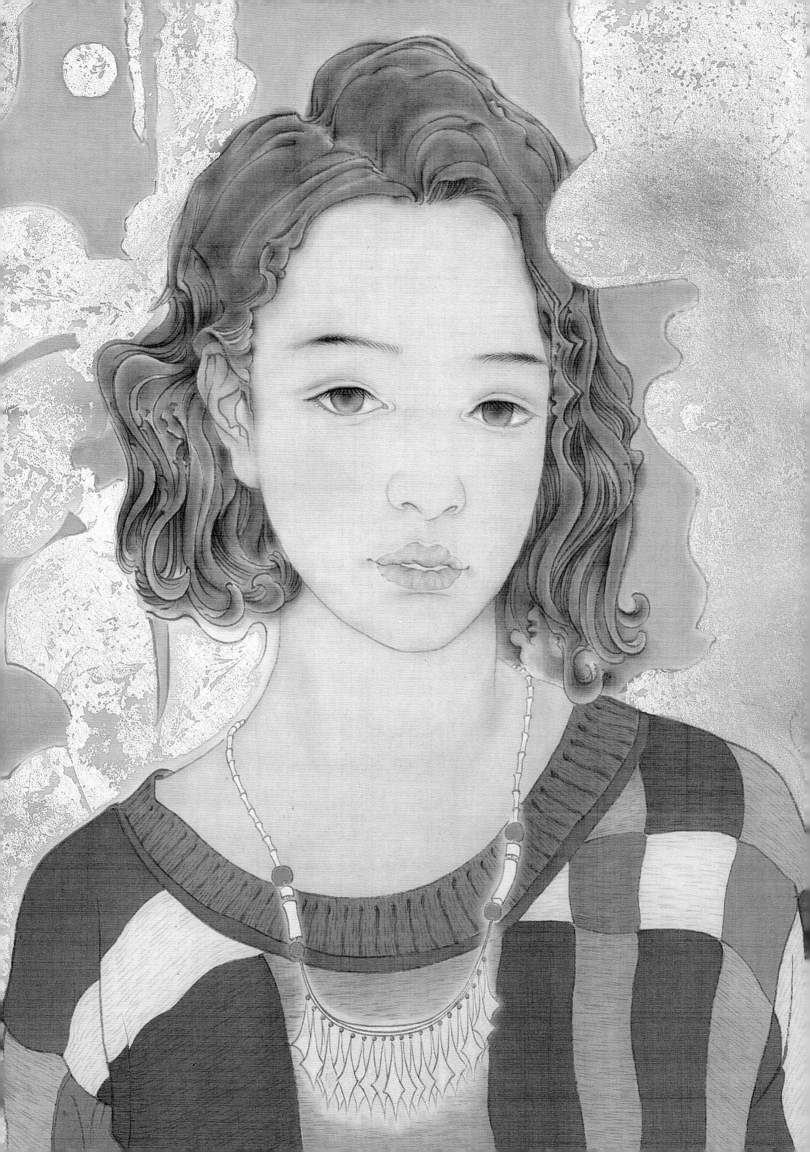

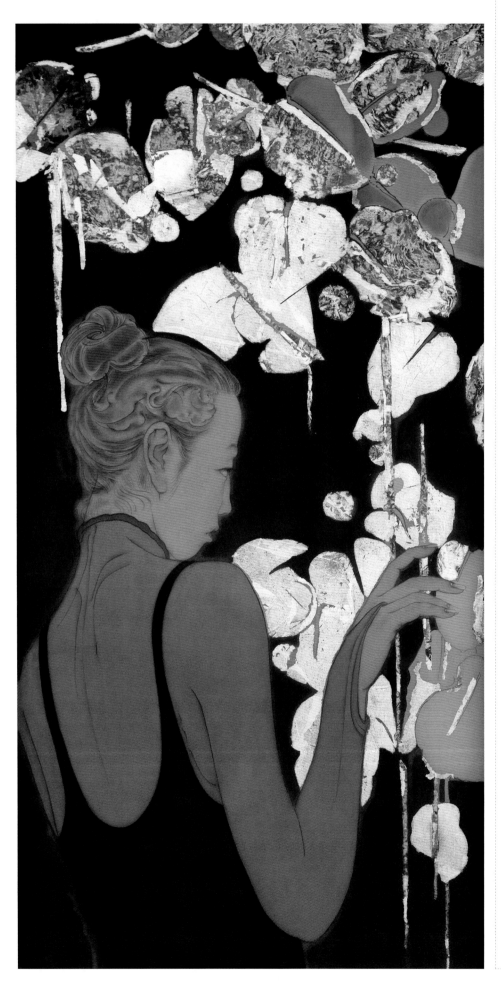

材料探索

　　中国工笔人物画的传统物质材料承载着传统的写意精神，它是经过长期的文化沉淀和审美固化的过程，通过宣纸、丝绢、石色、毛笔等进行的勾勒渲染，已经不是单纯的工具和手段，本身就具有文化符号的属性。在传统的艺术生活中，这些物质媒材的选择不是在偶然中发生，它们是在长期的实践中锤炼发展起来的，与民族心理结构相统一。

　　当代工笔人物画对新媒材的探索和运用，无疑在中国画坛是一个焦点。"艺术生产中的第一个入口处就是创作主体必须操持工具作用于材料对象，而不同的工具材料在运动过程中的不同性能必然要反馈于主体而构成不同的感受与体验：在塑造形象的过程中，色、点、线、面、体无限丰富复杂的碰撞、交错、叠压、冲和、抵消、衔接、阻断等运动过程及并置结果，必会作用于主体而产生丰富复杂的感受和体验。"传统工笔人物画主要的表达语言是线条和色彩，在其发展演进中逐渐形成了成熟的绘画材料系统和色彩体系。

← 被遗忘的记忆　76 cm×40 cm　绢本设色　2012年

中国画的色彩体系中，最大的特点就是画面色彩运用是以墨为主，以植物色和矿物色辅助表现。历代画家在创作和实践中代代相承，积累下了丰富的制作和技法经验，同时也因媒材的变化推动了绘画语言和艺术精神的演进。历史上对颜料的研究非常系统和周密，很多画家都自己采石制作颜料，这使得他们对颜料的使用都有独特的理解和使用方法。如《历代名画记》载："武陵水井之丹，磨嵯之沙，越隽之空青，蔚之曾青，武昌之扁青，蜀郡之铅华，始兴之解锡，研炼澄汰，深浅、轻重、精粗。林邑、昆仑之黄，南海之蚁矿。"王绎的《写像秘诀》中提到"以耳垢少许弹入，便研细如泥"，"凡画上用粉处霉黑，以口嚼苦杏仁水洗之，一二遍即去。"这些都体现了画家对颜料的反复研细和使用秘诀。

→
被遗忘的记忆（局部）

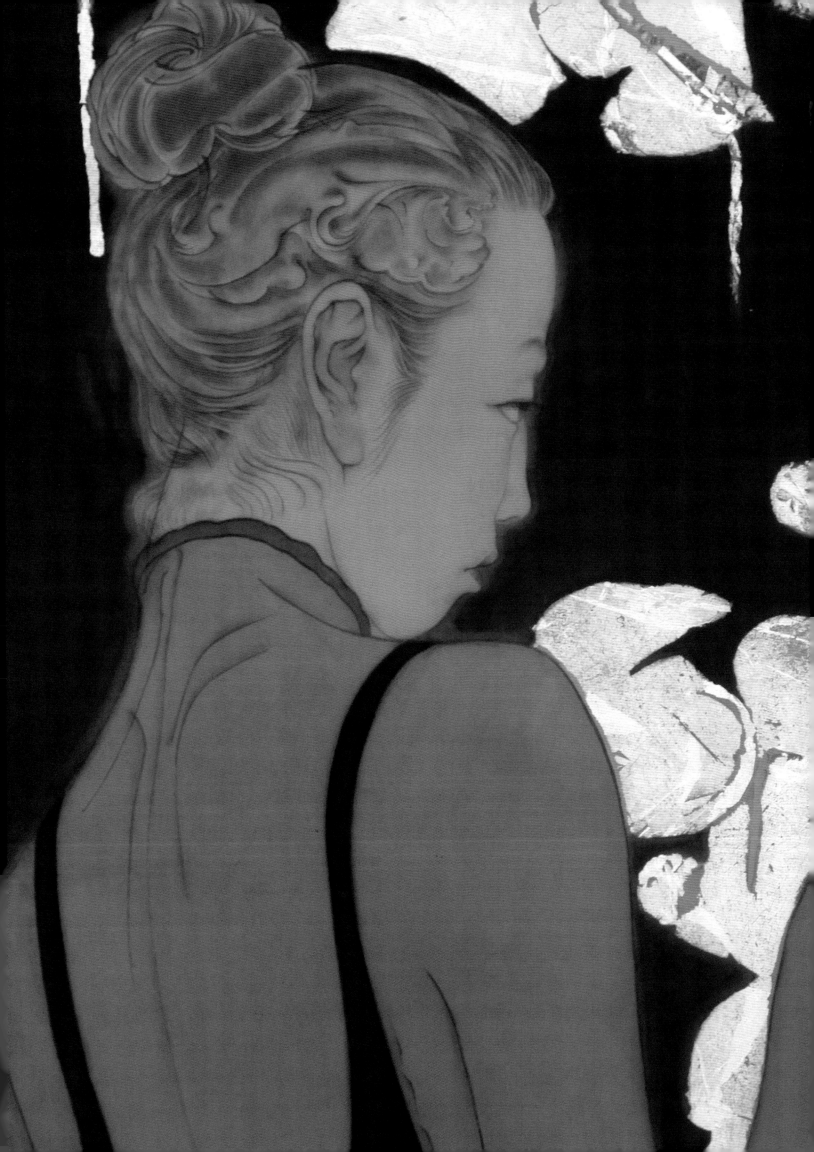

　　传统绘画材料和日本绘画在当代的整合。梅忠智曾提到"日本美术虽然都是中国传入的，但日本绘画在色彩研制技术与运用方面是发展较快的。曾在某一段时间之内，日本画家和中国画家以同样的纸、同样数目的颜色在进行绘画制作。随着日本画技法的逐渐成熟和绘画材料研制技术的发达，其进入洗练阶段，特别是冈仓天心以来的大约200年间，日本画在色彩方面有了显著的提高。"梅忠智的描述中带有两个意味，日本画是由中国传入，但在后来的发展中在绘画工具方面已经超越前者。日本画在媒材的制作上依然沿用中国古代的手指胶调矿物色，蛤粉的研磨、金属色彩等传统的方法，在颜料的种类上更是做到了极致。通过矿物色的颗粒粗细变化而产生色彩的微妙变化的方法，配合矿物颜料晶体的质感，配合各种水色、水干色、水性色、各种金属箔来形成精致和谐的画面感受。如东山魁夷的绘画，虽然借鉴了西方绘画的色彩语言关系，但呈现出来的却是日本绘画的融合，恬静的安谧，清淡的温存，都展现出东方朦胧的淡泊优美、沉静空远的诗意。日本画中丰富的颜料给日本画以丰富的绘画语言和技法，从基底的制作就非常丰富，如云母色用色方法有罩色法、罗筛法、手撒法、吹落法等，矿物色用色方法有渲染法、贴纸留线法、撞色法、积色法、脱落法、水洗法、流淌法等。日本画的现当代发展，无疑是日本传统绘画和西方绘画表现方法的折中，出现了朦胧体——以横山大观和菱田春草等为代表的弱化线条的绘画风格。日本画以民族为突破口，以中国古代传统为基底，大量融入西方语言技巧，形成了日本现代审美的艺术样式。

←
被遗忘的记忆（局部）

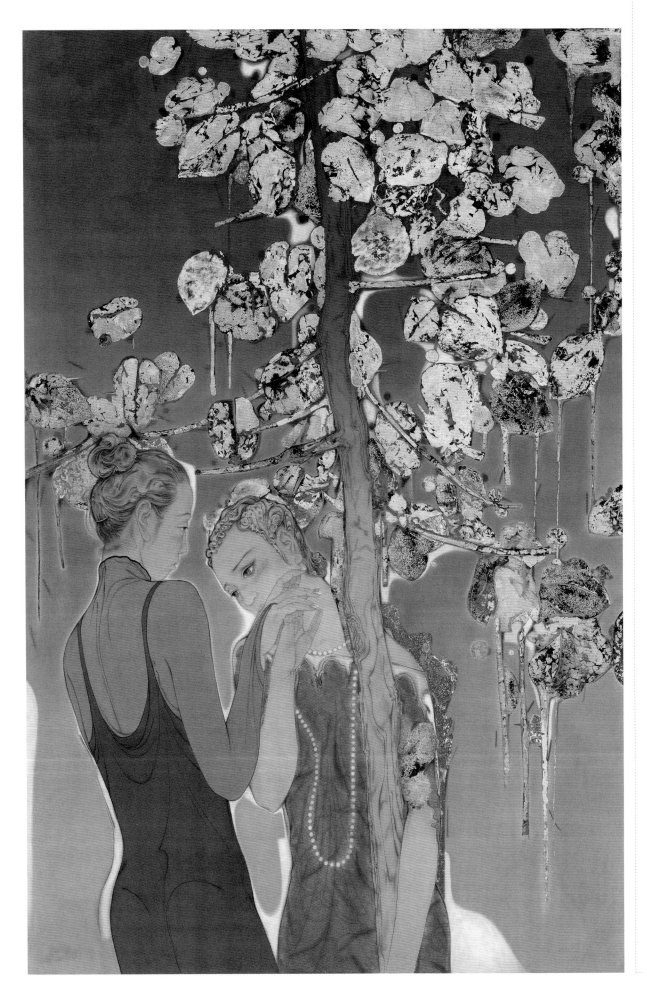

↓之间　133 cm×87 cm　工笔重彩　2016年

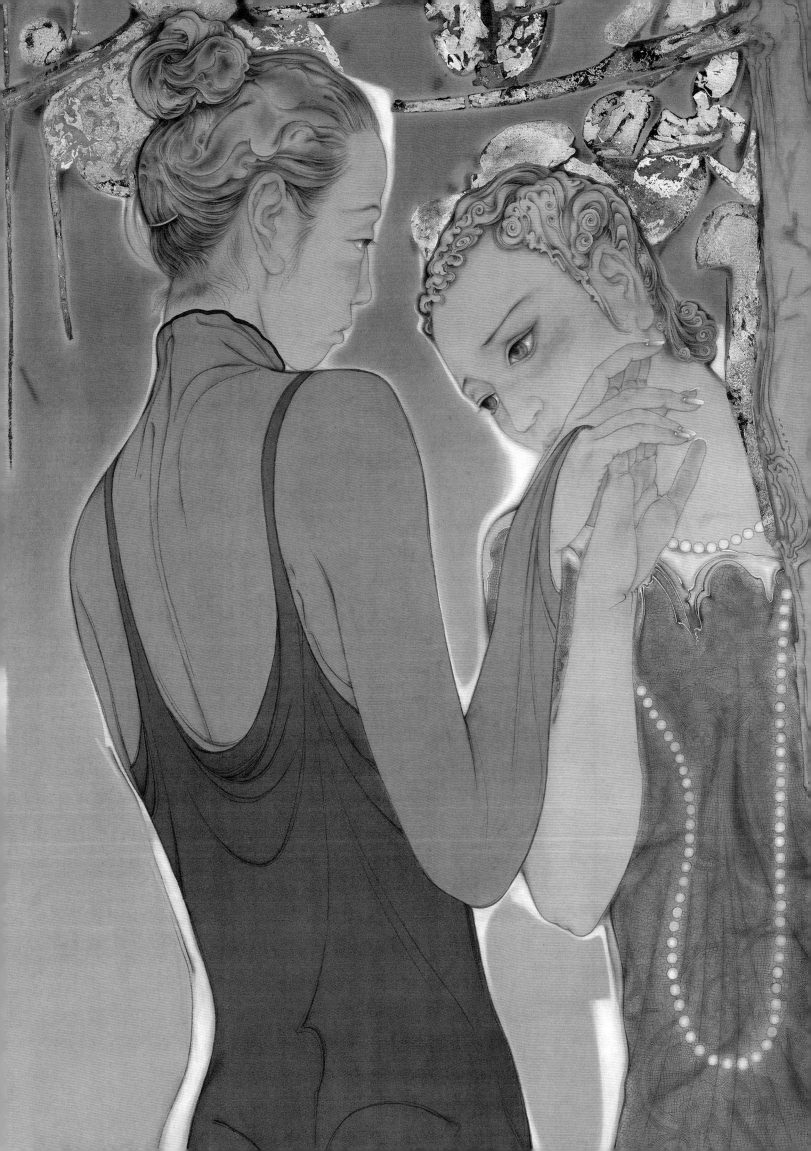

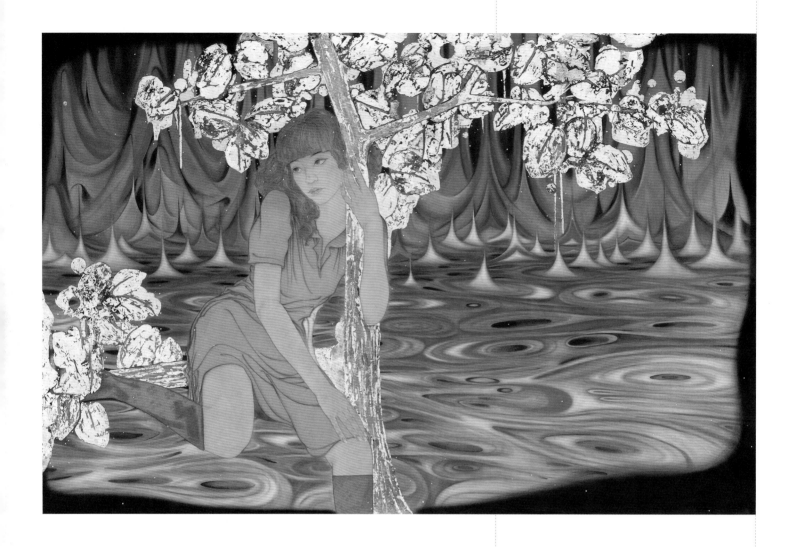

在20世纪90年代初期，中日交流日益频繁，中国一批画家赴日本学习现代日本画的绘制方法，回国后进行积极的推广，对中国工笔画造成了很大的影响。从刚开始简单的材料、技法的吸收，经过20余年的沉淀和融合，已经表现出寻找中日绘画的共通性并与中国工笔画的民族个性和文化精神结合的倾向。

在这种倾向中，最为重要的就是利用日本画的材质美感、色彩力度、装饰趣味、象征意味等，融合中国工笔画的写意精神去拓展意象空间。日本画作为一个画种的出现或者说是作为一种文化的形成，它也是建立在日本民族精神之上的美学形态，其发展的过程中也经历了迷惘和困境。相信新媒材在中国绘画生态中的整合和兼容，必将转化为具有中国审美形式的语言方法。工笔画家会在事物变化原理的基础上把握其最核心的因素，通过摆脱固有观念模式的羁绊，整合自身的个性化特征和民族化审美因子，从而达到语言的拓展，呈现出生命意象的美感。

↑ 山水之间山水　87 cm×133 cm　绢本设色　2016年

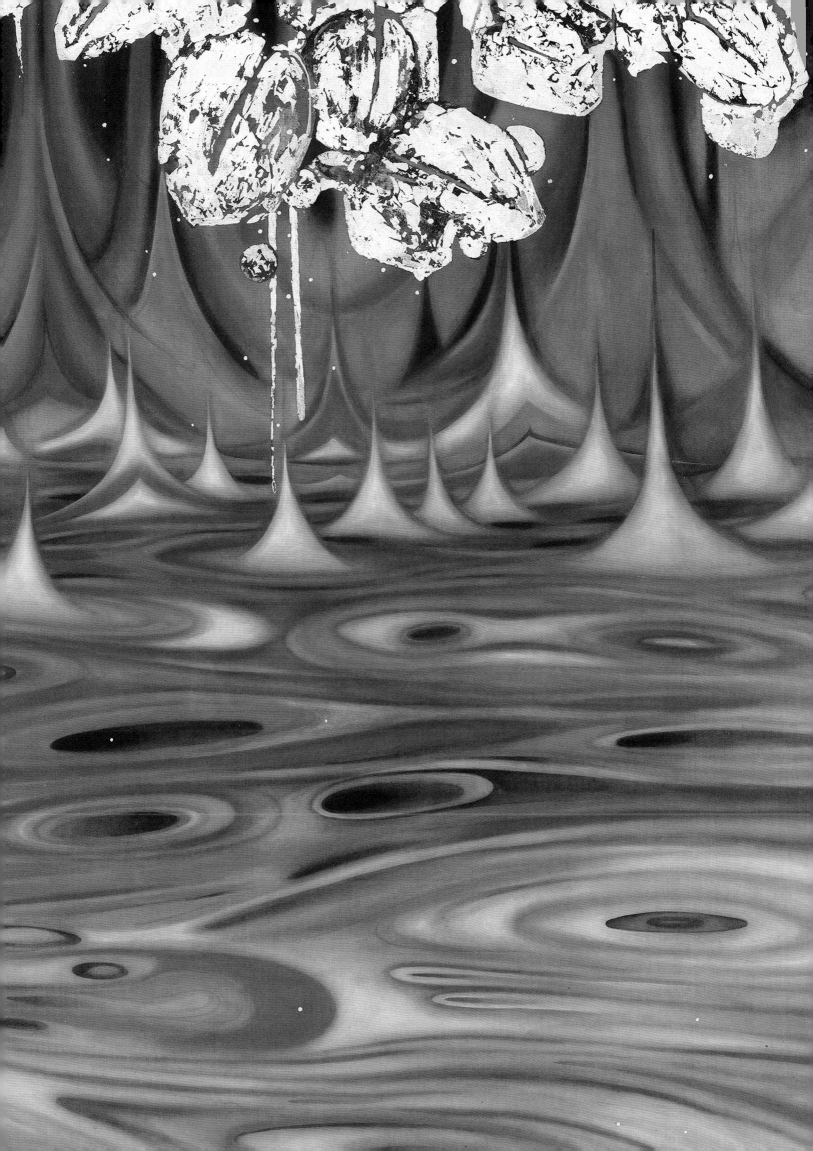

→山水之间山水（局部）

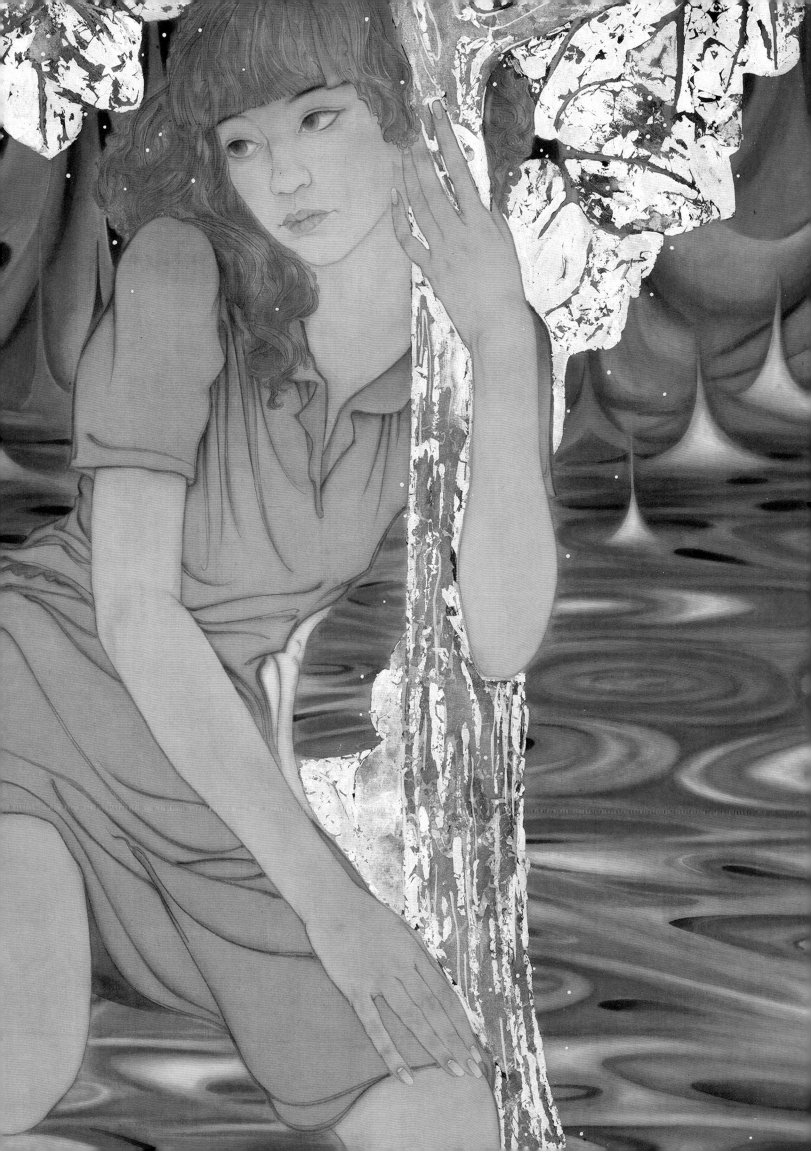

后 记

杨斌，真画者也。

从入中央美术学院跟随唐勇力先生攻读硕士学位开始，他便从导师唐勇力先生的学术源点出发，寻找适合自己的工笔画语言和意境。这一寻找直到后来攻读博士学位，再到独立创作探索，从未停止。本书记录和呈现了他这15年来的点点滴滴，也是被他自己视为人生最美好的一段时间和艺术成长最重要的时期。技法的探索，实则是艺术思想变化的串联，铺就了他的艺术之路，由此能真切地观察到他的努力行迹，温暖而孤独。

杨斌似乎没有把画画当作工作或者专业，而是作为人生本身。在时代大背景之下，在接受和叛逆传统学院教育的学习中，在平凡与精彩的现实生活里，他的绘画创作成为不断探索个体心灵的功课，成为心灵诗意栖居之所。其中渗透着对知识的渴求和对未知的好奇，对学院传统的继承，以及对自我精神世界的问寻。探索过程中的好奇、迷惘、痛苦、彷徨、性情、欣喜也在画作中不断呈现，构成了自我探究生命意义的意义。

艺事如夜行，让人慰藉的是，总有一类真画者自带光芒，照亮你我的前路。

编者
2020年6月